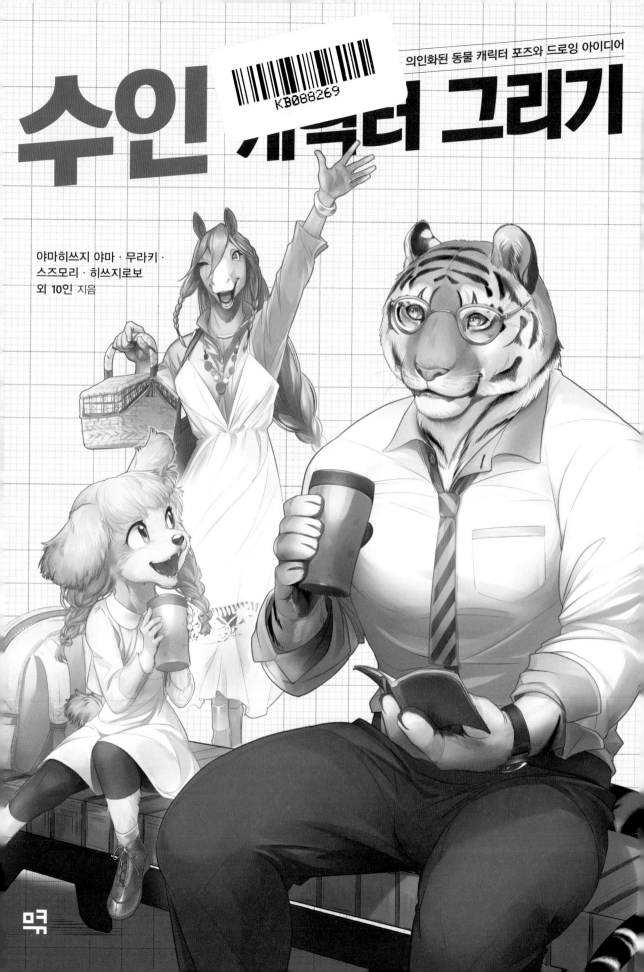

수인 캐릭터 그리기

의인화된 동물 캐릭터 포즈와 드로잉 아이디어

야마히쓰지 야마 · 무라카 ·
스즈모리 · 히쓰지로보
외 **10인** 지음

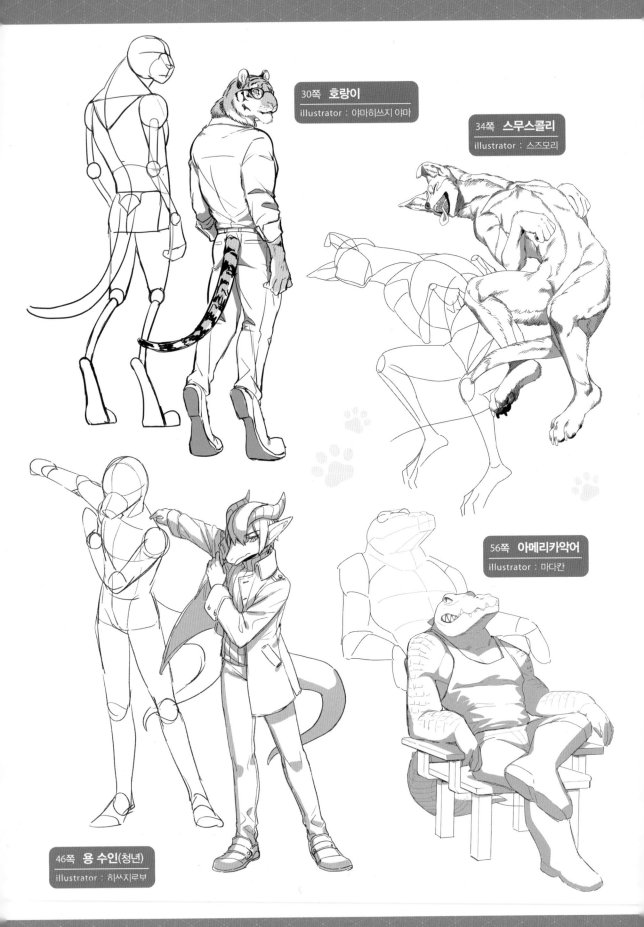

30쪽　호랑이

illustrator : 야마히쓰지 야마

34쪽　스무스콜리

illustrator : 스즈모리

56쪽　아메리카악어

illustrator : 마다칸

46쪽　용 수인(청년)

illustrator : 히쓰지루부

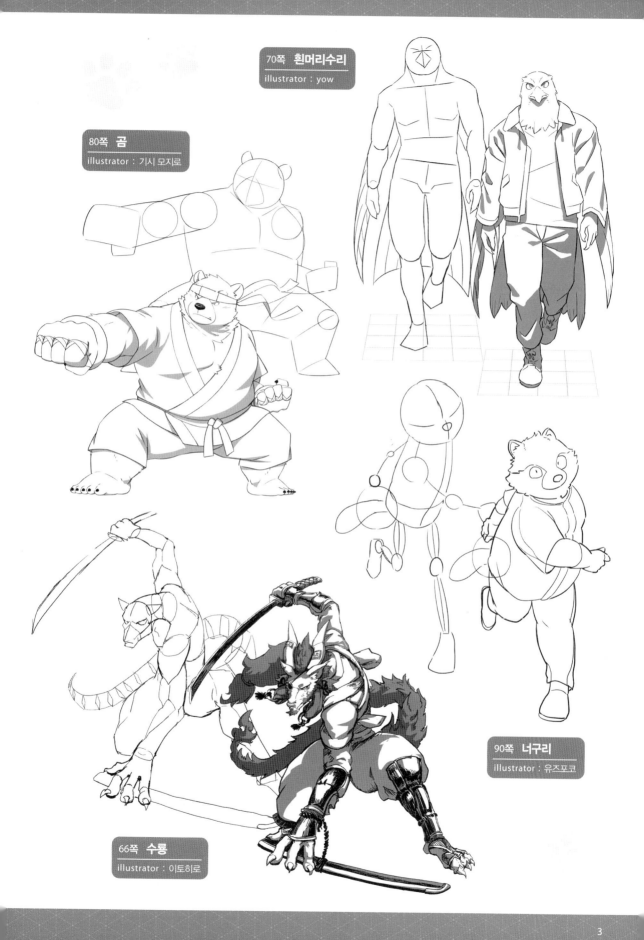

70쪽 **흰머리수리**
illustrator : yow

80쪽 **곰**
illustrator : 기시 모지로

90쪽 **너구리**
illustrator : 유즈포코

66쪽 **수룡**
illustrator : 이토히로

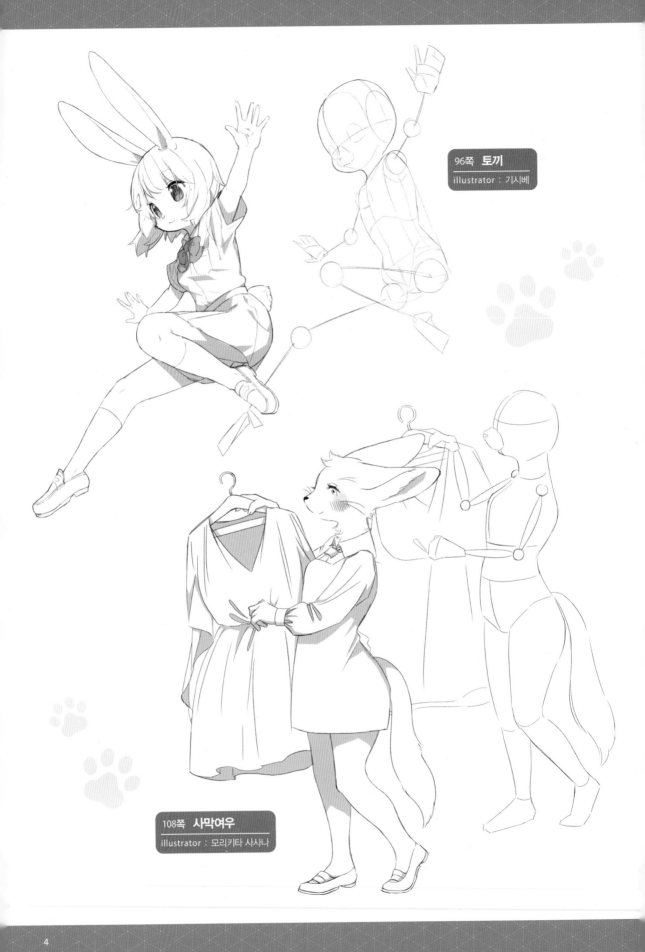

96쪽 **토끼**
illustrator : 기시베

108쪽 **사막여우**
illustrator : 모리키타 사사나

4

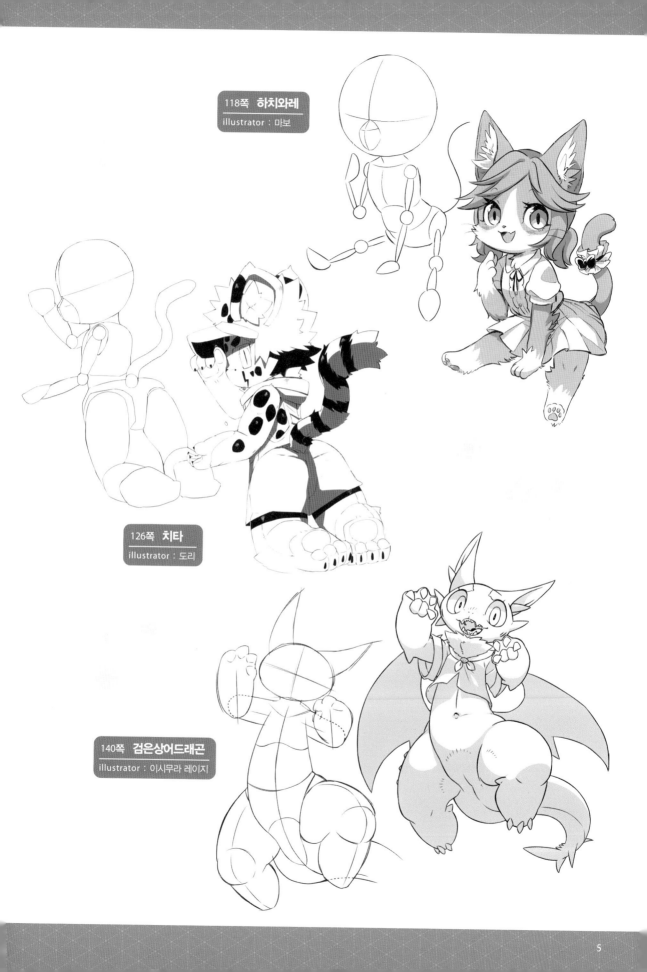

들어가며

수인이란

반인반수는 신화시대부터 미노타우로스(Minotauros)※나 늑대인간, 인어와 바스테트(Bastet)※ 등 전설 속의 괴물로 여겨졌다. 최근에는 다른 세계로의 모험담이나 판타지 작품, 동물을 의인화한 애니메이션이 인기를 끌면서 괴물과는 조금다른 '수인(獸人)※'이라는 캐릭터 장르가 새롭게 등장했다.

수인 그리기란

동물을 모티프로 한 수인을 처음 접하고 그리기란 쉽지 않다. 수인은 인간의 형상을 바탕으로, 동물의 특징을 지닌 복잡한 구조로 이루어졌기 때문이다. 인간과 동물 모두를 잘 그리지 못하고, 입체 구조를 파악하는 게 쉽지 않은 초보자에게는 어려운 장르다. 수인은 그 종족 또는 작업하는 일러스트레이터에 따라 디자인이 크게 달라지는 캐릭터 장르이기도 하다.

즐거운 수인 그리기

이 책에서는 다양한 화풍을 지닌 일러스트레이터의 작업 방식을 ❶ '윤곽선 그리기' ❷ '근육 붙이기' ❸ '러프 스케치' ❹ '마무리'의 총 4단계로 소개한다.

인체 포즈를 그리는 기본적인 방법과 수인을 그리는 요령, 디자인할 때의 포인트 등을 설명한다. 각각의 화풍을 살린 일러스트를 보며, 자신이 어떤 스타일을 지향하는지 찾을 수 있을 것이다. 또 평소 보지 못했던 디자인과 설명을 접할 수 있을 것이다.

※ 그리스 신화에 등장하는 사람의 몸에 소의 머리를 지닌 괴물
※ 고양이 머리를 지닌 고대 이집트의 여신
※ 신화 등에 등장하는 동물의 머리와 인간의 몸을 가진 생물

일러스트레이터 : 무라키

이 책의 활용법

이 책에서는 다양한 화풍의 특성과 작가의 개성이 살아 있는 그림들에 대해 설명한다.
각각의 항목에 기재된 정보를 확인하자.

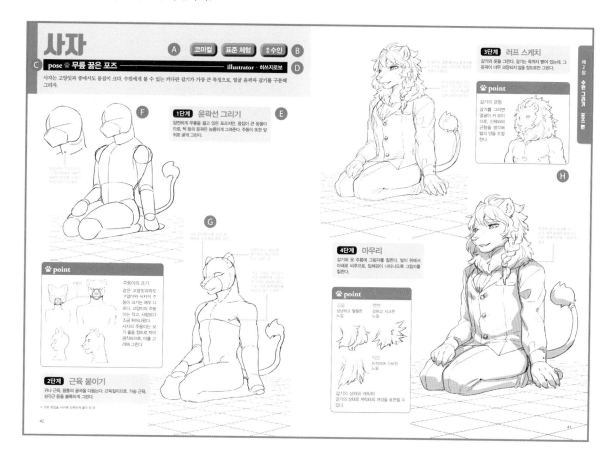

A 각 항목에서 다루는 수인의 모티프가 된 동물의 송을 가리킨다. 아종을 다루는 경우도 있다.

B 캐릭터의 속성을 나타내는 표시로, '화풍, 체형, 성별' 등을 가리킨다.
※ 이 책에서는 '코미컬'을 만화적이면서도 인간적 요소를 많이 지니고 있는 수인으로 분류한다.

C 캐릭터가 취한 포즈다. 이 책에서는 단순히 서 있는 포즈부터 액션 포즈까지 다룬다.

D 해당 항목을 담당하는 일러스트레이터의 이름이다. 마음에 드는 일러스트 스타일이 있다면 여기에서 이름을 보고 「illustrator profile」(142쪽)에서 관련 정보를 확인한다.

E 해당 그림의 진행 상태를 보여주는 단계다. ❶ '윤곽선 그리기', ❷ '근육 붙이기', ❸ '러프 스케치', ❹ '마무리' 4단계로 진행된다.

F 그림은 일반적으로 4단계로 작업한다. 귀와 꼬리의 진행도, 윤곽선 등은 일러스트레이터에 따라서 어느 정도 차이가 있다.

G 캡션은 세세한 주의점이나 지시선이 가리키는 부분을 설명한다.

H 디자인과 수인 그리기의 포인트. 그림 그릴 때의 요령, 주목해야 할 부분, 아이디어 등을 설명한다.

CONTENTS

제3장 데포르메 수인 그리기 기초 편

제4장 데포르메 수인 그리기 포즈 편

Column 01 디자인의 범위

작가에 따라 크게 변하는 디자인

수인의 디자인은 작가의 세계관에 따라 크게 달라진다. 새 수인을 예로 들면, 맹금류인 솔개나 맷과인 작은점무늬수리도 작가의 세계관에 따라 동물과 인간의 혼합방식(비율)이나 부분 묘사가 크게 달라진다.

이번 수인은 손이 모두 날개인 '날개팔' 유형이다. A 유형의 날개는 비행을 목적으로 하는 현실 속 새의 날개처럼 그렸다. 반면, B 유형은 사회생활을 전제로, 날개로 손을 대신할 의도를 담은 디자인이다. 이는 앞서 말했듯 수인의 디자인이 작가의 세계관이나 드러내고 싶은 부분에 따라 달라질 수 있다는 걸 의미한다.

책에서 그리는 방법을 배울 때, 먼저 자신이 어떤 수인을 그리고 싶은지, 어떤 세계관을 나타내고 싶은지를 생각한다면, 그리고 싶은 디자인을 쉽게 발견할 수 있을 것이다.

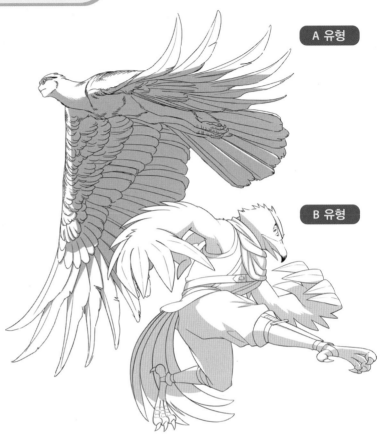

A 유형

B 유형

날개팔	날개손	네 개의 팔

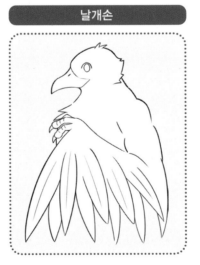

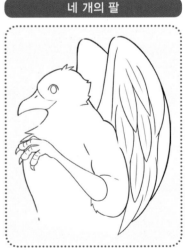

취향에 따라 구분해 그리기

새 수인은 팔이 완전한 날개로 날아 다니거나 손의 역할을 하는 '날개팔' 유형, 시조새처럼 손가락이 있는 '날개손' 유형, 날개와 팔이 총 네 개인 유형 등의 다양한 모습으로 디자인할 수 있다. 세계관이나 취향에 따라 구분해 그려보자.

제 1 장

수인 그리기 기초 편

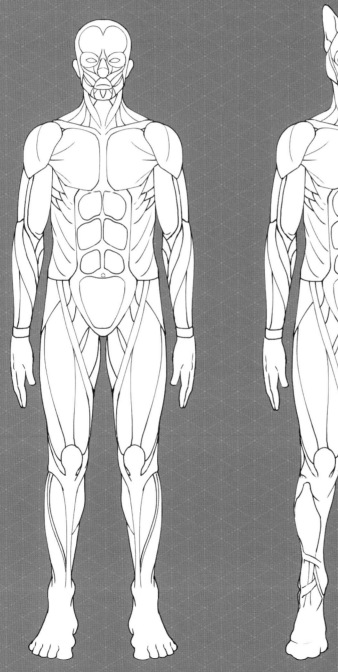
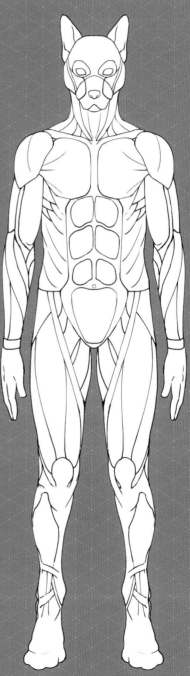

수인이란

수인을 다루기에 앞서 이 책에 등장하는 수인의 개념을 정의한다. 수인이란 무엇인지, 어떤 그림을 수인으로 보는지, 어떤 수인을 그리고 싶은지 생각해보자.

수인의 정의

고대 그리스 시대의 미노타우로스, 북유럽의 「베르세르크」에서 유래한 늑대인간 등 수인은 신화 속의 괴물로 여겨졌다. 그러나 현대 사회의 우리에게는 애니메이션이나 만화 등의 판타지 작품에 등장하는 몬스터나 공상생물의 일종으로 다루어져 친숙하다.
이 책에서는 머리와 팔다리 등 인간 이외의 생물적 특징이 있으며, 골격이나 걸음걸이에 인간의 특징을 겸비한 캐릭터를 '수인'으로 정의한다.

수인은 ○○

일반적으로 '수인'이라고 하면 개나 고양이 같은 포유류 수인을 말하는데, 이 책에서는 새 수인, 물고기 수인, 용 수인, 데포르메 캐릭터 등도 다루고 있다.
사전에서 '짐승(獸)'이란 '몸이 털로 덮인', '네 발을 가진 동물'이라고 정의하지만, 이 책에서는 편의상 '인간의 요소와 그 이외의 요소를 두루 갖춘 동물'을 수인이라 정의하고 설명한다.

포유류 · 조류
복슬복슬한 털이나 깃털이 있는 비교적 전통적인 수인으로, 영미권에서는 이 의인화한 동물 캐릭터를 '털복숭이(Furry)'라는 명칭으로 부른다. 이들은 수인 장르에서도 중심적인 존재다.

파충류 · 어류
매끈한 피부와 비늘로 덮인 몸이 특징이다. 겉모습부터 포유류와는 거리가 멀다. 그러나 도마뱀이나 악어 같은 파충류, 상어 등의 어류, (이 책에는 수록되지 않은) 양서류는 척추동물로, 인간과 마찬가지로 머리뼈와 척추뼈가 있다.

상상의 동물
현실에는 존재하지 않는 생물로, 특정 세계관에서 일정한 인지도가 있으면 수인으로 간주하는 경우가 있다. 이 책에서는 상상의 동물 중에서도 몇 종류 정도의 '드래곤(용)'을 다루고 있다.

데포르메
작은 체구에 큰 머리, 귀여운 얼굴로 변형한 마스코트 형태의 수인을 말한다. 다른 수인 유형과 마찬가지로 동물을 모티프로 삼지만, 몸의 일부를 과감하게 강조하거나, 인간과 크게 다른 골격으로 그리기도 한다.

짐승화 단계

같은 수인이라 해도 '어떤 부위를 동물처럼 그릴 것인가'와 '어디까지를 수인이라고 부를 것인가'는 그림을 그리는 사람에 따라 달라진다. 이 책에서는 다음과 같은 짐승화 단계 중 2~3단계의 디자인을 주로 다룬다.

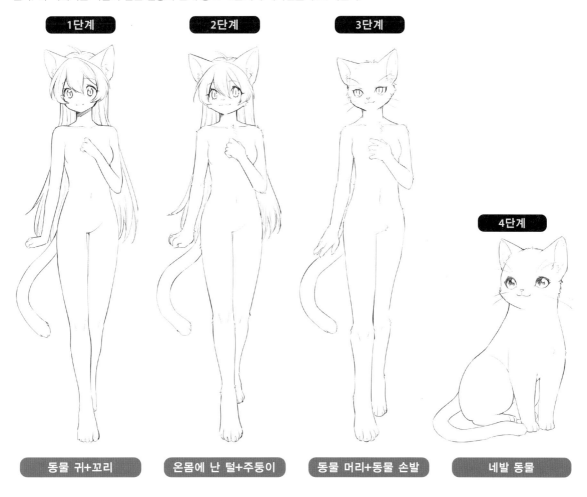

1단계	2단계	3단계	4단계
동물 귀+꼬리	온몸에 난 털+주둥이	동물 머리+동물 손발	네발 동물

수인 그러데이션

전신을 크게 변화시키는 것만이 '짐승화'를 의미하는 것은 아니다. 목이나 머리카락 등 세부적인 부분을 바꾸거나 덧붙이는 것으로도 느낌이 달라진다.

코미컬 눈+가는 목+머리카락	코미컬 눈+가는 목	코미컬 눈+동물 목	동물 눈+동물 목

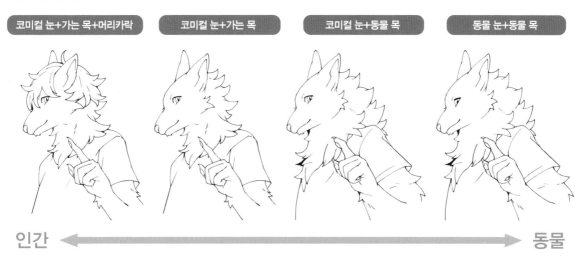

인간 ←———————————————————→ 동물

윤곽선을 그려 입체적으로 파악하기

평소대로 그리면 상상과는 다른 결과가…

잘 그린 그림

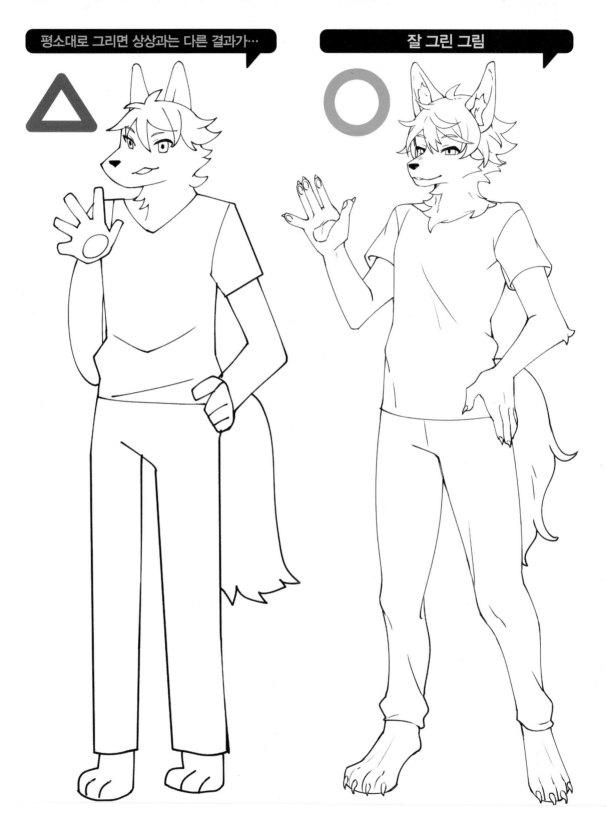

어디가 문제일까

선화 그리기

평면적인
귀

이상한
주둥이 모양

좌우 위치가
제각각인 눈

입체감
없는 손

예쁜
주둥이 모양

입체적인
귀

입체감
있는 손

명확히 구분되지
않은 각 부위

명확한
관절의 위치

관절이
없는 발

분명한
발 구조

**중요
포인트**

윤곽선 그리기

십자선을 그려
가로세로의
중심 잡기

얼굴과 몸의
중심선 맞추기

곡선으로 표현해
부드러움 주기

윤곽을
둥글게 처리하기

근육 형태
파악하기

발의 방향과 발가락,
발뒤꿈치에 신경 쓰기

인간과 수인의 '골격과 근육'

인간과 수인의 '골격과 근육' 표본을 살펴 보자. 정면에서 보면 사람과 수인의 몸에는 큰 차이가 없다. 눈에 띌 만큼 차이가 나는 부위는 머리와 발이다. 차이점을 간단히 비교해보자.

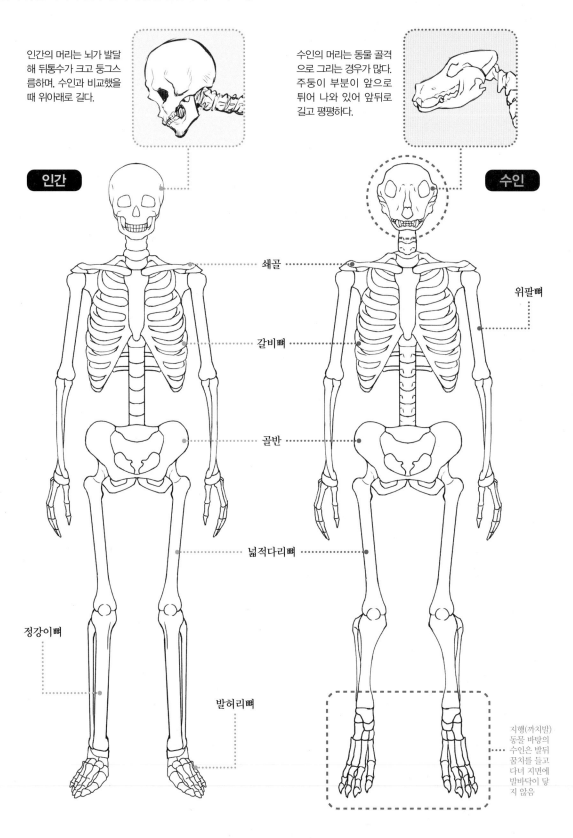

인간의 머리는 뇌가 발달해 뒤통수가 크고 둥그스름하며, 수인과 비교했을 때 위아래로 길다.

수인의 머리는 동물 골격으로 그리는 경우가 많다. 주둥이 부분이 앞으로 튀어 나와 있어 앞뒤로 길고 평평하다.

인간

수인

쇄골

갈비뼈

골반

넓적다리뼈

정강이뼈

발허리뼈

위팔뼈

지행(까치발) 동물 바탕의 수인은 발뒤꿈치를 들고 다녀 지면에 발바닥이 닿지 않음

동물의 골격

사족 보행하는 동물의 골격으로, 전체적인 뼈의 구조는 인간과 유사하나, 인간과는 다르게 골격이 앞뒤로 뻗어 있어 대개 이족 보행은 하지 못한다. 앞으로 튀어나온 머리뼈와 긴 목뼈를 지니며, 꼬리에도 뼈가 있다.

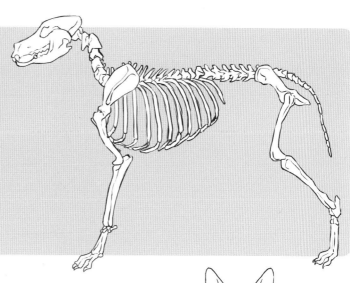

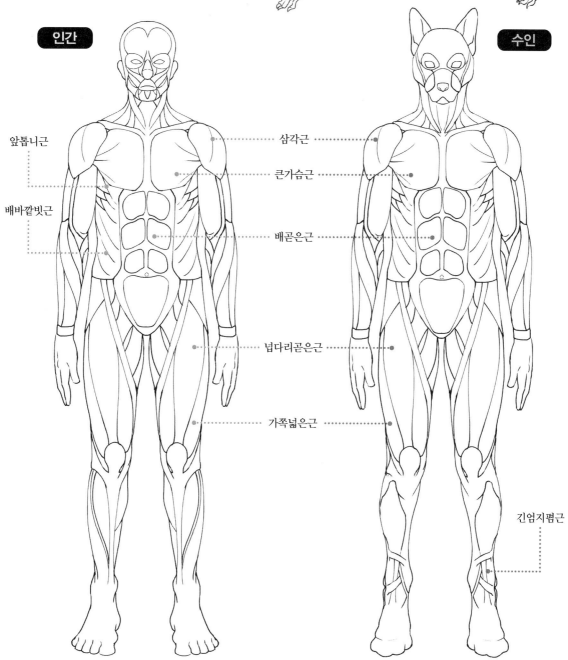

인간

수인

앞톱니근

배바깥빗근

삼각근

큰가슴근

배곧은근

넙다리곧은근

가쪽넓은근

긴엄지폄근

인간의 윤곽선 그리기

여기서 '윤곽선'은 골격과 근육을 바탕으로 간략하게 그린 설계를 말한다. 수인을 그리기 전 먼저 기본적인 인간의 윤곽선 그리는 법을 설명한다.

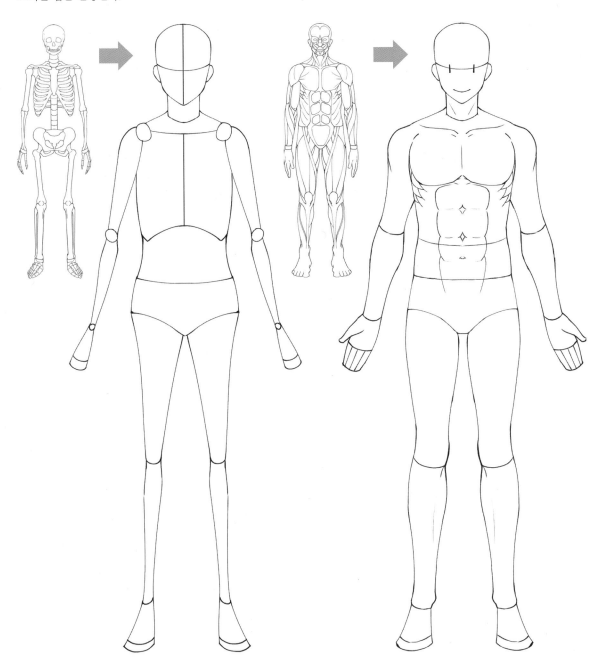

1단계 윤곽선 그리기

먼저 얼굴 윤곽을 그린다. 얼굴의 방향을 정하기 위해 가운데에 세로선(중심선)을 그린 다음, 갈비뼈 형태를 잡은 상체에도 몸의 방향을 정하는 세로선을 그린다. 팔은 어깨, 팔꿈치, 손목 위치에 관절선을 그리고, 다리는 무릎과 발목 위치에 관절선을 그린다.

2단계 근육 붙이기

온몸에 근육을 그린다. 팔다리 근육은 캐릭터 윤곽에 큰 영향을 미친다. 어깨와 위팔, 허벅지와 종아리에 근육을 붙이면 사실적이고 볼륨감 있는 체형이 된다.

3단계 러프 스케치

윤곽선과 근육의 형태를 잡은 다음, 옷과 머리카락 등을 그린다.
성격이나 체질 등을 생각하며 표정도 그려 준다.

4단계 마무리

윤곽선을 지우고 전체를 다듬으며 옷 주름과 그림자를 그린다.
빛이 비추는 위치를 설정하고, 목 아래나 옷자락 등 신체 부위가
겹치는 곳에는 그림자를 칠한다.

수인의 윤곽선 그리기

이번에는 수인의 윤곽선 그리는 법을 살펴보자. 인간의 윤곽선과 비슷해 보이지만, 팔다리 크기와 머리 형태, 털을 그리는 방법 등 다른 부분도 많다.

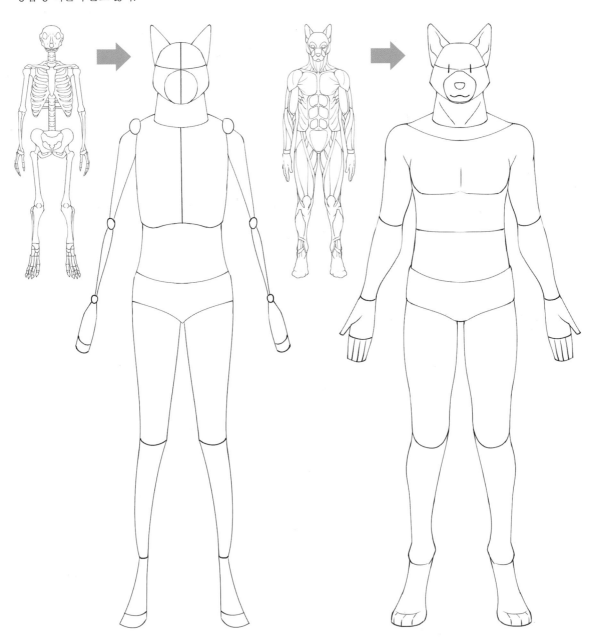

1단계 윤곽선 그리기

인간의 몸 윤곽을 바탕으로 목과 팔다리를 변형한다. 현실적인 유형의 수인을 그리는 경우, 목을 굵게 그리고, 머리는 인간보다 좌우로 길게 그린다. 얼굴의 경우 아래쪽 절반 정도에 주둥이를 그려 넣을 원을 그린다(22쪽 참조). 손은 인간보다 크게 그리고, 발은 개의 발처럼 발뒤꿈치가 들린 형태로, 발등을 길게 그린다. 세부적인 부분은 그리고 싶은 수인의 디자인에 따라 달라진다.

2단계 근육 붙이기

윤곽선 위에 근육을 붙이고, 귀를 그린다. 예시는 개 수인이므로 발가락은 네 개로 그리며, 발뒤꿈치는 들린 형태로 윤곽을 그린다. 주둥이 모양을 다듬고 코끝과 입술을 그린다.

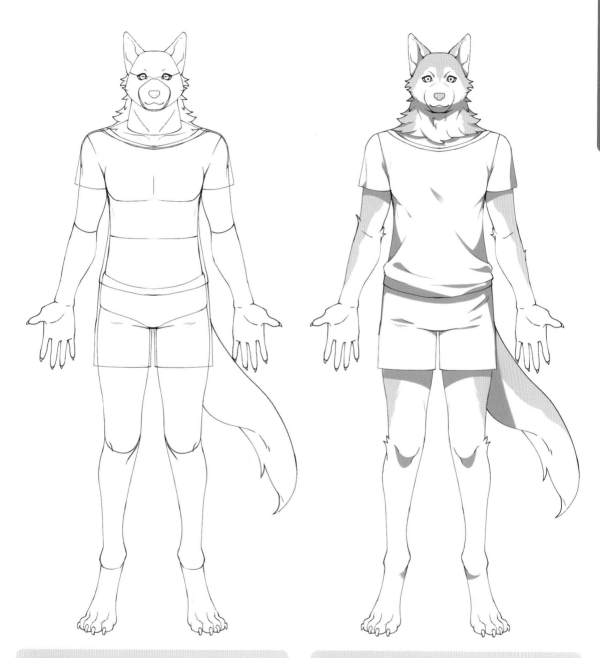

3단계 러프 스케치

전체 실루엣에 영향을 주는 털과 손발을 그린다. 옷을 입은 수인은 이 단계에서 옷을 그린다. 커다란 꼬리나 지느러미 등 신체 특징이 뚜렷한 수인의 경우, 옷 디자인을 더욱 신경 써서 그린다.

4단계 마무리

윤곽선을 지우고 수인의 무늬, 그림자, 옷 주름, 세부적인 털 뭉치 등을 그려 마무리한다. 온몸에 털을 그리면 장모종처럼 보일 수 있으니 주의하자. 관절 주변이나 드러내고 싶은 부분에 털을 그리면 약간의 묘사로도 온몸의 털을 인상적으로 보여줄 수 있다.

동물의 얼굴 구조

수인을 그리기 전에 동물의 얼굴 구조를 설명한다.

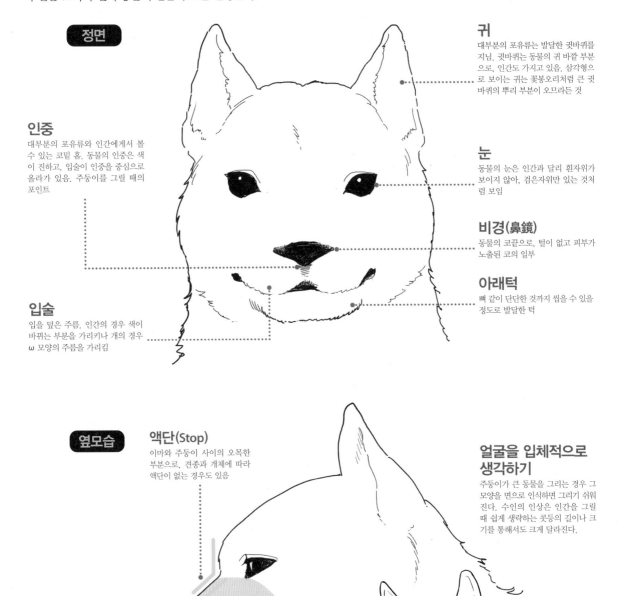

정면

귀
대부분의 포유류는 발달한 귓바퀴를 지님. 귓바퀴는 동물의 귀 바깥 부분으로, 인간도 가지고 있음. 삼각형으로 보이는 귀는 꽃봉오리처럼 큰 귓바퀴의 뿌리 부분이 오므라든 것

인중
대부분의 포유류와 인간에게서 볼 수 있는 코밑 홈. 동물의 인중은 색이 진하고, 입술이 인중을 중심으로 올라가 있음. 주둥이를 그릴 때의 포인트

눈
동물의 눈은 인간과 달리 흰자위가 보이지 않아, 검은자위만 있는 것처럼 보임

비경(鼻鏡)
동물의 코끝으로, 털이 없고 피부가 노출된 코의 일부

아래턱
뼈 같이 단단한 것까지 씹을 수 있을 정도로 발달한 턱

입술
입을 덮은 주름. 인간의 경우 색이 바뀌는 부분을 가리키나 개의 경우 ω 모양의 주름을 가리킴

옆모습

액단(Stop)
이마와 주둥이 사이의 오목한 부분으로, 견종과 개체에 따라 액단이 없는 경우도 있음

얼굴을 입체적으로 생각하기
주둥이가 큰 동물을 그리는 경우 그 모양을 면으로 인식하면 그리기 쉬워진다. 수인의 인상은 인간을 그릴 때 쉽게 생략하는 콧등의 길이나 크기를 통해서도 크게 달라진다.

주둥이
콧등과 입, 턱으로 이루어진 부위 중 앞쪽으로 뻗은 부분. 일반적으로 개는 시야에 방해가 되지 않도록 비스듬히 아래로 향하는 긴 주둥이를 지님. 대개 동물에게는 주둥이가 있으므로, 짐승화 비중이 높은 수인을 그릴 때 중시됨

이마

콧등

주둥이(측면)

볼

주둥이(앞면)

얼굴 윤곽의 차이

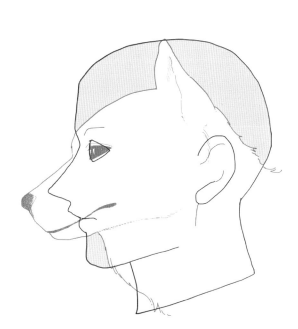

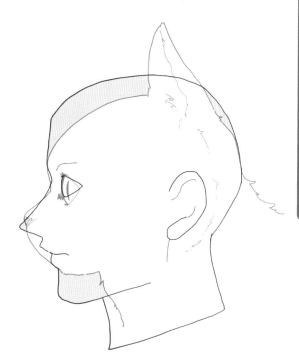

개와 인간의 얼굴

개와 인간의 얼굴을 비교해 보자. 눈을 기준으로 두 얼굴을 겹쳐 보면, 개보다 인간의 머리가 큰 데다 이목구비도 평평하다. 그림과 같이 얼굴 형태가 많이 달라, 인간 얼굴을 그리는 방법으로 동물의 얼굴을 그리면 위화감이 생겨 어색해진다.

고양이와 인간의 얼굴

주둥이가 짧은 고양이의 얼굴 형태는 인간과 유사해 보인다. 그러나 이마와 턱을 보면 고양이의 머리는 위아래로 짧지만, 인간의 머리는 위아래로 길다.

수인의 얼굴 예시

수인의 얼굴 형태는 동물과 인간의 각 요소를 부분적으로 활용해 그릴 수 있다. 예를 들어 머리의 길이와 눈은 인간, 주둥이부터 아래턱까지는 동물로 그린 뒤, 목을 가늘게 그리면, 인간처럼 생긴 수인을 그릴 수 있다. 반대로 목 윗부분 전체를 동물의 얼굴로 그려 짐승화 비중을 높일 수도 있다.

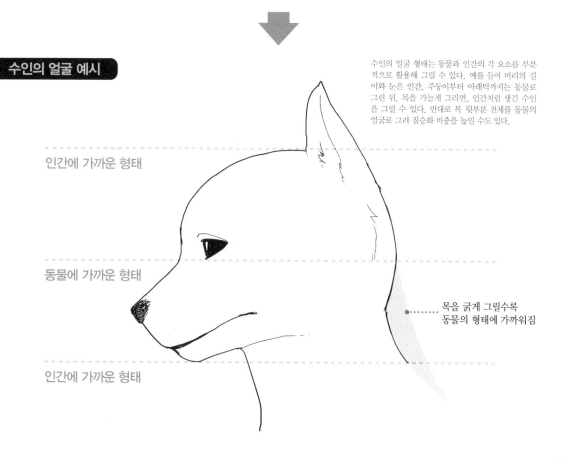

인간에 가까운 형태

동물에 가까운 형태

목을 굵게 그릴수록
동물의 형태에 가까워짐

인간에 가까운 형태

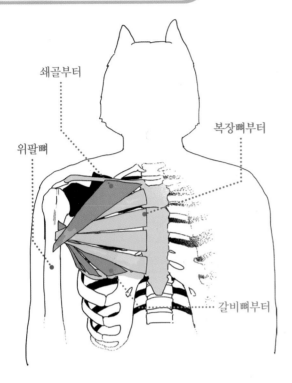

쇄골부터

위팔뼈

복장뼈부터

갈비뼈부터

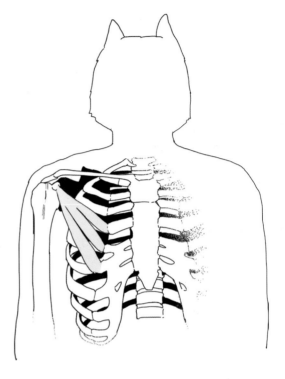

큰가슴근

큰가슴근은 복장뼈와 쇄골, 갈비뼈부터 각각 부채가 겹쳐진 모양으로 위팔뼈까지 이어진다.

작은가슴근

작은가슴근은 큰가슴근 안쪽에 있는 근육으로 큰가슴근과 달리 어깨뼈에 집중되어 있다. 언뜻 가슴 근육의 볼륨과 상관 없는 부위로 보이지만, 작은가슴근이 발달하면 가슴 근육의 중간 부분에 볼륨이 생겨 가슴의 윤곽에 영향을 준다.

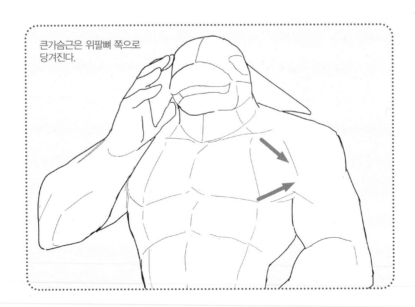

큰가슴근은 위팔뼈 쪽으로 당겨진다.

수인 그리기
포즈 편

허스키

pose 🐾 장승처럼 우뚝 버티고 선 포즈 ──────── illustrator · 야마히쓰지 야마

긴 주둥이에 날쌔고 사나운 얼굴, 복슬복슬한 털과 날렵한 근육질 몸매가 매력적인 허스키를 정면을 바라보는 포즈로 그려 보자.

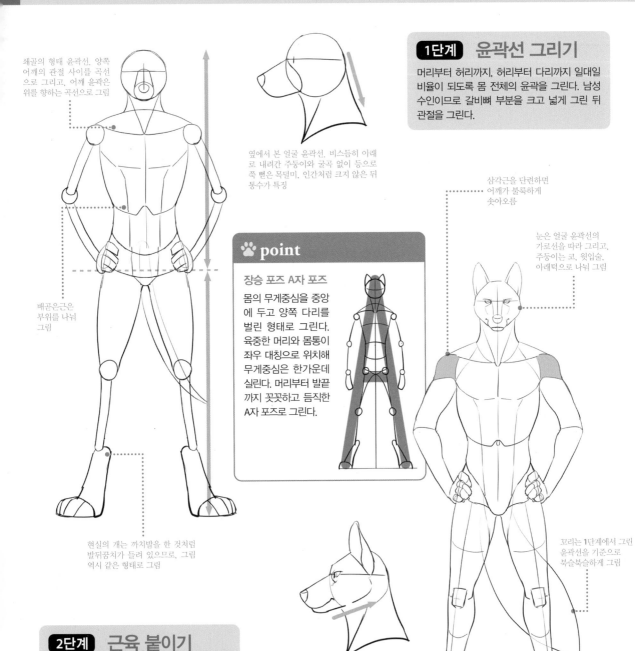

쇄골의 형태 윤곽선, 양쪽 어깨의 관절 사이를 곡선으로 그리고, 어깨 윤곽은 위를 향하는 곡선으로 그림

배곧은근은 부위를 나눠 그림

현실의 개는 까치발을 한 것처럼 발뒤꿈치가 들려 있으므로, 그림 역시 같은 형태로 그림

1단계 윤곽선 그리기

머리부터 허리까지, 허리부터 다리까지 일대일 비율이 되도록 몸 전체의 윤곽을 그린다. 남성 수인이므로 갈비뼈 부분을 크고 넓게 그린 뒤 관절을 그린다.

옆에서 본 얼굴 윤곽선. 비스듬히 아래로 내려간 주둥이와 굴곡 없이 등으로 쪽 뻗은 몸덜미, 인간처럼 크지 않은 뒤통수가 특징

🐾 point

장승 포즈 A자 포즈

몸의 무게중심을 중앙에 두고 양쪽 다리를 벌린 형태로 그린다. 육중한 머리와 몸통이 좌우 대칭으로 위치해 무게중심은 한가운데 실린다. 머리부터 발끝까지 꼿꼿하고 듬직한 A자 포즈로 그린다.

삼각근을 단련하면 어깨가 불룩하게 솟아오름

눈은 얼굴 윤곽선의 가로선을 따라 그리고, 주둥이는 코, 윗입술, 아래턱으로 나눠 그림

꼬리는 1단계에서 그린 윤곽선을 기준으로 북슬북슬하게 그림

2단계 근육 붙이기

윤곽선 위에 근육을 붙인다. 떡 벌어진 체격의 남성 캐릭터는 어깨의 삼각근 등 근육이 솟아오르는 팔다리 부위의 볼륨을 조절한다. 얼굴의 전체적인 윤곽이 마름모꼴에 가깝도록 주둥이에 아래턱을 그린다.

근육을 붙인 옆모습. 턱의 윤곽은 인간과 달리 아래로 내려가지 않고 앞뒤로 긴 형태

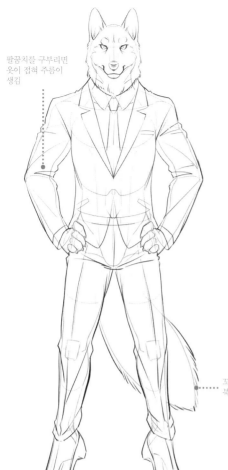

팔꿈치를 구부리면
옷이 접혀 주름이
생김

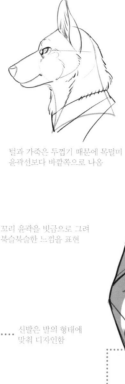

3단계 러프 스케치

털과 옷을 그린다. 목 주위를 중심으로 윤곽의 바깥쪽까지 털을 그리면 목이 굵어 보이며, 좀 더 개와 비슷한 모습이 된다. 정장의 옷깃은 털로 인해 약간 벌어진 느낌으로 그린다. 털이 셔츠 옷깃 안으로 파고든 것처럼 그리면 털의 부드러운 질감을 표현할 수 있다.

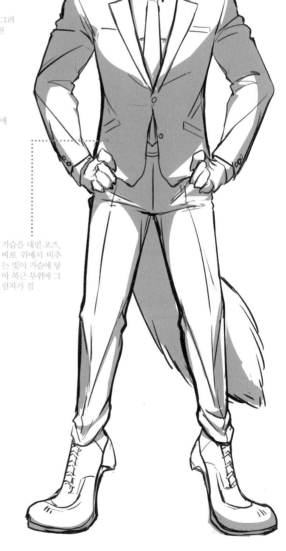

귀 안쪽 털은
흰색을 띰

털과 가죽은 두껍기 때문에 목밑에
윤곽선보다 바깥쪽으로 나옴

꼬리 윤곽을 빗금으로 그려
북슬북슬한 느낌을 표현

신발은 발의 형태에
맞춰 디자인함

4단계 마무리

윤곽선을 지우고, 털빛과 그림자를 칠한다. 허스키의 무늬는 개체마다 차이가 있지만, 일반적으로 미간을 중심으로 눈가와 볼이 희다. 목덜미는 검은 털이 흰 털을 덮은 듯한 형태를 띤다. 이마는 M자 모양으로 갈색빛이 도는 털이 넓게 퍼져있는데, 이 그림처럼 뚜렷한 갈색 털 외에 미간이 I자형으로 흰 개체도 있다. 실물을 참고해 마음에 드는 무늬로 칠한다.

가슴을 내민 포즈.
바로 위에서 비추
는 빛이 가슴에 닿
아 복근 부위에 그
림자가 짐

🐾 point

비스듬히 옆에서 본 장승 포즈

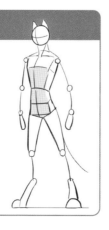

장승 포즈의 특징은 꼿꼿하게 서 있는 게 다가 아니다. 가슴을 내민 형태로 그리면, 당당한 분위기를 연출할 수 있다. 그림의 포즈 역시 비스듬히 옆에서 그 모습을 보면 가슴을 펴고 흉부를 내밀고 있다. 흉부가 앞으로 나온 데 비해 어깨 위치는 변하지 않아 어깨 관절이 약간 뒤에 있는 것처럼 보인다.

삼색고양이

코미컬 · 날씬한 체형 · 우수인

pose 🐾 손을 흔드는 포즈 ──────── illustrator · 야마히쓰지 야마

아담한 체격과 귀여운 얼굴이 특징인 삼색고양이다. 소녀 체형을 바탕으로 고양이 같이 나긋나긋하고 유연한 몸매로 그려 보았다. 이런 포즈는 일반적으로 정면을 보며 손을 흔드는 모습으로 그린다.

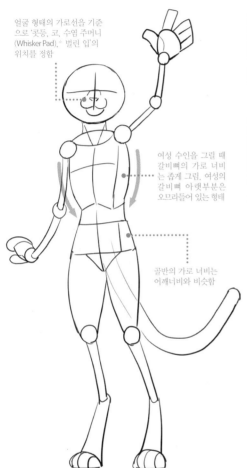

얼굴 형태의 가로선을 기준으로 '콧등, 코, 수염 주머니 (Whisker Pad),' 벌린 입'의 위치를 정함

여성 수인을 그릴 때 갈비뼈의 가로 너비는 좁게 그림. 여성의 갈비뼈 아랫부분은 오므라들어 있는 형태

골반의 가로 너비는 어깨너비와 비슷함

※ 주둥이에 ω 모양으로 볼록한 부분

1단계 윤곽선 그리기

날씬한 체형의 소녀를 떠올리며 윤곽을 그린다. 여성의 갈비뼈는 아랫부분이 남성보다 오므라들어 있다. 소녀 캐릭터를 그릴 때 어깨너비를 얼굴보다 조금 더 넓게 그리면 가냘파 보인다.

🐾 point

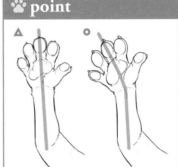

팔을 들어 올릴 때, 위팔뼈로 이어진 큰가슴근이 함께 당겨진다.

손목의 움직임

손 흔드는 동작을 그릴 때 아래 팔뼈와 가운뎃손가락이 일직선이 되면 움직임이 부자연스럽다. 손목에도 관절이 있어 다양한 방향으로 움직일 수 있다. 가운 뎃손가락을 기점으로 손목을 기울이고, 아래팔의 무게중심을 바꿔주면 활동적이고 자연스러운 느낌으로 연출할 수 있다.

양쪽 눈과 코 사이에 콧등의 삼각지대를 알 수 있도록 가이드선을 그리면 주둥이의 입체감을 파악하기 쉬워진다.

겨드랑이 밑에 가슴의 가이드선을 그린 다음, 선을 기준으로 가슴 모양을 그림. 지방이 적으면서 약간 넓은 마름모꼴 형태

허리를 가늘게 그리면, 고양이 같이 날씬하고 날렵한 특징과 더불어 소녀라는 느낌이 뚜렷하게 나타남

까치발 형태의 발로, 발목은 높게 그리되 가늘게 그림

2단계 근육 붙이기

가슴과 몸에 근육을 그린 뒤, 얼굴을 조정한다. 얼굴은 마름모꼴에 가깝게 그리는데, 마름모꼴에서 가로로 가장 긴 지점을 눈높이보다 아래에 두면 어려 보인다.

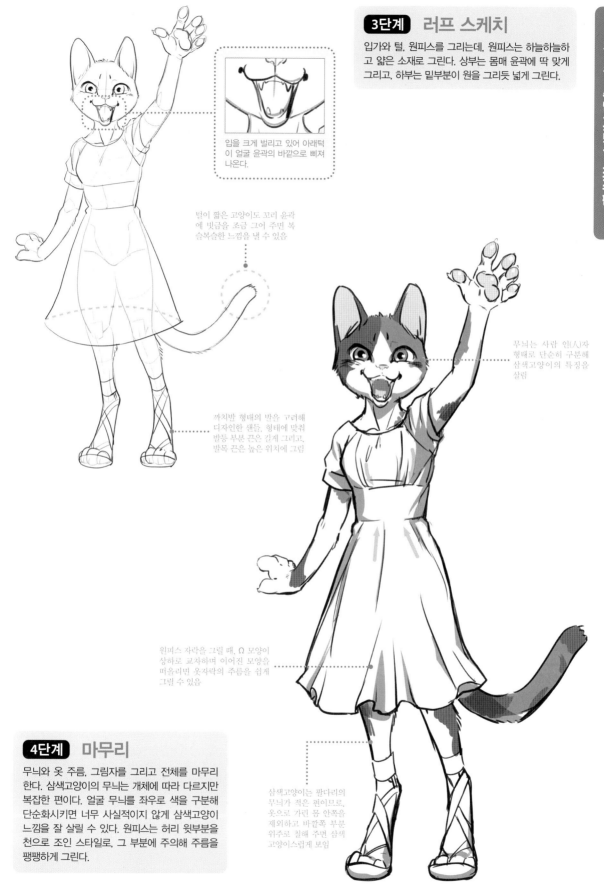

3단계 러프 스케치

입가와 털, 원피스를 그리는데, 원피스는 하늘하늘하고 얇은 소재로 그린다. 상부는 몸매 윤곽에 딱 맞게 그리고, 하부는 밑부분이 원을 그리듯 넓게 그린다.

입을 크게 벌리고 있어 아래턱이 얼굴 윤곽의 바깥으로 삐져나온다.

털이 짧은 고양이도 꼬리 윤곽에 빗금을 조금 그어 주면 복슬복슬한 느낌을 낼 수 있음

무늬는 사람 인(人)자 형태로 단순히 구분해 삼색고양이의 특징을 살림

까치발 형태의 발을 고려해 디자인한 샌들. 형태에 맞춰 발등 부분 끈은 길게 그리고, 발목 끈은 높은 위치에 그림

원피스 자락을 그릴 때, Ω 모양이 상하로 교차하며 이어진 모양을 떠올리면 옷자락의 주름을 쉽게 그릴 수 있음

삼색고양이는 팔다리의 무늬가 적은 편이므로, 옷으로 가린 몸 안쪽을 제외하고 바깥쪽 부분 위주로 칠해 주면 삼색고양이스럽게 보임

4단계 마무리

무늬와 옷 주름, 그림자를 그리고 전체를 마무리한다. 삼색고양이의 무늬는 개체에 따라 다르지만 복잡한 편이다. 얼굴 무늬를 좌우로 색을 구분해 단순화시키면 너무 사실적이지 않게 삼색고양이 느낌을 잘 살릴 수 있다. 원피스는 허리 윗부분을 천으로 조인 스타일로, 그 부분에 주의해 주름을 팽팽하게 그린다.

호랑이

pose 🐾 **뒤돌아보는 포즈** ─────────────── **illustrator** · 야마히쓰지 야마

남성 호랑이 수인이 뒤돌아보는 포즈로, 뒤돌아볼 때 생기는 목의 비틀림이나 까치발의 무게중심 등이 포인트다.

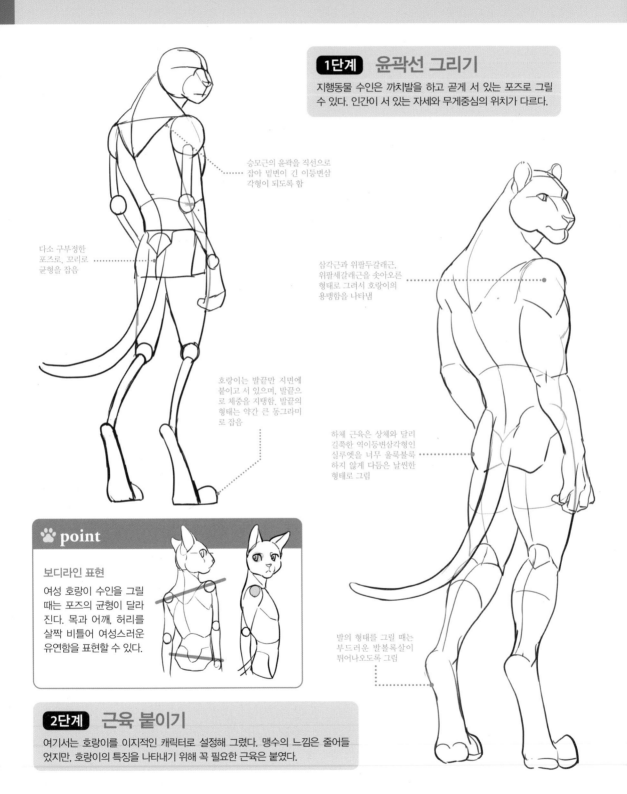

1단계 윤곽선 그리기

지행동물 수인은 까치발을 하고 곧게 서 있는 포즈로 그릴 수 있다. 인간이 서 있는 자세와 무게중심의 위치가 다르다.

승모근의 윤곽을 직선으로 잡아 밑변이 긴 이등변삼 각형이 되도록 함

다소 구부정한 포즈로, 꼬리로 균형을 잡음

삼각근과 위팔두갈래근, 위팔세갈래근을 솟아오른 형태로 그려서 호랑이의 용맹함을 나타냄

호랑이는 발끝만 지면에 붙이고 서 있으며, 발끝으 로 체중을 지탱함. 발끝의 형태는 약간 큰 동그라미 로 잡음

하체 근육은 상체와 달리 길쭉한 역이등변삼각형인 실루엣을 너무 울룩불룩 하지 않게 다듬은 날씬한 형태로 그림

🐾 point

보디라인 표현

여성 호랑이 수인을 그릴 때는 포즈의 균형이 달라 진다. 목과 어깨, 허리를 살짝 비틀어 여성스러운 유연함을 표현할 수 있다.

발의 형태를 그릴 때는 부드러운 발볼록살이 튀어나오도록 그림

2단계 근육 붙이기

여기서는 호랑이를 이지적인 캐릭터로 설정해 그렸다. 맹수의 느낌은 줄어들 었지만, 호랑이의 특징을 나타내기 위해 꼭 필요한 근육은 붙였다.

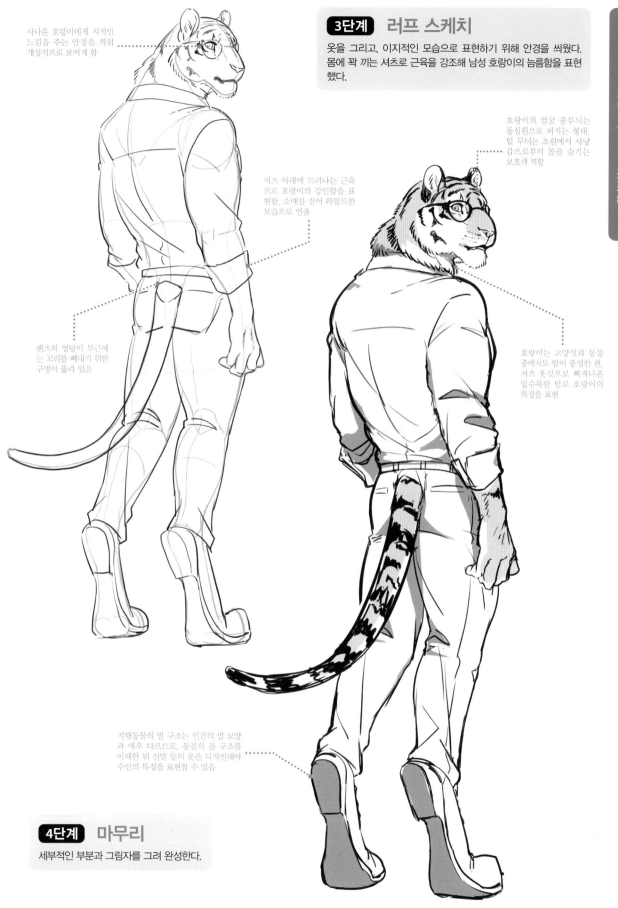

사나운 호랑이에게 지적인
느낌을 주는 안경을 씌워
개성적으로 보이게 함

3단계 러프 스케치

옷을 그리고, 이지적인 모습으로 표현하기 위해 안경을 씌웠다.
몸에 꽉 끼는 셔츠로 근육을 강조해 남성 호랑이의 늠름함을 표현
했다.

호랑이의 얼굴 줄무늬는
동심원으로 퍼지는 형태.
털 무늬는 초원에서 사냥
감으로부터 몸을 숨기는
보호색 역할

셔츠 아래에 드러나는 근육
으로 호랑이의 강인함을 표
현함. 소매를 걷어 와일드한
모습으로 연출

호랑이는 고양잇과 동물
중에서도 털이 풍성한 편,
셔츠 옷깃으로 삐져나온
덥수룩한 털로 호랑이의
특징을 표현

팬츠의 엉덩이 부근에
는 꼬리를 빼내기 위한
구멍이 뚫려 있음

지행동물의 발 구조는 인간의 발 모양
과 매우 다르므로, 동물의 몸 구조를
이해한 뒤 신발 등의 옷을 디자인해야
수인의 특징을 표현할 수 있음

4단계 마무리

세부적인 부분과 그림자를 그려 완성한다.

31

말

사실적 늘씬한 체형 우수인

pose 🐾 터프하게 서 있는 포즈 ──────────────── **illustrator** · 야마히쓰지 야마

여성 말 수인이 여유로우면서도 터프하게 살짝 비스듬히 서 있는 포즈다. 초식동물을 그릴 때는 양 눈이 좌우로 넓게 벌어져 있는 점에 주의하자.

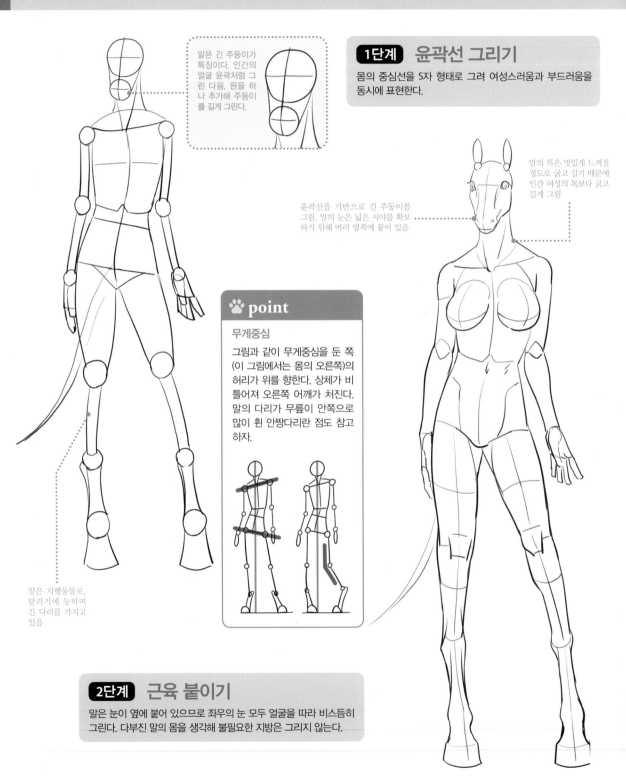

말은 긴 주둥이가 특징이다. 인간의 얼굴 윤곽처럼 그린 다음, 원을 하나 추가해 주둥이를 길게 그린다.

1단계 윤곽선 그리기

몸의 중심선을 S자 형태로 그려 여성스러움과 부드러움을 동시에 표현한다.

말의 목은 멋지게 느껴질 정도로 굵고 길기 때문에 인간 여성의 목보다 굵고 길게 그림

윤곽선을 기반으로 긴 주둥이를 그림. 말의 눈은 넓은 시야를 확보하기 위해 머리 옆쪽에 붙어 있음

🐾 point

무게중심

그림과 같이 무게중심을 둔 쪽 (이 그림에서는 몸의 오른쪽)의 허리가 위를 향한다. 상체가 비틀어져 오른쪽 어깨가 처진다. 말의 다리가 무릎이 안쪽으로 많이 휜 안짱다리란 점도 참고하자.

말은 지행동물로, 달리기에 능하며 긴 다리를 가지고 있음

2단계 근육 붙이기

말은 눈이 옆에 붙어 있으므로 좌우의 눈 모두 얼굴을 따라 비스듬히 그린다. 다부진 말의 몸을 생각해 불필요한 지방은 그리지 않는다.

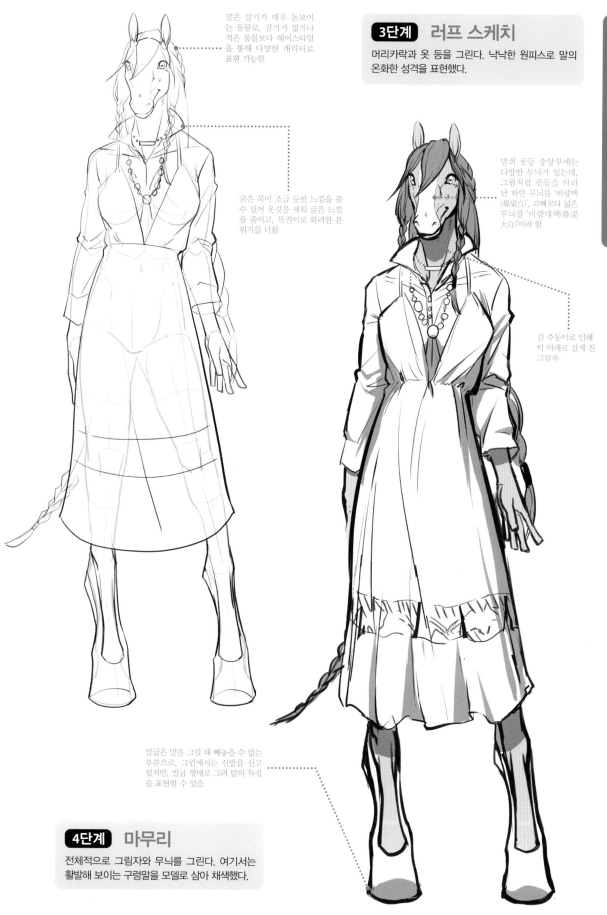

말은 갈기가 매우 돋보이
는 동물로, 갈기가 없거나
적은 동물보다 헤어스타일
을 통해 다양한 캐릭터로
표현 가능함

3단계 러프 스케치

머리카락과 옷 등을 그린다. 낙낙한 원피스로 말의
온화한 성격을 표현했다.

굵은 목이 조금 둔한 느낌을 줄
수 있어 옷깃을 세워 굵은 느낌
을 줄이고, 목걸이로 화려한 분
위기를 더함

말의 콧등 중앙부에는
다양한 무늬가 있는데,
그림처럼 콧등을 따라
난 하얀 무늬를 '비량백
(鼻梁白)', 코뼈보다 넓은
무늬를 '비량대백(鼻梁
大白)'이라 함

긴 주둥이로 인해
턱 아래로 길게 진
그림자

발굽은 말을 그릴 때 빼놓을 수 없는
부분으로, 그림에서는 신발을 신고
있지만, 발굽 형태로 그려 말의 특징
을 표현할 수 있음

4단계 마무리

전체적으로 그림자와 무늬를 그린다. 여기서는
활발해 보이는 구렁말을 모델로 삼아 채색했다.

스무스콜리

pose 🐾 드러누운 포즈　　　　　　　　　　　　　　　　**illustrator** · 스즈모리

스무스콜리는 털이 짧고, 다리와 몸통이 긴 견종이다. 그림에서는 주둥이를 짧게 하고 인간에 가까운 골격으로 디자인했다. 포즈와 털로 개의 느낌을 표현해보자.

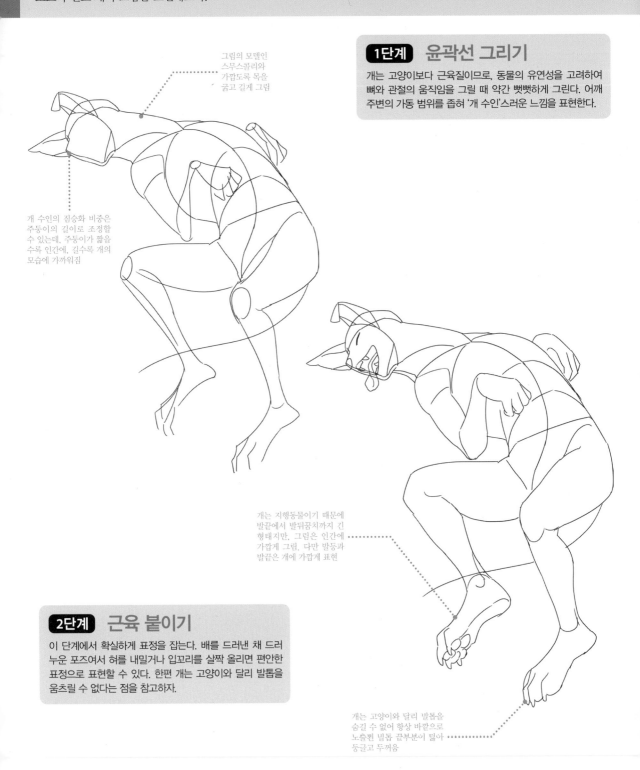

그림의 모델인 스무스콜리와 가깝도록 목을 굵고 길게 그림

개 수인의 짐승화 비중은 주둥이의 길이로 조정할 수 있는데, 주둥이가 짧을 수록 인간에, 길수록 개의 모습에 가까워짐

1단계　윤곽선 그리기

개는 고양이보다 근육질이므로, 동물의 유연성을 고려하여 뼈와 관절의 움직임을 그릴 때 약간 뻣뻣하게 그린다. 어깨 주변의 가동 범위를 좁혀 '개 수인'스러운 느낌을 표현한다.

개는 지행동물이기 때문에 발끝에서 발뒤꿈치까지 긴 형태지만, 그림은 인간에 가깝게 그림. 다만 발등과 발끝은 개에 가깝게 표현

2단계　근육 붙이기

이 단계에서 확실하게 표정을 잡는다. 배를 드러낸 채 드러 누운 포즈여서 혀를 내밀거나 입꼬리를 살짝 올리면 편안한 표정으로 표현할 수 있다. 한편 개는 고양이와 달리 발톱을 움츠릴 수 없다는 점을 참고하자.

개는 고양이와 달리 발톱을 숨길 수 없어 항상 바깥으로 노출된 발톱 끝부분이 닳아 둥글고 두꺼움

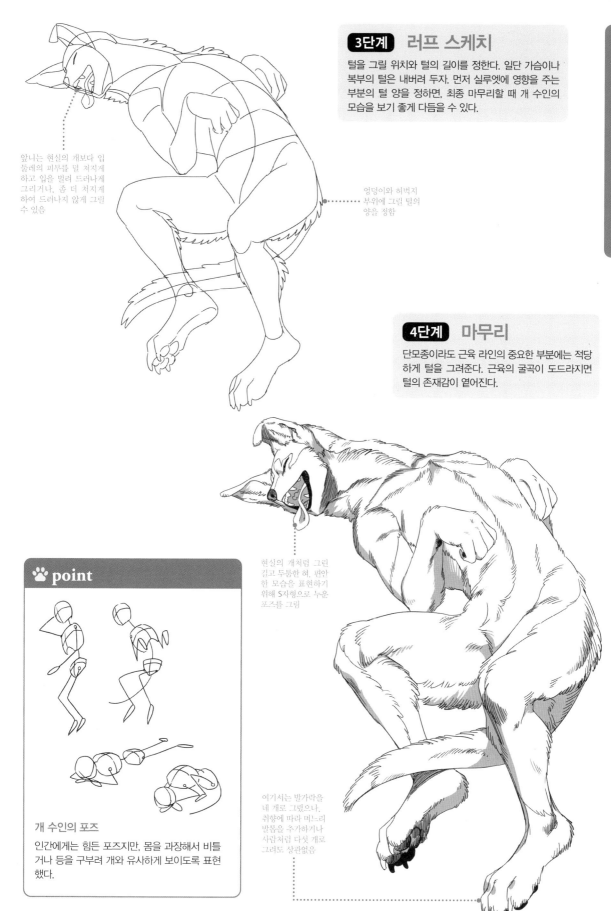

3단계 러프 스케치

털을 그릴 위치와 털의 길이를 정한다. 일단 가슴이나 복부의 털은 내버려 두자. 먼저 실루엣에 영향을 주는 부분의 털 양을 정하면, 최종 마무리할 때 개 수인의 모습을 보기 좋게 다듬을 수 있다.

앞니는 현실의 개보다 입 둘레의 피부를 덜 처지게 하고 입을 벌려 드러나게 그리거나, 좀 더 처지게 하여 드러나지 않게 그릴 수 있음

엉덩이와 허벅지 부위에 그릴 털의 양을 정함

4단계 마무리

단모종이라도 근육 라인의 중요한 부분에는 적당하게 털을 그려준다. 근육의 굴곡이 도드라지면 털의 존재감이 옅어진다.

현실의 개처럼 그린 길고 두툼한 혀, 편안한 모습을 표현하기 위해 S자형으로 누운 포즈를 그림

여기서는 발가락을 네 개로 그렸으나, 취향에 따라 며느리발톱을 추가하거나 사람처럼 다섯 개로 그려도 상관없음

🐾 **point**

개 수인의 포즈

인간에게는 힘든 포즈지만, 몸을 과장해서 비틀거나 등을 구부려 개와 유사하게 보이도록 표현했다.

소말리

pose 🐾 엎드린 포즈 　　　　　　　　　　　　　　　　　　**illustrator** · 스즈모리

소말리는 큰 귀가 특징인 장모종 고양이로, 호기심이 강하며 늘씬한 근육질 체형(포린 타입)이다. 소말리의 특징을 살린 채 사냥감을 노리는 포즈로 그렸다.

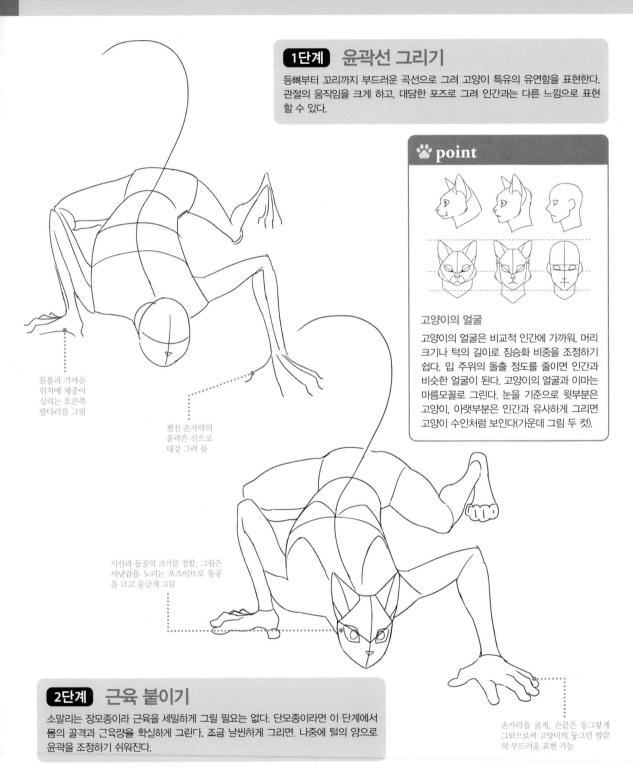

1단계　윤곽선 그리기

등뼈부터 꼬리까지 부드러운 곡선으로 그려 고양이 특유의 유연함을 표현한다. 관절의 움직임을 크게 하고, 대담한 포즈로 그려 인간과는 다른 느낌으로 표현할 수 있다.

🐾 point

고양이의 얼굴

고양이의 얼굴은 비교적 인간에 가까워, 머리 크기나 턱의 길이로 짐승화 비중을 조정하기 쉽다. 입 주위의 돌출 정도를 줄이면 인간과 비슷한 얼굴이 된다. 고양이의 얼굴과 이마는 마름모꼴로 그린다. 눈을 기준으로 윗부분은 고양이, 아랫부분은 인간과 유사하게 그리면 고양이 수인처럼 보인다(가운데 그림 두 컷).

몸통과 가까운 위치에 체중이 실리는 오른쪽 팔다리를 그림

펼친 손가락의 윤곽은 선으로 대강 그려 둠

시선과 동공의 크기를 정함. 그림은 사냥감을 노리는 포즈이므로 동공을 크고 둥글게 그림

손가락을 굵게, 손끝은 동그랗게 그림으로써 고양이의 둥그런 발끝의 부드러움 표현 가능

2단계　근육 붙이기

소말리는 장모종이라 근육을 세밀하게 그릴 필요는 없다. 단모종이라면 이 단계에서 몸의 골격과 근육량을 확실하게 그린다. 조금 날씬하게 그리면, 나중에 털의 양으로 윤곽을 조정하기 쉬워진다.

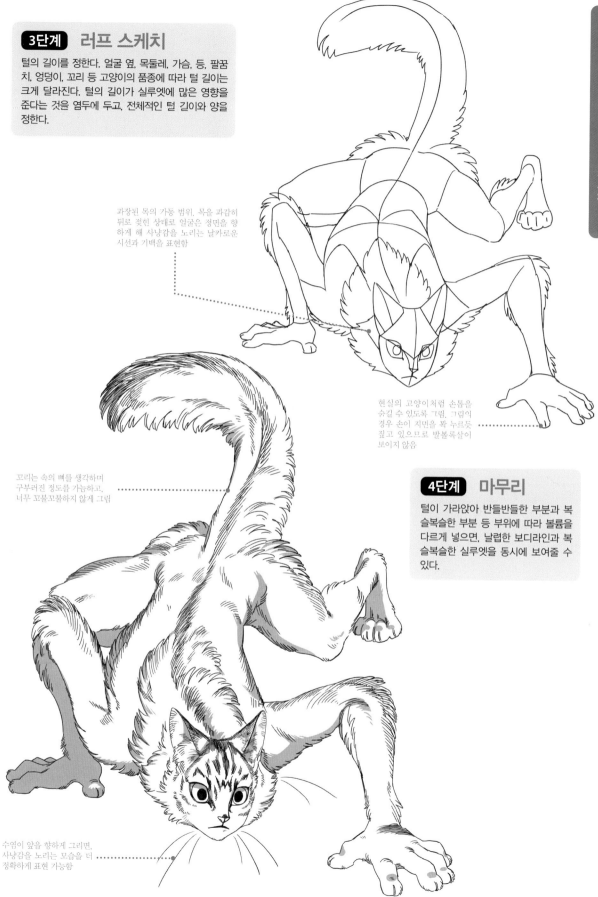

3단계 러프 스케치

털의 길이를 정한다. 얼굴 옆, 목둘레, 가슴, 등, 팔꿈
치, 엉덩이, 꼬리 등 고양이의 품종에 따라 털 길이는
크게 달라진다. 털의 길이가 실루엣에 많은 영향을
준다는 것을 염두에 두고, 전체적인 털 길이와 양을
정한다.

과장된 목의 가동 범위. 목을 과감히
뒤로 젖힌 상태로 얼굴은 정면을 향
하게 해 사냥감을 노리는 날카로운
시선과 기백을 표현함

현실의 고양이처럼 손톱을
숨길 수 있도록 그림. 그림의
경우 손이 지면을 꽉 누르듯
짚고 있으므로 발볼록살이
보이지 않음

꼬리는 속의 뼈를 생각하며
구부러진 정도를 가늠하고,
너무 꼬불꼬불하지 않게 그림

4단계 마무리

털이 가라앉아 반들반들한 부분과 복
슬복슬한 부분 등 부위에 따라 볼륨을
다르게 넣으면, 날렵한 보디라인과 복
슬복슬한 실루엣을 동시에 보여줄 수
있다.

수염이 앞을 향하게 그리면,
사냥감을 노리는 모습을 더
정확하게 표현 가능함

37

제비

pose 🐾 날개를 펼친 포즈　—　illustrator · 스즈모리

제비는 길게 뻗은 꽁지가 특징으로, 그 끝은 두 갈래로 나뉘어 있다. '연미(제비 꼬리)복'의 유래이기도 한 꼬리를 강조하기 위해 전체가 다 보이는 포즈로 그렸다.

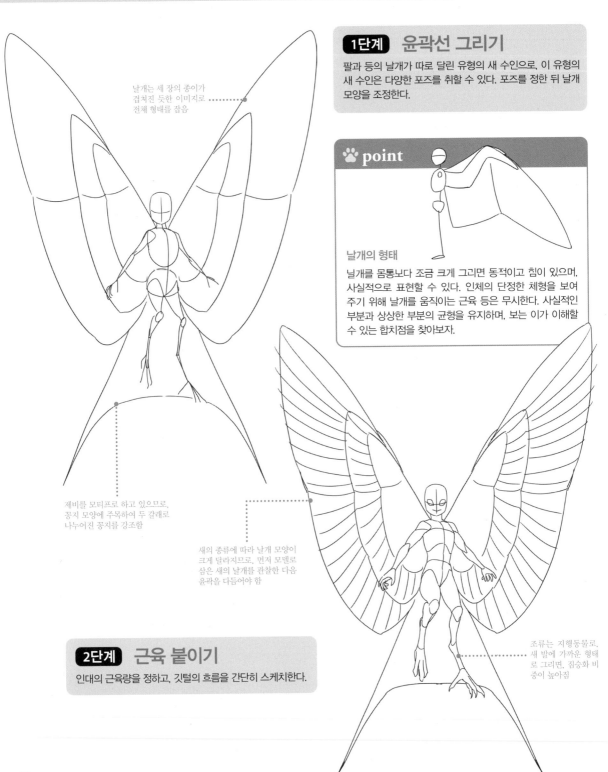

1단계 윤곽선 그리기

팔과 등의 날개가 따로 달린 유형의 새 수인으로, 이 유형의 새 수인은 다양한 포즈를 취할 수 있다. 포즈를 정한 뒤 날개 모양을 조정한다.

🐾 point

날개의 형태

날개를 몸통보다 조금 크게 그리면 동적이고 힘이 있으며, 사실적으로 표현할 수 있다. 인체의 단정한 체형을 보여 주기 위해 날개를 움직이는 근육 등은 무시한다. 사실적인 부분과 상상한 부분의 균형을 유지하며, 보는 이가 이해할 수 있는 합치점을 찾아보자.

날개는 세 장의 종이가 겹쳐진 듯한 이미지로 전체 형태를 잡음

제비를 모티프로 하고 있으므로, 꽁지 모양에 주목하여 두 갈래로 나누어진 꽁지를 강조함

새의 종류에 따라 날개 모양이 크게 달라지므로, 먼저 모델로 삼은 새의 날개를 관찰한 다음 윤곽을 다듬어야 함

조류는 지행동물로, 새 발에 가까운 형태로 그리면, 짐승화 비중이 높아짐

2단계 근육 붙이기

인대의 근육량을 정하고, 깃털의 흐름을 간단히 스케치한다.

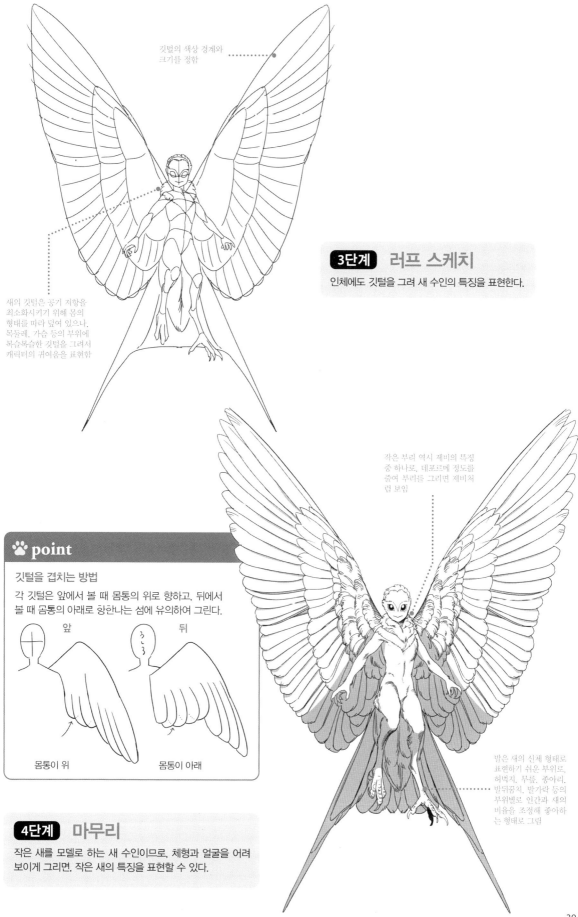

깃털의 색상 경계와
크기를 정함

새의 깃털은 공기 저항을
최소화시키기 위해 몸의
형태를 따라 덮여 있으나,
목둘레, 가슴 등의 부위에
복슬복슬한 깃털을 그려서
캐릭터의 귀여움을 표현함

3단계 러프 스케치

인체에도 깃털을 그려 새 수인의 특징을 표현한다.

작은 부리 역시 제비의 특징
중 하나로, 데포르메 정도를
줄여 부리를 그리면 제비처
럼 보임

🐾 **point**

깃털을 겹치는 방법

각 깃털은 앞에서 볼 때 몸통의 위로 향하고, 뒤에서
볼 때 몸통의 아래로 향한나는 섬에 유의하여 그린다.

앞 뒤

몸통이 위 몸통이 아래

발은 새의 신체 형태로
표현하기 쉬운 부위로,
허벅지, 무릎, 종아리,
발뒤꿈치, 발가락 등의
부위별로 인간과 새의
비율을 조정해 좋아하
는 형태로 그림

4단계 마무리

작은 새를 모델로 하는 새 수인이므로, 체형과 얼굴을 어려
보이게 그리면, 작은 새의 특징을 표현할 수 있다.

솔개

pose 🐾 날갯짓하는 포즈 ────── *illustrator* · 스즈모리

솔개를 모델로 한 새 수인이다. 맹금류다운 힘찬 날개를 표현하기 위해 하늘을 나는 포즈를 밑에서 올려다보면서 옆모습이 보이는 구도로 그렸다. 몸 아래쪽에 그림자를 넓게 칠해 하늘 높이 날고 있는 존재감을 표현했다.

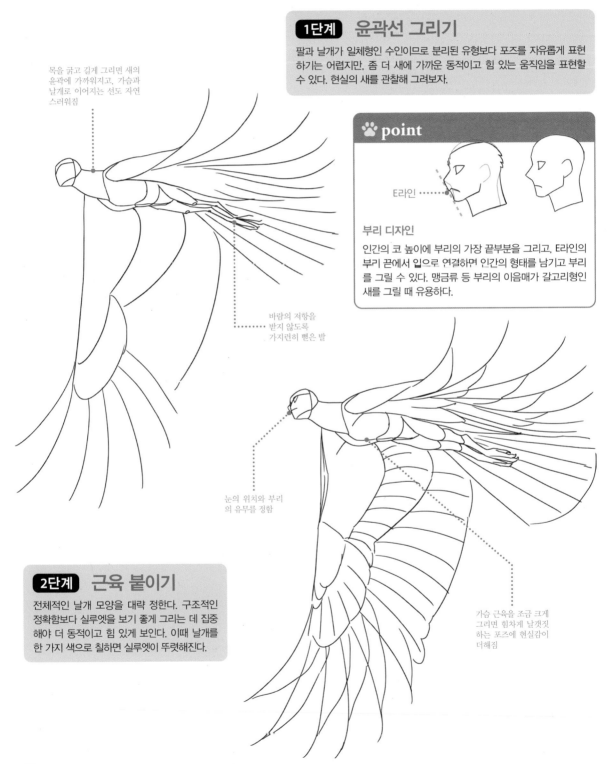

1단계 윤곽선 그리기

팔과 날개가 일체형인 수인이므로 분리된 유형보다 포즈를 자유롭게 표현하기는 어렵지만. 좀 더 새에 가까운 동적이고 힘 있는 움직임을 표현할 수 있다. 현실의 새를 관찰해 그려보자.

목을 굵고 길게 그리면 새의 윤곽에 가까워지고, 가슴과 날개로 이어지는 선도 자연스러워짐

🐾 point

T라인

부리 디자인

인간의 코 높이에 부리의 가장 끝부분을 그리고, T라인의 부리 끝에서 입으로 연결하며 인간의 형태를 남기고 부리를 그릴 수 있다. 맹금류 등 부리의 이음매가 갈고리형인 새를 그릴 때 유용하다.

바람의 저항을 받지 않도록 가지런히 뻗은 발

눈의 위치와 부리의 유무를 정함

가슴 근육을 조금 크게 그리면 힘차게 날갯짓하는 포즈에 현실감이 더해짐

2단계 근육 붙이기

전체적인 날개 모양을 대략 정한다. 구조적인 정확함보다 실루엣을 보기 좋게 그리는 데 집중해야 더 동적이고 힘 있게 보인다. 이때 날개를 한 가지 색으로 칠하면 실루엣이 뚜렷해진다.

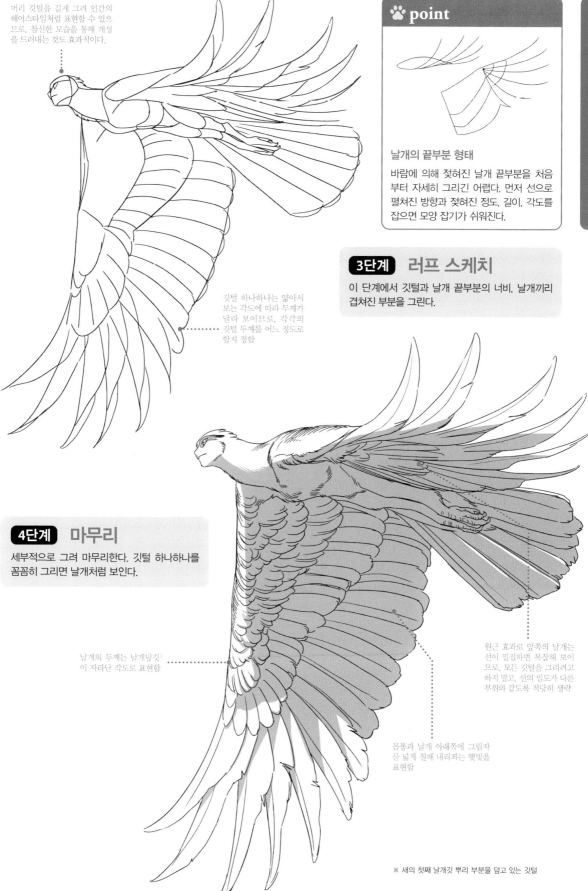

머리 깃털을 길게 그려 인간의 헤어스타일처럼 표현할 수 있으므로, 참신한 모습을 통해 개성을 드러내는 것도 효과적이다.

🐾 point

날개의 끝부분 형태

바람에 의해 젖혀진 날개 끝부분을 처음부터 자세히 그리긴 어렵다. 먼저 선으로 펼쳐진 방향과 젖혀진 정도, 길이, 각도를 잡으면 모양 잡기가 쉬워진다.

3단계 러프 스케치

이 단계에서 깃털과 날개 끝부분의 너비, 날개끼리 겹쳐진 부분을 그린다.

깃털 하나하나는 얇아서 보는 각도에 따라 두께가 달라 보이므로, 각각의 깃털 두께를 어느 정도로 할지 정함

4단계 마무리

세부적으로 그려 마무리한다. 깃털 하나하나를 꼼꼼히 그리면 날개처럼 보인다.

날개의 두께는 날개밑깃* 이 자라난 각도로 표현함

원근 효과로 앞쪽의 날개는 선이 밀집하면 복잡해 보이므로, 모든 깃털을 그리려고 하지 말고, 선의 밀도가 다른 부위와 같도록 적당히 생략

몸통과 날개 아래쪽에 그림자를 넓게 칠해 내리쬐는 햇빛을 표현함

※ 새의 첫째 날개깃 뿌리 부분을 덮고 있는 깃털

41

사자

pose 🐾 무릎 꿇은 포즈 ───────────────── illustrator · 히쓰지로보

사자는 고양잇과 중에서도 몸집이 크다. 수컷에게 볼 수 있는 커다란 갈기가 가장 큰 특징으로, 얼굴 윤곽과 갈기를 구분해 그리자.

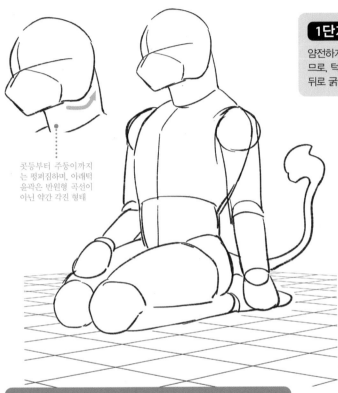

1단계　윤곽선 그리기

얌전하게 무릎을 꿇고 앉은 포즈지만, 몸집이 큰 동물이 므로, 턱 등의 윤곽은 늠름하게 그려준다. 주둥이 또한 앞 뒤로 굵게 그린다.

콧등부터 주둥이까지 는 평퍼짐하며, 아래턱 윤곽은 반원형 곡선이 아닌 약간 각진 형태

코는 삼각형이며, 인중*은 형태의 중앙선을 따라 그림

고양이와는 다르게 세모형이 아닌 약간 둥그스름한 귀

가슴 근육은 겨드랑이 약간 아래쪽에 가로선 을 그리고 볼륨을 주되, 너무 크면 울끈불끈해 보일 수 있으니 주의

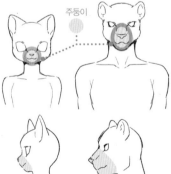

🐾 point

주둥이

주둥이의 크기

같은 고양잇과라도 고양이와 사자의 주둥이 크기는 매우 다르다. 고양이의 주둥이는 작고, 사람보다 조금 튀어나왔다. 사자의 주둥이는 보기 좋을 정도로 턱이 큼직하므로, 이를 고려해 그린다.

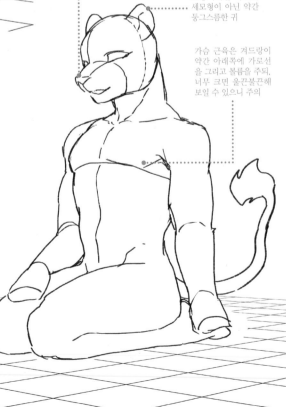

2단계　근육 붙이기

귀나 근육, 몸통의 굴곡을 다듬는다. 근육질이므로, 가슴 근육, 삼각근 등을 불룩하게 그린다.

※ 코와 윗입술 사이에 오목하게 골이 진 곳

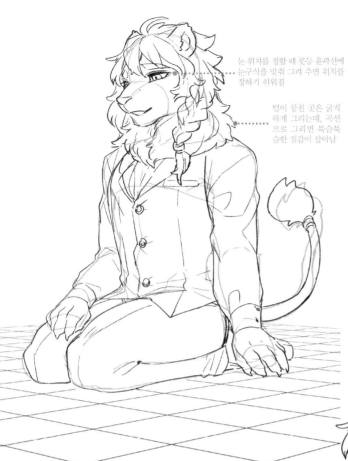

눈 위치를 정할 때 콧등 윤곽선에 눈구석을 맞춰 그려 주면 위치를 정하기 쉬워짐

털이 뭉친 곳은 굵직하게 그리는데, 곡선으로 그리면 복슬복슬한 질감이 살아남

3단계 러프 스케치

갈기와 옷을 그린다. 갈기는 목까지 뻗어 있는데, 그 윤곽이 너무 과장되지 않을 정도로만 그린다.

🐾 **point**

갈기의 균형

갈기를 그리면 얼굴이 커 보이므로, 신체와의 균형을 생각해 털의 양을 조절한다.

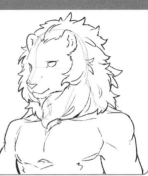

4단계 마무리

갈기와 옷 주름에 그림자를 칠한다. 빛이 위에서 아래로 비추므로, 입체감이 나타나도록 그림자를 칠한다.

🐾 **point**

곱슬
상냥하고 털털한 느낌

뻣뻣
강하고 시크한 느낌

직모
지적이며 신비한 느낌

갈기의 상태와 캐릭터
갈기의 상태로 캐릭터의 개성을 표현할 수 있다.

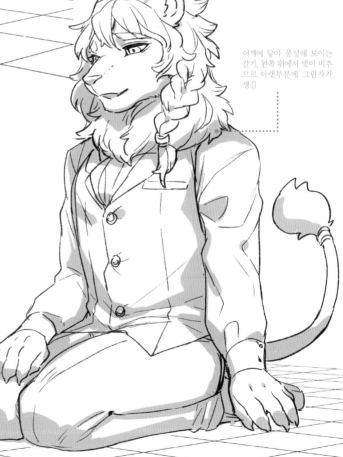

어깨에 닿아 풍성해 보이는 갈기. 왼쪽 위에서 빛이 비추므로 아랫부분에 그림자가 생김

늑대

pose 🐾 **책상다리 포즈** ——————————————— **illustrator** · 히쓰지로보

교복을 입은 늑대 소년이다. 책상다리 포즈는 간단해 보이지만, 다리가 겹쳐 있어 그리기 복잡하다. 부위를 나누고 순서대로 그리자.

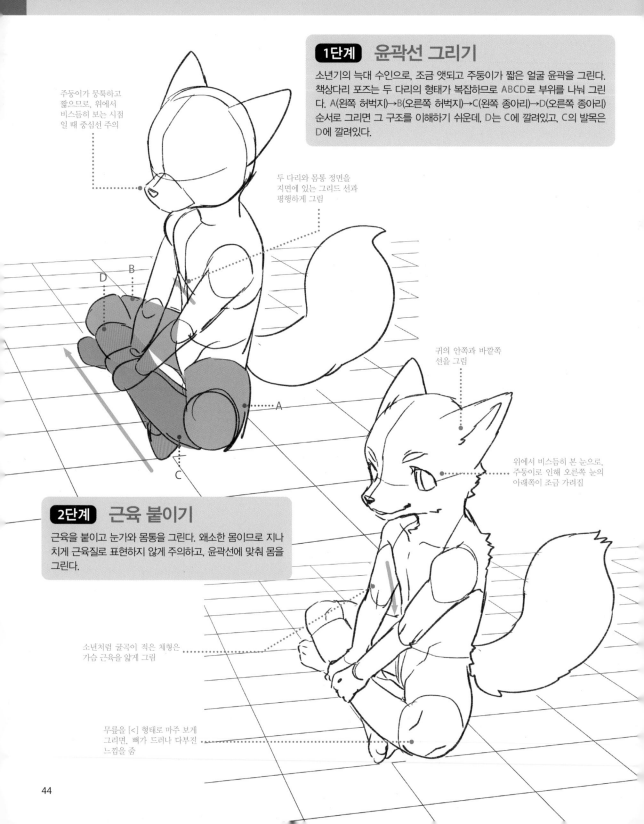

1단계 윤곽선 그리기

소년기의 늑대 수인으로, 조금 앳되고 주둥이가 짧은 얼굴 윤곽을 그린다. 책상다리 포즈는 두 다리의 형태가 복잡하므로 ABCD로 부위를 나눠 그린다. A(왼쪽 허벅지)→B(오른쪽 허벅지)→C(왼쪽 종아리)→D(오른쪽 종아리) 순서로 그리면 그 구조를 이해하기 쉬운데, D는 C에 깔려있고, C의 발목은 D에 깔려있다.

주둥이가 뭉툭하고 짧으므로, 위에서 비스듬히 보는 시점일 때 중심선 주의

두 다리와 몸통 정면을 지면에 있는 그리드 선과 평행하게 그림

귀의 안쪽과 바깥쪽 선을 그림

위에서 비스듬히 본 눈으로, 주둥이로 인해 오른쪽 눈의 아래쪽이 조금 가려짐

2단계 근육 붙이기

근육을 붙이고 눈기와 몸통을 그린다. 왜소한 몸이므로 지나치게 근육질로 표현하지 않게 주의하고, 윤곽선에 맞춰 몸을 그린다.

소년처럼 굴곡이 적은 체형은 가슴 근육을 얇게 그림

무릎을 [<] 형태로 마주 보게 그리면, 뼈가 드러나 다부진 느낌을 줌

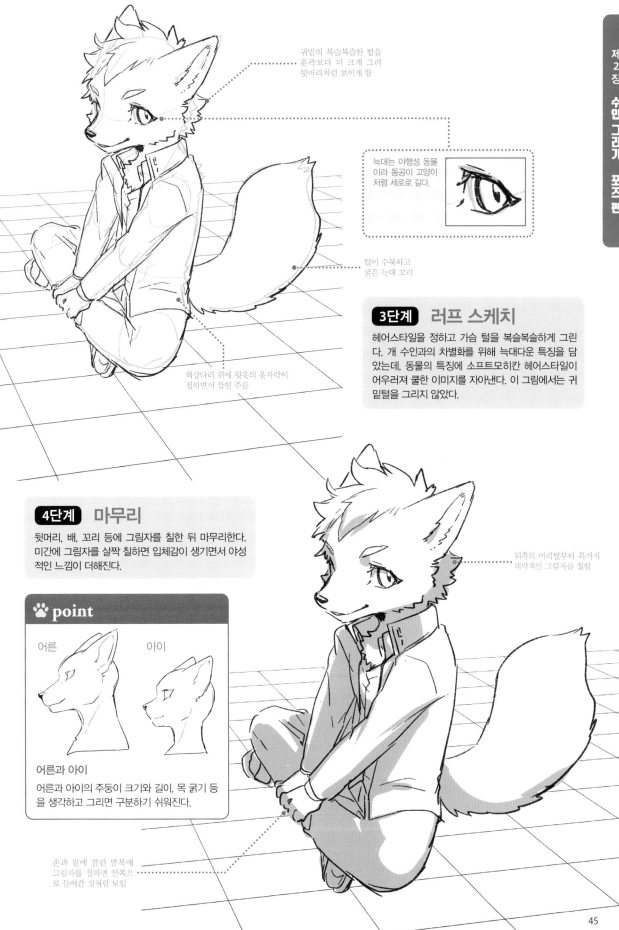

귀밑의 복슬복슬한 털을 윤곽보다 더 크게 그려 뒷머리처럼 보이게 함

늑대는 야행성 동물 이라 동공이 고양이 처럼 세로로 길다.

털이 수북하고 굵은 늑대 꼬리

책상다리 위에 윗옷의 옷자락이 접히면서 잡힌 주름

3단계 러프 스케치

헤어스타일을 정하고 가슴 털을 복슬복슬하게 그린 다. 개 수인과의 차별화를 위해 늑대다운 특징을 담 았는데, 동물의 특징에 소프트모히칸 헤어스타일이 어우러져 쿨한 이미지를 자아낸다. 이 그림에서는 귀 밑털을 그리지 않았다.

4단계 마무리

뒷머리, 배, 꼬리 등에 그림자를 칠한 뒤 마무리한다. 미간에 그림자를 살짝 칠하면 입체감이 생기면서 야성 적인 느낌이 더해진다.

🐾 point

어른 아이

어른과 아이

어른과 아이의 주둥이 크기와 길이, 목 굵기 등 을 생각하고 그리면 구분하기 쉬워진다.

뒤쪽의 머리털부터 목까지 대략적인 그림자를 칠함

손과 밑에 깔린 발목에 그림자를 칠하면 안쪽으 로 들어간 것처럼 보임

45

용 수인(청년)

청년 코미컬 마른 체형 ⚤수인

pose 🐾 **코트를 걸친 포즈** ———————————————————— **illustrator** · 히쓰지로보

마른 체격에 매끈한 피부를 가진, 시크하고 멋진 청년기 용 수인이다. 날개와 비늘, 울퉁불퉁한 돌기가 있는 드래곤과 달리, 세련된 매력을 지닌 수인이다.

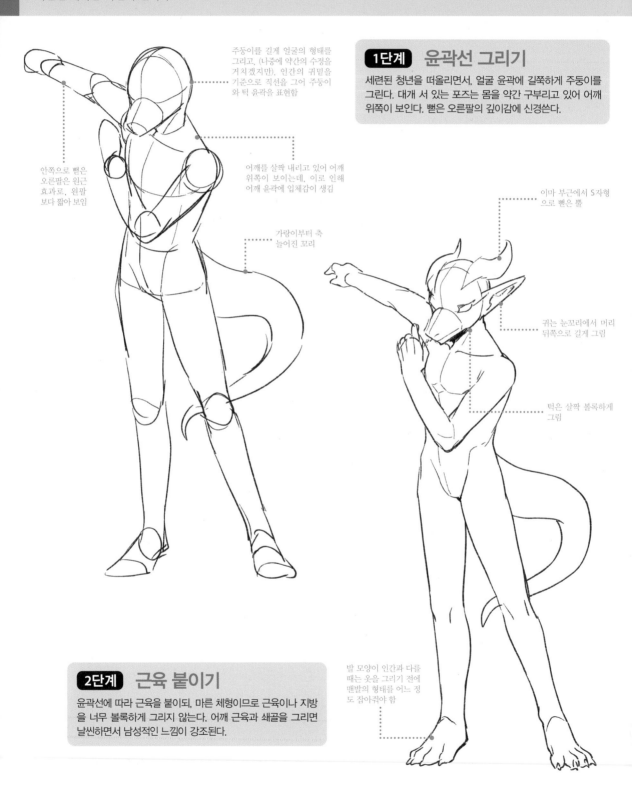

주둥이를 길게 얼굴의 형태를 그리고, (나중에 약간의 수정을 거치겠지만), 인간의 귀밑을 기준으로 직선을 그어 주둥이와 턱 유곽을 표현함

안쪽으로 뻗은 오른팔은 원근 효과로, 왼팔 보다 짧아 보임

어깨를 살짝 내리고 있어 어깨 위쪽이 보이는데, 이로 인해 어깨 유곽에 입체감이 생김

가랑이부터 축 늘어진 꼬리

1단계 윤곽선 그리기

세련된 청년을 떠올리면서, 얼굴 윤곽에 길쭉하게 주둥이를 그린다. 대개 서 있는 포즈는 몸을 약간 구부리고 있어 어깨 위쪽이 보인다. 뻗은 오른팔의 깊이감에 신경쓴다.

이마 부근에서 S자형 으로 뻗은 뿔

귀는 눈꼬리에서 머리 뒤쪽으로 길게 그림

턱은 살짝 볼록하게 그림

발 모양이 인간과 다를 때는 옷을 그리기 전에 맨발의 형태를 어느 정도 잡아줘야 함

2단계 근육 붙이기

윤곽선에 따라 근육을 붙이되, 마른 체형이므로 근육이나 지방을 너무 볼록하게 그리지 않는다. 어깨 근육과 쇄골을 그리면 날씬하면서 남성적인 느낌이 강조된다.

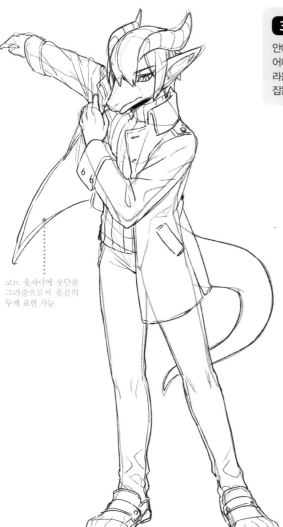

3단계 러프 스케치

안에 받쳐입는 옷, 코트, 팬츠를 그린다. 코트 안에 입는 옷을 신축성이 뛰어나고 부드러운 립(시보리)※ 형태의 니트 소재로 그리면 날씬하고 보드라운 느낌을 줄 수 있다. 코트는 두꺼운 소재임을 염두에 둬 주름을 크게 잡는다.

🐾 **point**

꼬리 구멍 디자인

굵은 꼬리를 가진 캐릭터의 꼬리 구멍을 디자인하는 것도 그리는 재미 중 하나다. ⓐ 꼬리 윗부분에 잠금쇠 달기, ⓑ 리본으로 묶기, ⓒ 벨트 채우기 등 좋아하는 디자인으로 그려보자.

코트 옷사락에 옷단을 그려줌으로써 옷감의 두께 표현 가능

가슴 쪽 그림자를 부드러운 선으로 그리면, 옷의 부드러운 질감이나 몸의 날렵함이 두드러짐

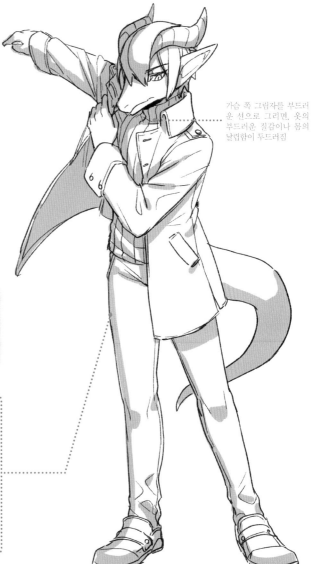

4단계 마무리

그림자를 칠하고 전체적으로 마무리한다. 뽑은 윤곽에 따라 그림자를 칠하면 곡선과 입체감을 강조할 수 있다. 그림자로도 몸의 단단함과 부드러움을 표현할 수 있다는 것을 기억하자.

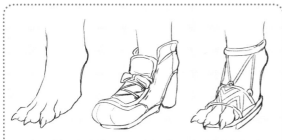

신발은 캐릭터 발 모양을 바탕으로 디자인하는데, 꼬리 구멍과 함께 디자인하면 개성을 나타내기 쉬워진다.

※ 니트를 가로줄 또는 세로줄 형태로 짜는 방식

용 수인(중년)

pose 🐾 옷 벗는 포즈 ──────────── illustrator · 히쓰지로보

같은 용 수인이라도 나이나 종족, 모델로 한 동물, 표현하고자 하는 콘셉트에 따라 디자인은 다양하게 변한다. 여기서는 힘이 세고 근육질 체형의 어른스러운 중년기 용 수인 옷 벗는 포즈를 그렸다.

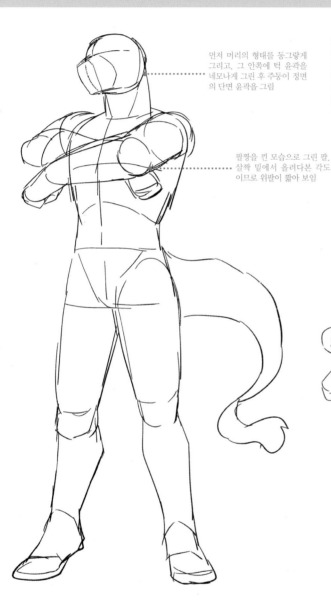

먼저 머리의 형태를 동그랗게 그리고, 그 안쪽에 턱 윤곽을 네모나게 그린 후 주둥이가 정면의 단면 윤곽을 그림

팔짱을 낀 모습으로 그린 팔. 살짝 밑에서 올려다본 각도이므로 위팔이 짧아 보임

1단계　윤곽선 그리기

와이번 스타일의 용 수인을 상상하며 윤곽을 그린다. 주둥이를 크게 그리고, 단단한 턱을 그린 후에 목은 굵고 어깨가 딱 벌어진 늠름한 형태로 상체를 그린다.

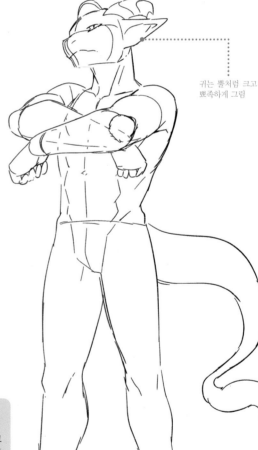

약간 바깥쪽을 향하게 그린 안쪽으로 말린 뿔

귀는 뿔처럼 크고 뾰족하게 그림

2단계　근육 붙이기

복근이 보이는 포즈기 때문에, 복근의 식스팩과 배바깥빗근을 그린다. 머리 윤곽은 용의 느낌을 강조하기 위해 뿔과 비늘, 귀를 뾰족하게 그린다. 귀의 유무는 그림에 따라 달라진다.

발뒤꿈치는 높게 든 형태로 그림

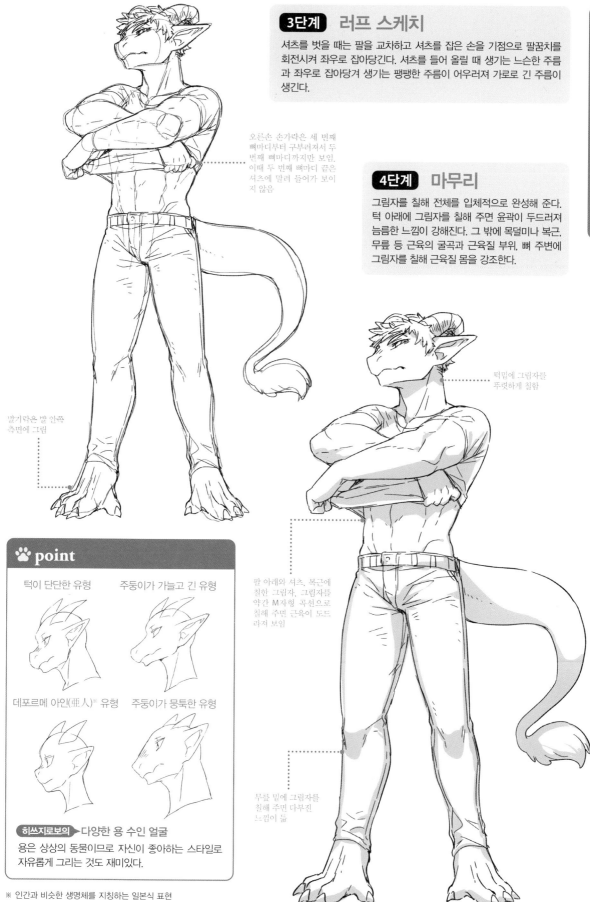

3단계 러프 스케치

셔츠를 벗을 때는 팔을 교차하고 셔츠를 잡은 손을 기점으로 팔꿈치를 회전시켜 좌우로 잡아당긴다. 셔츠를 들어 올릴 때 생기는 느슨한 주름과 좌우로 잡아당겨 생기는 팽팽한 주름이 어우러져 가로로 긴 주름이 생긴다.

오른손 손가락은 세 번째 뼈마디부터 구부러져서 두 번째 뼈마디까지만 보임. 이때 두 번째 뼈마디 끝은 셔츠에 말려 들어가 보이지 않음

4단계 마무리

그림자를 칠해 전체를 입체적으로 완성해 준다. 턱 아래에 그림자를 칠해 주면 윤곽이 두드러져 늠름한 느낌이 강해진다. 그 밖에 목덜미나 복근, 무릎 등 근육의 굴곡과 근육질 부위, 뼈 주변에 그림자를 칠해 근육질 몸을 강조한다.

턱밑에 그림자를 뚜렷하게 칠함

발가락은 발 안쪽 측면에 그림

팔 아래와 셔츠, 복근에 칠한 그림자. 그림자를 약간 M자형 곡선으로 칠해 주면 근육이 도드라져 보임

무릎 밑에 그림자를 칠해 주면 다부진 느낌이 듦

🐾 **point**

턱이 단단한 유형　　주둥이가 가늘고 긴 유형

데포르메 아인(亜人)* 유형　　주둥이가 뭉툭한 유형

히쓰지로보의 ▶다양한 용 수인 얼굴

용은 상상의 동물이므로 자신이 좋아하는 스타일로 자유롭게 그리는 것도 재미있다.

※ 인간과 비슷한 생명체를 지칭하는 일본식 표현

돌고래

소녀　코미컬　아담한 체형　우수인

pose 🐾 달리는 포즈 ——————————— **illustrator** · 마다칸

매끈한 피부가 특징인 돌고래 수인이다. 해양계 수인의 경우 작가에 따라 디자인이 크게 달라지는데, 여기서는 예시로 소녀 스타일을 소개했다.

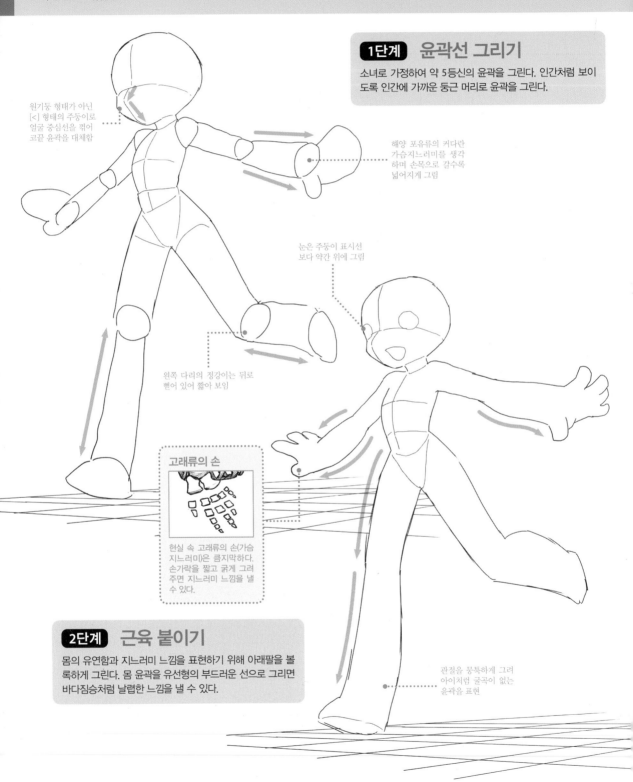

원기둥 형태가 아닌 [<] 형태의 주둥이로 얼굴 중심선을 꺾어 코끝 윤곽을 대체함

1단계 윤곽선 그리기

소녀로 가정하여 약 5등신의 윤곽을 그린다. 인간처럼 보이도록 인간에 가까운 둥근 머리로 윤곽을 그린다.

해양 포유류의 커다란 가슴지느러미를 생각하며 손목으로 갈수록 넓어지게 그림

눈은 주둥이 표시선보다 약간 위에 그림

왼쪽 다리의 정강이는 뒤로 뻗어 있어 짧아 보임

고래류의 손

현실 속 고래류의 손(가슴지느러미)은 큼직막하다. 손가락을 짧고 굵게 그려 주면 지느러미 느낌을 낼 수 있다.

2단계 근육 붙이기

몸의 유연함과 지느러미 느낌을 표현하기 위해 아래팔을 볼록하게 그린다. 몸 윤곽을 유선형의 부드러운 선으로 그리면 바다짐승처럼 날렵한 느낌을 낼 수 있다.

관절을 뭉툭하게 그려 아이처럼 굴곡이 없는 윤곽을 표현

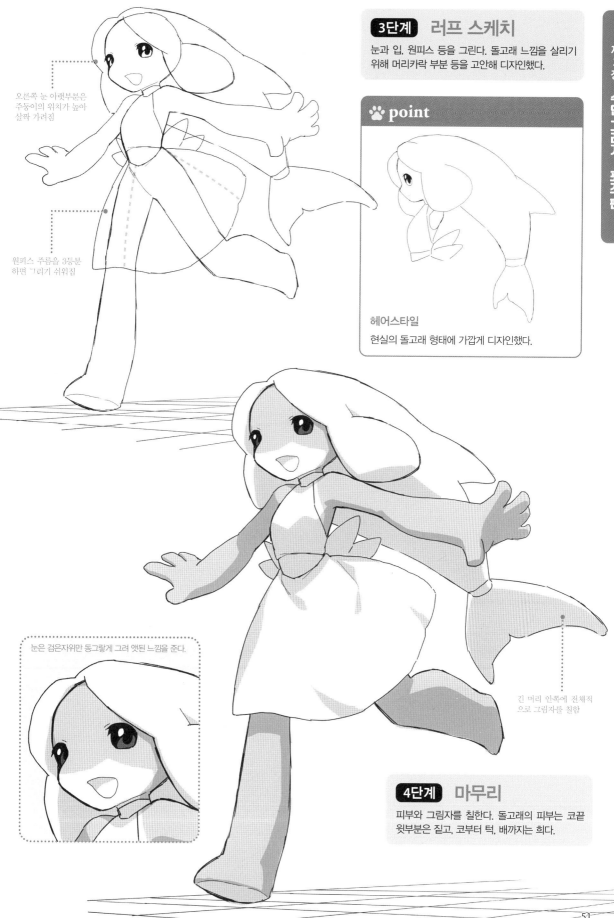

오른쪽 눈 아랫부분은 주둥이의 위치가 높아 살짝 가려짐

원피스 주름을 3등분 하면 그리기 쉬워짐

3단계 러프 스케치

눈과 입, 원피스 등을 그린다. 돌고래 느낌을 살리기 위해 머리카락 부분 등을 고안해 디자인했다.

🐾 **point**

헤어스타일

현실의 돌고래 형태에 가깝게 디자인했다.

눈은 검은자위만 동그랗게 그려 앳된 느낌을 준다.

긴 머리 안쪽에 전체적으로 그림자를 칠함

4단계 마무리

피부와 그림자를 칠한다. 돌고래의 피부는 코끝 윗부분은 짙고, 코부터 턱, 배까지는 희다.

백상아리

pose 🐾 **머리를 긁적이는 포즈** ——————————————— **illustrator** · 마다칸

거만하게 서 있는 포즈가 특징인 백상아리 수인으로, 여덟 개의 지느러미를 보여주는 것이 포인트다. 정면을 바라보고 서 있는 포즈는 각도를 조금만 바꿔도 난이도가 확 올라간다.

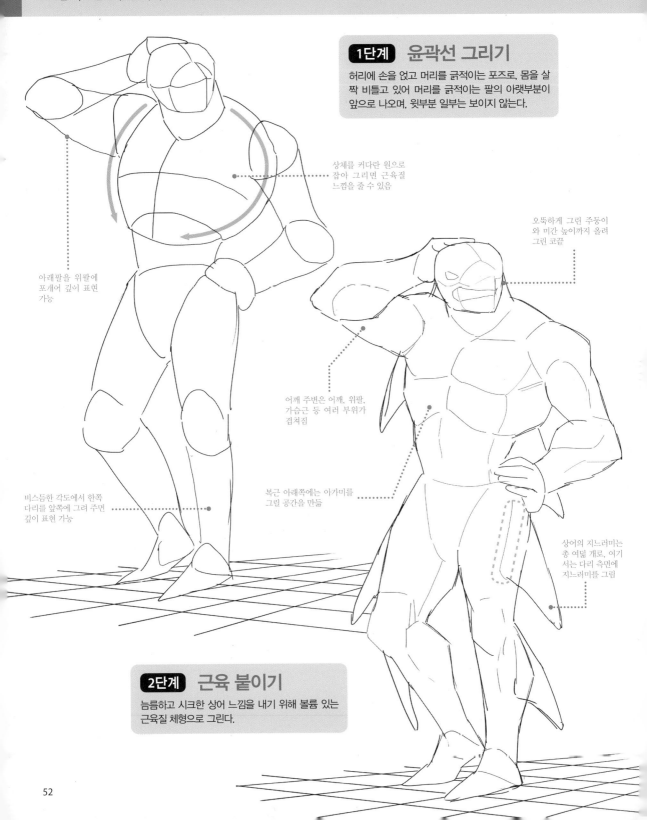

1단계 윤곽선 그리기

허리에 손을 얹고 머리를 긁적이는 포즈로, 몸을 살짝 비틀고 있어 머리를 긁적이는 팔의 아랫부분이 앞으로 나오며, 윗부분 일부는 보이지 않는다.

상체를 커다란 원으로 잡아 그리면 근육질 느낌을 줄 수 있음

오똑하게 그린 주둥이와 미간 높이까지 올려 그린 코끝

아래팔을 위팔에 포개어 깊이 표현 가능

어깨 주변은 어깨, 위팔, 가슴근 등 여러 부위가 겹쳐짐

비스듬한 각도에서 한쪽 다리를 앞쪽에 그려 주면 깊이 표현 가능

복근 아래쪽에는 아가미를 그릴 공간을 만듦

상어의 지느러미는 총 여덟 개로, 여기서는 다리 측면에 지느러미를 그림

2단계 근육 붙이기

늠름하고 시크한 상어 느낌을 내기 위해 볼륨 있는 근육질 체형으로 그린다.

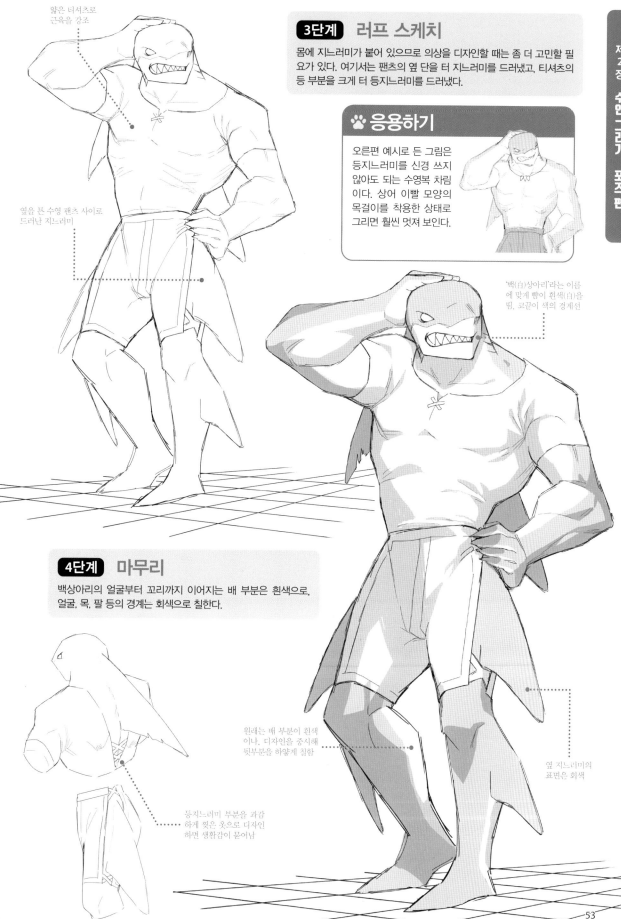

얇은 티셔츠로
근육을 강조

3단계 러프 스케치

몸에 지느러미가 붙어 있으므로 의상을 디자인할 때는 좀 더 고민할 필
요가 있다. 여기서는 팬츠의 옆 단을 터 지느러미를 드러냈고, 티셔츠의
등 부분을 크게 터 등지느러미를 드러냈다.

🐾 **응용하기**

오른편 예시로 든 그림은
등지느러미를 신경 쓰지
않아도 되는 수영복 차림
이다. 상어 이빨 모양의
목걸이를 착용한 상태로
그리면 훨씬 멋져 보인다.

옆을 튼 수영 팬츠 사이로
드러난 지느러미

'백(白)상아리'라는 이름
에 맞게 빨이 흰색(白)을
띰. 코끝이 색의 경계선

4단계 마무리

백상아리의 얼굴부터 꼬리까지 이어지는 배 부분은 흰색으로,
얼굴, 목, 팔 등의 경계는 회색으로 칠한다.

원래는 배 부분이 흰색
이나, 디자인을 중시해
뒷부분을 하얗게 칠함

옆 지느러미의
표면은 회색

등지느러미 부분을 과감
하게 찢은 옷으로 디자인
하면 생활감이 묻어남

범고래

사실적 　근육질 　송 수인

pose 🐾 **걷는 포즈** ──────────────────────── **illustrator** · 마다칸

몸길이가 6~8m나 되는 해양 포유류로, 근육질에 몸집이 약간 큰 체형으로 그렸다. 평범하게 걷는 포즈다.

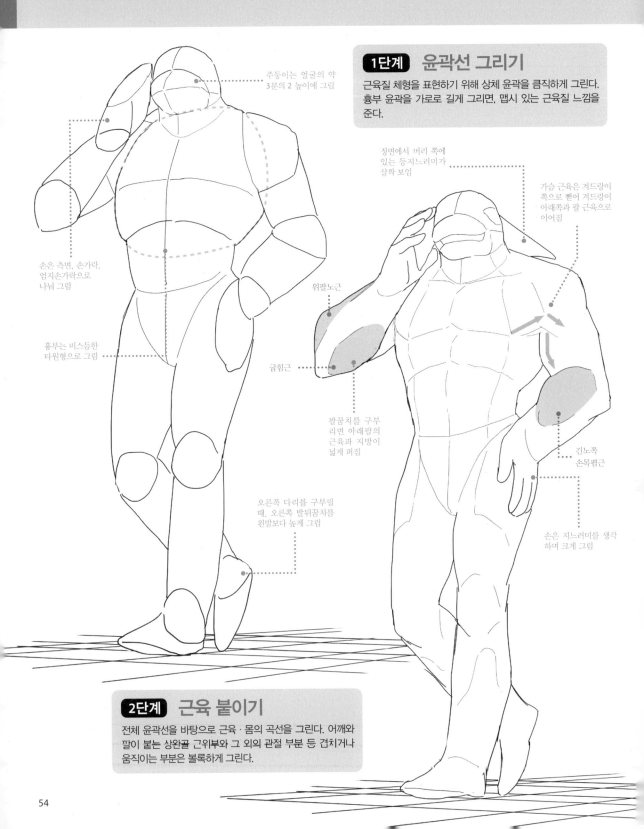

1단계 윤곽선 그리기

근육질 체형을 표현하기 위해 상체 윤곽을 큼직하게 그린다. 흉부 윤곽을 가로로 길게 그리면, 맵시 있는 근육질 느낌을 준다.

주둥이는 얼굴의 약 3분의 2 높이에 그림

정면에서 머리 쪽에 있는 등지느러미가 살짝 보임

가슴 근육은 겨드랑이 쪽으로 뻗어 겨드랑이 아래쪽과 팔 근육으로 이어짐

손은 측면, 손가락, 엄지손가락으로 나눠 그림

위팔노근

굽힘근

흉부는 비스듬한 타원형으로 그림

팔꿈치를 구부리면 아래팔의 근육과 지방이 넓게 퍼짐

긴노쪽 손목폄근

오른쪽 다리를 구부릴 때, 오른쪽 발뒤꿈치를 왼발보다 높게 그림

손은 지느러미를 생각하며 크게 그림

2단계 근육 붙이기

전체 윤곽선을 바탕으로 근육·몸의 곡선을 그린다. 어깨와 팔이 붙는 상완골 근위부와 그 외의 관절 부분 등 겹치거나 움직이는 부분은 볼록하게 그린다.

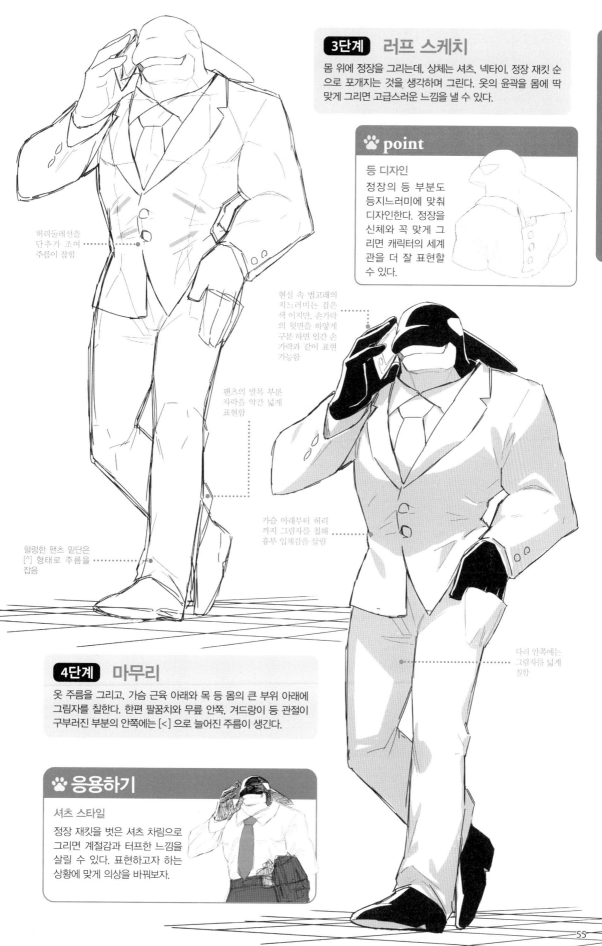

3단계 러프 스케치

몸 위에 정장을 그리는데, 상체는 셔츠, 넥타이, 정장 재킷 순으로 포개지는 것을 생각하며 그린다. 옷의 윤곽을 몸에 딱 맞게 그리면 고급스러운 느낌을 낼 수 있다.

🐾 point

등 디자인

정장의 등 부분도 등지느러미에 맞춰 디자인한다. 정장을 신체와 꼭 맞게 그리면 캐릭터의 세계관을 더 잘 표현할 수 있다.

허리둘레선을 단추가 조여 주름이 잡힘

현실 속 범고래의 지느러미는 검은 색 이지만, 손가락의 윗면을 하얗게 구분 하면 인간 손가락과 같이 표현 가능함

팬츠의 발목 부분 자락을 약간 넓게 표현함

가슴 아래부터 허리까지 그림자를 칠해 흉부 입체감을 살림

헐렁한 팬츠 밑단은 [∧] 형태로 주름을 잡음

다리 안쪽에는 그림자를 넓게 칠함

4단계 마무리

옷 주름을 그리고, 가슴 근육 아래와 목 등 몸의 큰 부위 아래에 그림자를 칠한다. 한편 팔꿈치와 무릎 안쪽, 겨드랑이 등 관절이 구부러진 부분의 안쪽에는 [<] 으로 늘어진 주름이 생긴다.

🐾 응용하기

셔츠 스타일

정장 재킷을 벗은 셔츠 차림으로 그리면 계절감과 터프한 느낌을 살릴 수 있다. 표현하고자 하는 상황에 맞게 의상을 바꿔보자.

아메리카악어

pose 🐾 의자에 앉은 포즈 ——————————— illustrator · 마다칸

의자에 걸터앉은 늠름한 아메리카악어 수인이다. 앉아있는 포즈와 꼬리의 연관성에 주의하고, 의자 손잡이와 무릎에 올린 팔과, 꼰 다리의 전후 관계를 확인하자.

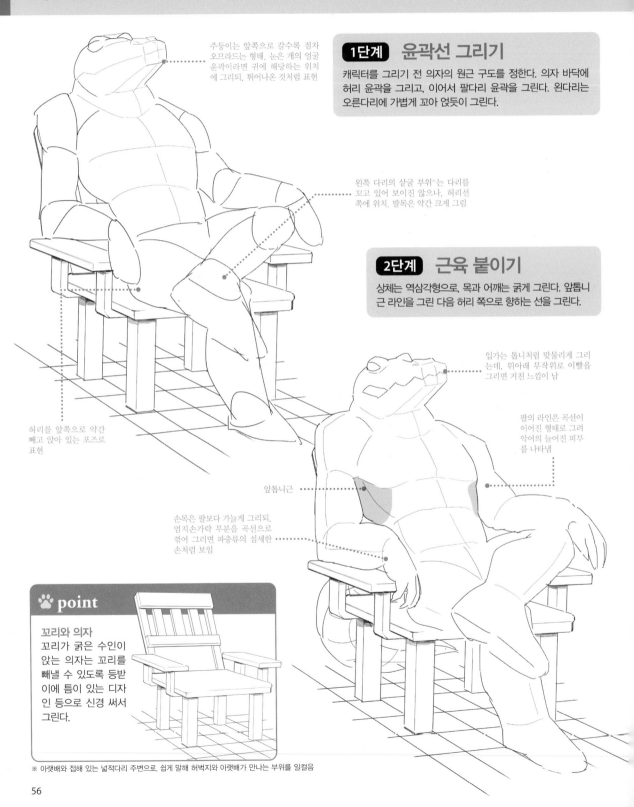

주둥이는 앞쪽으로 갈수록 점차 오므라드는 형태. 눈은 개의 얼굴 윤곽이라면 귀에 해당하는 위치에 그리되, 튀어나온 것처럼 표현

1단계　윤곽선 그리기

캐릭터를 그리기 전 의자의 원근 구도를 정한다. 의자 바닥에 허리 윤곽을 그리고, 이어서 팔다리 윤곽을 그린다. 왼다리는 오른다리에 가볍게 꼬아 얹듯이 그린다.

왼쪽 다리의 살굴 부위*는 다리를 꼬고 있어 보이진 않으나, 허리선 쪽에 위치. 발목은 약간 크게 그림

2단계　근육 붙이기

상체는 역삼각형으로, 목과 어깨는 굵게 그린다. 앞톱니 근 라인을 그린 다음 허리 쪽으로 향하는 선을 그린다.

입가는 톱니처럼 맞물리게 그리는데, 위아래 무작위로 이빨을 그리면 거친 느낌이 남

허리를 앞쪽으로 약간 빼고 앉아 있는 포즈로 표현

팔의 라인은 곡선이 이어진 형태로 그려 악어의 늘어진 피부를 나타냄

앞톱니근

손목은 팔보다 가늘게 그리되, 엄지손가락 부분을 곡선으로 꺾어 그리면 파충류의 섬세한 손처럼 보임

🐾 point

꼬리와 의자
꼬리가 굵은 수인이 앉는 의자는 꼬리를 빼낼 수 있도록 등받이에 틈이 있는 디자인 등으로 신경 써서 그린다.

※ 아랫배와 접해 있는 넓적다리 주변으로, 쉽게 말해 허벅지와 아랫배가 만나는 부위를 일컬음

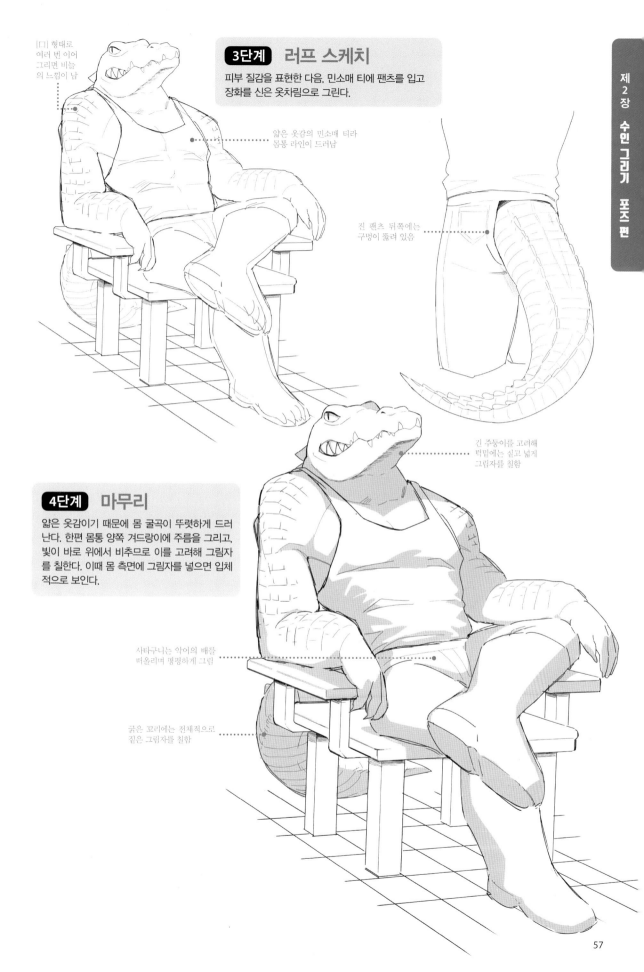

|ㄷ| 형태로 여러 번 이어 그리면 비늘의 느낌이 남

3단계 **러프 스케치**

피부 질감을 표현한 다음, 민소매 티에 팬츠를 입고 장화를 신은 옷차림으로 그린다.

얇은 옷감의 민소매 티라 몸통 라인이 드러남

진 팬츠 뒤쪽에는 구멍이 뚫려 있음

긴 주둥이를 고려해 턱밑에는 싙고 넓게 그림자를 칠함

4단계 **마무리**

얇은 옷감이기 때문에 몸 굴곡이 뚜렷하게 드러난다. 한편 몸통 양쪽 겨드랑이에 주름을 그리고, 빛이 바로 위에서 비추므로 이를 고려해 그림자를 칠한다. 이때 몸 측면에 그림자를 넣으면 입체적으로 보인다.

사타구니는 악어의 배를 떠올리며 평평하게 그림

굵은 꼬리에는 전체적으로 짙은 그림자를 칠함

수인의 생김새는 인간과의 차이, 세계관의 차이, 주둥이 모양의 차이에 따라서 인상이 달라지며, 조합 방법이나 추구하는 그림의 방향에 따라서도 다양하게 달라진다.

동물과 인간의 차이

대부분의 동물은 옆에서 봤을 때 얼굴이 앞으로 길다. 인간과 얼굴 생김새가 비슷한 편인 고양이와 원숭이※ 역시 인간의 머리와 달리 턱이 발달해 골격이 튀어나와 있다. 어쩌면 인간이야말로 '별난' 생김새의 동물이라고 할 수 있을 것이다.

가로 길이와 세로 길이

인간의 머리는 위아래로 길지만, 대부분의 동물은 앞으로 길다. 그나마 주둥이가 짧고 눈이 정면에 있는 고양이도 인간과 비교하면 이마와 턱이 작고 목이 굵다. 따라서 이마와 턱의 크기와 목의 굵기를 활용해 짐승화 비중을 조정할 수 있는 것이다.

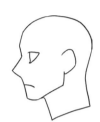

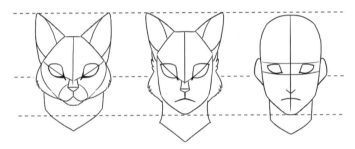

얼굴 윤곽과 눈의 각도

정면에서 보면 인간의 얼굴 윤곽은 둥그스름하나, 고양이는 마름모꼴에 가깝다. 또 인간의 눈은 거의 정면에 붙어 있는데, 고양이의 눈은 정면에 있는 것처럼 보이나 좌우로 살짝 비스듬히 기울어져 있다.

세계관의 차이

수인의 얼굴은 종족이나 체형 외에도 세계관의 차이에 따라 변화한다. 이 책에서는 다양한 수인 얼굴을 그리는 방법 중 일부를 발췌해서 소개한다.

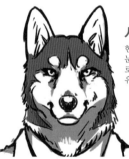

사실적

현실 속 동물의 눈과 목을 바탕으로 하는 사실적인 유형

코미컬

동물의 얼굴을 토대로 가는 목, 눈, 머리카락 등 인간적 요소를 혼합한 유형

굵은 주둥이

가로로 긴 얼굴에 굵은 주둥이로 차분하고 듬직한 인상을 주는 유형

사람 얼굴

인간의 얼굴을 바탕으로 입과 같은 얼굴 골격에 손대지 않고, 동물의 특징을 표현한 유형

데포르메

봉제 인형처럼 커다란 눈동자와 동그란 얼굴이 특징인 유형. 코미컬보다 조금 더 어리게 표현해 귀여움을 강조하기도 함

※ 이 책에는 미수록

주둥이 모양으로 연령 나타내기

동물은 주둥이 위쪽의 콧등면이 길수록 어른스러워 보이는데, 이는 인간 역시 마찬가지다. 한편 인간의 콧등은 성장하며 아래로 길어지는 데 반해, 동물은 앞으로 길어지므로 연령을 나타내기 더욱 쉽다.

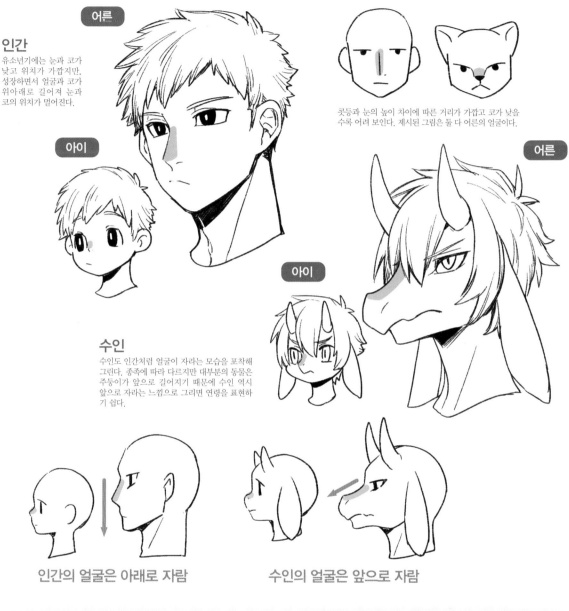

인간

유소년기에는 눈과 코가 낮고 위치가 가깝지만, 성장하면서 얼굴과 코가 위아래로 길어져 눈과 코의 위치가 멀어진다.

어른

아이

콧등과 눈의 높이 차이에 따른 거리가 가깝고 코가 낮을수록 어려 보인다. 제시된 그림은 둘 다 어른의 얼굴이다.

어른

아이

수인

수인도 인간처럼 얼굴이 자라는 모습을 포착해 그린다. 종족에 따라 다르지만 대부분의 동물은 주둥이가 앞으로 길어지기 때문에 수인 역시 앞으로 자라는 느낌으로 그리면 연령을 표현하기 쉽다.

인간의 얼굴은 아래로 자람

수인의 얼굴은 앞으로 자람

턱 모양으로 늠름함 표현하기

대형 동물 수인을 그릴 때는 주둥이를 굵고 크게 그린다. 주둥이에 맞추고 아래턱뼈를 고려해 크고 튼실한 형태로 아래턱 선을 그려주면 늠름한 얼굴을 표현할 수 있다.

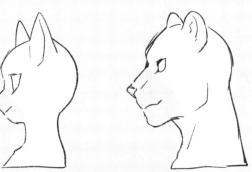

까마귀

pose ☙ 넥타이를 매는 포즈 ──────────── illustrator · 이토히로

현실의 새 느낌이 강하게 나는 날씬한 까마귀 수인이다. 언뜻 보면 동물적인 요소가 많아 보이지만, 몸매는 인간에 가까운 형태로 그렸다. 상황에 맞춰 그림의 디자인을 조정하자.

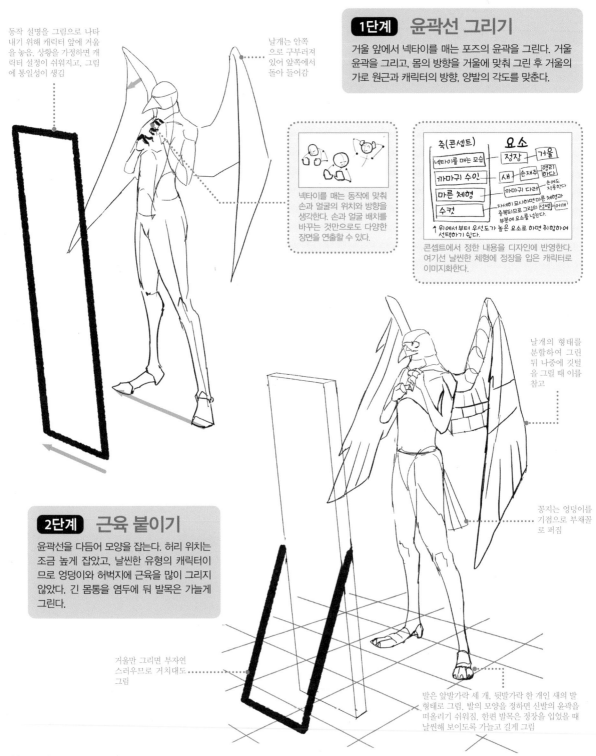

동작 설명을 그림으로 나타내기 위해 캐릭터 앞에 거울을 놓음. 상황을 가정하면 캐릭터 설정이 쉬워지고, 그림에 통일성이 생김

날개는 안쪽으로 구부러져 있어 앞쪽에서 돌아 들어감

1단계　윤곽선 그리기

거울 앞에서 넥타이를 매는 포즈의 윤곽을 그린다. 거울 윤곽을 그리고, 몸의 방향을 거울에 맞춰 그린 후 거울의 가로 원근과 캐릭터의 방향, 양발의 각도를 맞춘다.

넥타이를 매는 동작에 맞춰 손과 얼굴의 위치와 방향을 생각한다. 손과 얼굴 배치를 바꾸는 것만으로도 다양한 장면을 연출할 수 있다.

축(콘셉트)　요소

넥타이를 매는 모습	정장	거울
까마귀 수인	새	손재주 · 영리하다
마른 체형		까마귀 다리
수컷		

↑ 위에서부터 우선도가 높은 요소로 하면 취향에 선택하기 쉽다.

콘셉트에서 정한 내용을 디자인에 반영한다. 여기선 날씬한 체형에 정장을 입은 캐릭터로 이미지화한다.

날개의 형태를 분할하여 그린 뒤 나중에 깃털을 그릴 때 이를 참고

꽁지는 엉덩이를 기점으로 부채꼴로 퍼짐

2단계　근육 붙이기

윤곽선을 다듬어 모양을 잡는다. 허리 위치는 조금 높게 잡았고, 날씬한 유형의 캐릭터이므로 엉덩이와 허벅지에 근육을 많이 그리지 않았다. 긴 몸통을 염두에 둬 발목은 가늘게 그린다.

거울만 그리면 부자연스러우므로 거치대도 그림

발은 앞발가락 세 개, 뒷발가락 한 개인 새의 발 형태로 그림. 발의 모양을 정하면 신발의 윤곽을 떠올리기 쉬워짐. 한편 발목은 정장을 입었을 때 날씬해 보이도록 가늘고 길게 그림

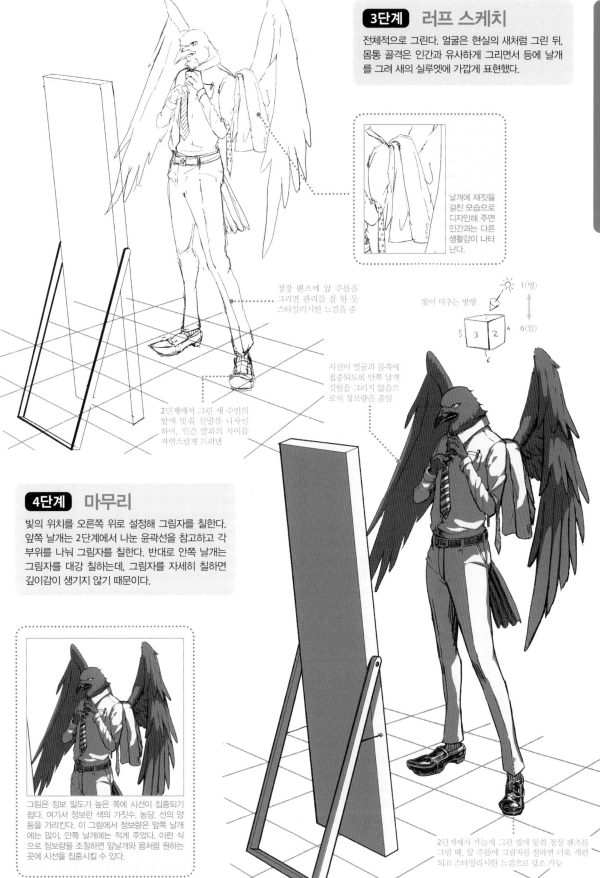

3단계 러프 스케치

전체적으로 그린다. 얼굴은 현실의 새처럼 그린 뒤, 몸통 골격은 인간과 유사하게 그리면서 등에 날개를 그려 새의 실루엣에 가깝게 표현했다.

날개에 재킷을 걸친 모습으로 디자인해 주면 인간과는 다른 생활감이 나타난다.

정장 팬츠에 앞 주름을 그리면 관리를 잘 한 듯 스타일리시한 느낌을 줌

빛이 비추는 방향 1(명)

6(암)

시선이 얼굴과 몸쪽에 집중되도록 안쪽 날개 깃털을 그리지 않음으로써 정보량을 줄임

2단계에서 그린 새 수인의 발에 맞춰 신발을 디자인하여, 인간 발과의 차이를 자연스럽게 드러냄

4단계 마무리

빛의 위치를 오른쪽 위로 설정해 그림자를 칠한다. 앞쪽 날개는 2단계에서 나눈 윤곽선을 참고하고 각 부위를 나눠 그림자를 칠한다. 반대로 안쪽 날개는 그림자를 대강 칠하는데, 그림자를 자세히 칠하면 깊이감이 생기지 않기 때문이다.

그림은 정보 밀도가 높은 쪽에 시선이 집중되기 쉽다. 여기서 정보란 색의 가짓수, 농담, 선의 양 등을 가리킨다. 이 그림에서 정보량은 앞쪽 날개에는 많이, 안쪽 날개에는 적게 주었다. 이런 식으로 정보량을 조절하면 앞날개와 몸처럼 원하는 곳에 시선을 집중시킬 수 있다.

2단계에서 가늘게 그린 발에 맞춰 정장 팬츠를 그릴 때, 앞 주름에 그림자를 칠하면 더욱 세련되고 스타일리시한 느낌으로 강조 가능

사실적　마른 체형　🐾수인

pose 🐾 신문을 읽는 포즈 ──────────────── illustrator · 이토히로

매사냥에서 활약하는 맹금류인 소형 매다. 하늘에서 재빠르게 날아다니는 특징적인 모습을 비행기 조종사 이미지로 디자인했다.

먼저 몸을 기대는 포즈의 위치와 높이를 고려해 사각형으로 선반을 그림

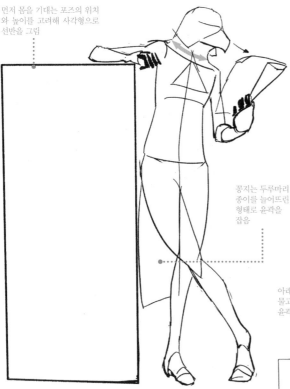

꽁지는 두루마리 종이를 늘어뜨린 형태로 윤곽을 잡음

1단계　윤곽선 그리기

현실적인 새 느낌의 수인이므로 목을 약간 굵게 그린 다음 소형 맹금류임을 고려해 어깨를 좁게 그린다. 보통 새는 눈알을 잘 움직이지 못하기 때문에 이 단계에서 신문을 바라보고 있는 포즈로 그린다.

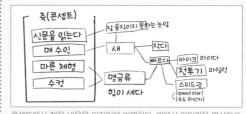

콘셉트에서 정한 내용을 디자인에 반영한다. 매에서 파일럿을 연상하고, 정비용 선반을 옆에 배치했다.

아래팔에 깃털이 돋아 있는 디자인. 물고기의 지느러미를 그릴 때와 같이 윤곽선을 그려두면 이해하기 쉬워짐

2단계　근육 붙이기

이 그림은 날개팔 유형이나, 실루엣과 포즈는 인간에 가깝다. 몸에 근육을 붙이면서 눈, 손 등에 부분적으로 동물의 요소를 넣어 수인처럼 보이도록 조정했다.

오른쪽 종아리는 발등이 오른쪽을 향하는 상태에서 발뒤꿈치를 들어 불룩해짐

🐾 point

남성적인 실루엣 표현
마른 체형의 캐릭터지만, 가슴의 복슬복슬한 털과 팔의 깃털로 수컷 동물의 특징을 나타낸다.

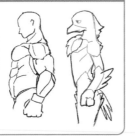

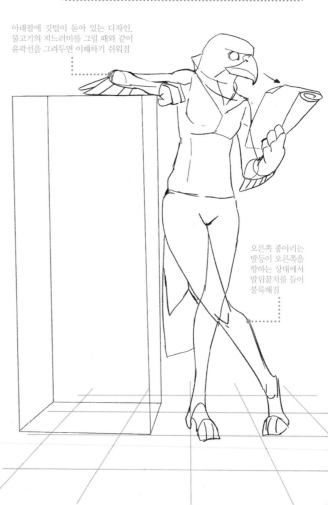

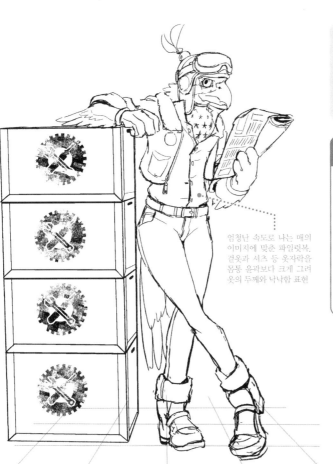

3단계 러프 스케치

옷과 얼굴을 그린다. 파일럿답게 머리에 고글이 달린 헬멧을 쓰고 파일럿 재킷을 입은 모습으로 표현한다. 아래팔에 난 깃털을 보여주기 위해 겉옷 소매는 짧게 그린다.

엄청난 속도로 나는 매의 이미지에 맞춘 파일럿복. 겉옷과 셔츠 등 옷자락을 몸통 윤곽보다 크게 그려 옷의 두께와 낙낙함 표현

🐾 **point**

헬멧 디자인

수인용 헬멧으로 디자인한다. 현실에서 매사냥꾼이 매를 사육할 때 씌우는 눈가리개 모자를 파일럿 헬멧과 고글로 매치했다.

4단계 마무리

빛이 비추는 방향을 왼쪽 위로 설정하고, 그림자 및 세부적인 부분을 그린다. 표면이 평평한 상자와 신문, 꽁지 등에 그림자를 넓게 칠한다. 3단계에서는 세로쓰기된 신문이었지만, 세련된 분위기 연출을 위해 가로쓰기된 영자신문으로 바꿨다.

3단계까지는 검은자위를 작게 그렸지만, 마무리 단계에서 검은자위를 크게 조정했다. 검은자위를 작게 그리면 인간의 얼굴처럼 보이고, 크게 그리면 매의 얼굴처럼 보인다. 여러 형태의 일러스트 디자인이 준비되었다면 다양하게 시도해 보면 좋을 것이다.

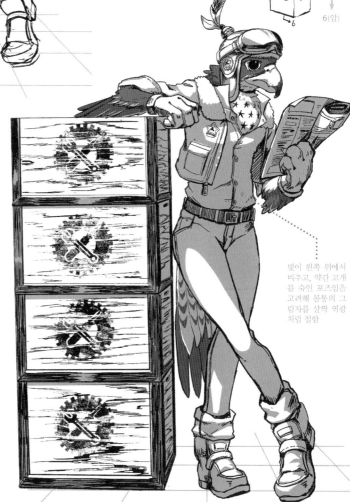

빛이 왼쪽 위에서 비추고, 약간 고개를 숙인 포즈임을 고려해 몸통의 그림자를 살짝 역광처럼 칠함

화룡(和龍)

pose 🐾 **공중에 떠 있는 포즈** ──────────────────── **illustrator** · 이토히로

용, 드래곤이 모티프인 용 수인 역시 상상의 동물의 특징을 지닌다. 모티프가 되는 동물이나 표현하고자 하는 콘셉트에 따라 디자인은 크게 달라진다. 그리기 전에 그리고 싶은 것을 구체적으로 정리해보자.

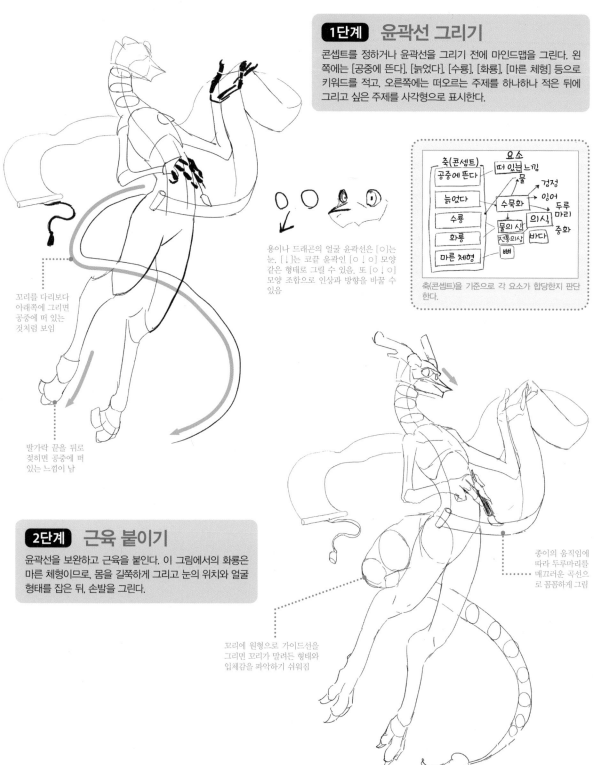

1단계　윤곽선 그리기

콘셉트를 정하거나 윤곽선을 그리기 전에 마인드맵을 그린다. 왼쪽에는 [공중에 뜬다], [늙었다], [수룡], [화룡], [마른 체형] 등으로 키워드를 적고, 오른쪽에는 떠오르는 주제를 하나하나 적은 뒤에 그리고 싶은 주제를 사각형으로 표시한다.

용이나 드래곤의 얼굴 윤곽선은 [이는 눈, [↓]는 코끝 윤곽인 [ㅇ↓ㅇ] 모양 같은 형태로 그릴 수 있음. 또 [ㅇ↓ㅇ] 모양 조합으로 인상과 방향을 바꿀 수 있음

축(콘셉트)을 기준으로 각 요소가 합당한지 판단한다.

꼬리를 다리보다 아래쪽에 그리면 공중에 떠 있는 것처럼 보임

발가락 끝을 뒤로 젖히면 공중에 떠 있는 느낌이 남

2단계　근육 붙이기

윤곽선을 보완하고 근육을 붙인다. 이 그림에서의 화룡은 마른 체형이므로, 몸을 길쭉하게 그리고 눈의 위치와 얼굴 형태를 잡은 뒤, 손발을 그린다.

종이의 움직임에 따라 두루마리를 매끄러운 곡선으로 꼼꼼하게 그림

꼬리에 원형으로 가이드선을 그리면 꼬리가 말려든 형태와 입체감을 파악하기 쉬워짐

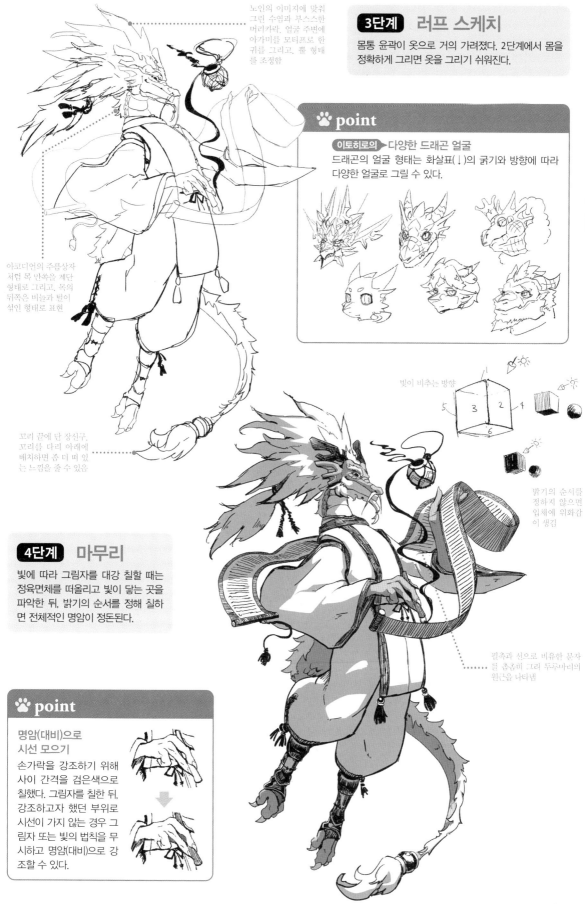

노인의 이미지에 맞춰 그린 수염과 부스스한 머리카락. 얼굴 주변에 아가미를 모티프로 한 귀를 그리고, 뿔 형태를 조정함

3단계 러프 스케치

몸통 윤곽이 옷으로 거의 가려졌다. 2단계에서 몸을 정확하게 그리면 옷을 그리기 쉬워진다.

🐾 point

이토히로의 다양한 드래곤 얼굴

드래곤의 얼굴 형태는 화살표(↓)의 굵기와 방향에 따라 다양한 얼굴로 그릴 수 있다.

아코디언의 주름상자처럼 목 반쪽을 계단 형태로 그리고, 목의 뒤쪽은 비늘과 털이 섞인 형태로 표현

빛이 비추는 방향

밝기의 순서를 정하지 않으면 입체에 위화감이 생김

꼬리 끝에 단 장신구. 꼬리를 다리 아래에 배치하면 좀 더 떠 있는 느낌을 줄 수 있음

4단계 마무리

빛에 따라 그림자를 대강 칠할 때는 정육면체를 떠올리고 빛이 닿는 곳을 파악한 뒤, 밝기의 순서를 정해 칠하면 전체적인 명암이 정돈된다.

필촉과 선으로 비유한 문자를 촘촘히 그려 두루마리의 원근을 나타냄

🐾 point

명암(대비)으로 시선 모으기

손가락을 강조하기 위해 사이 간격을 검은색으로 칠했다. 그림자를 칠한 뒤, 강조하고자 했던 부위로 시선이 가지 않는 경우 그림자 또는 빛의 법칙을 무시하고 명암(대비)으로 강조할 수 있다.

수룡(獸龍)

pose 🐾 한쪽 무릎을 꿇은 포즈 ———— illustrator · 이토히로

비늘이 돋보이는 다른 용과 달리, 복슬복슬한 털로 덮인 용으로, 한쪽 무릎을 꿇고 칼을 빼 든 포즈다. 정보량과 그림 전체의 흐름을 확인하자.

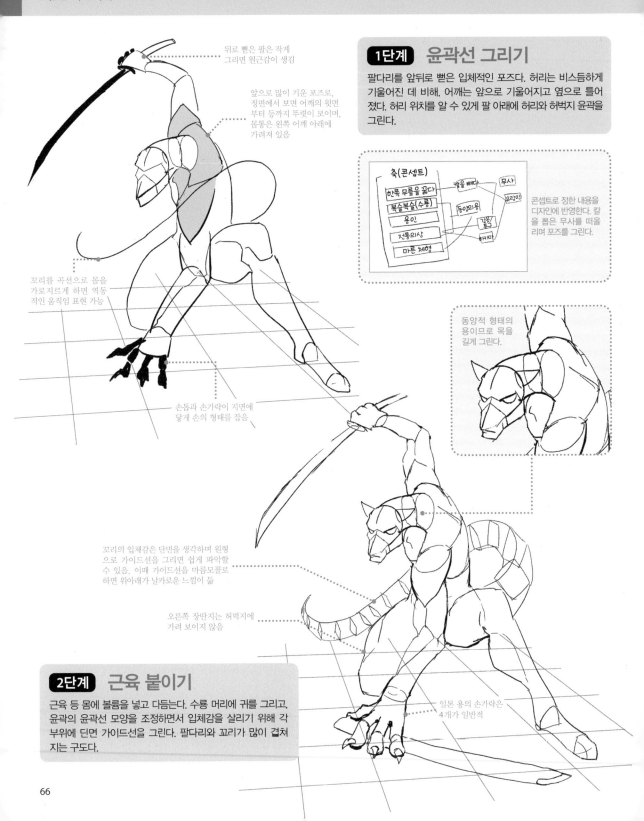

1단계 윤곽선 그리기

팔다리를 앞뒤로 뻗은 입체적인 포즈다. 허리는 비스듬하게 기울어진 데 비해, 어깨는 앞으로 기울어지고 옆으로 틀어졌다. 허리 위치를 알 수 있게 팔 아래에 허리와 허벅지 윤곽을 그린다.

콘셉트로 정한 내용을 디자인에 반영한다. 칼을 뽑은 무사를 떠올리며 포즈를 그린다.

축(콘셉트)
- 한쪽 무릎을 꿇다 → 칼을 빼다 → 무사
- 복슬복슬(수룡) → 동양의 용 → 유럽인
- 용인 → 가죽 갑옷 → 토끼머리
- 전통의상
- 마른 체형

동양적 형태의 용이므로 목을 길게 그린다.

뒤로 뻗은 팔은 작게 그리면 원근감이 생김

앞으로 많이 기운 포즈로, 정면에서 보면 어깨의 윗면부터 등까지 뚜렷이 보이며, 몸통은 왼쪽 어깨 아래에 가려져 있음

꼬리를 곡선으로 몸을 가로지르게 하면 역동적인 움직임 표현 가능

손톱과 손가락이 지면에 닿게 손의 형태를 잡음

꼬리의 입체감은 단면을 생각하며 원형으로 가이드선을 그리면 쉽게 파악할 수 있음. 이때 가이드선을 마름모꼴로 하면 위아래가 날카로운 느낌이 듦

오른쪽 장딴지는 허벅지에 가려 보이지 않음

일본 용의 손가락은 4개가 일반적

2단계 근육 붙이기

근육 등 몸에 볼륨을 넣고 다듬는다. 수룡 머리에 귀를 그리고, 윤곽의 윤곽선 모양을 조정하면서 입체감을 살리기 위해 각 부위에 딘면 가이드선을 그린다. 팔다리와 꼬리가 많이 겹쳐지는 구도다.

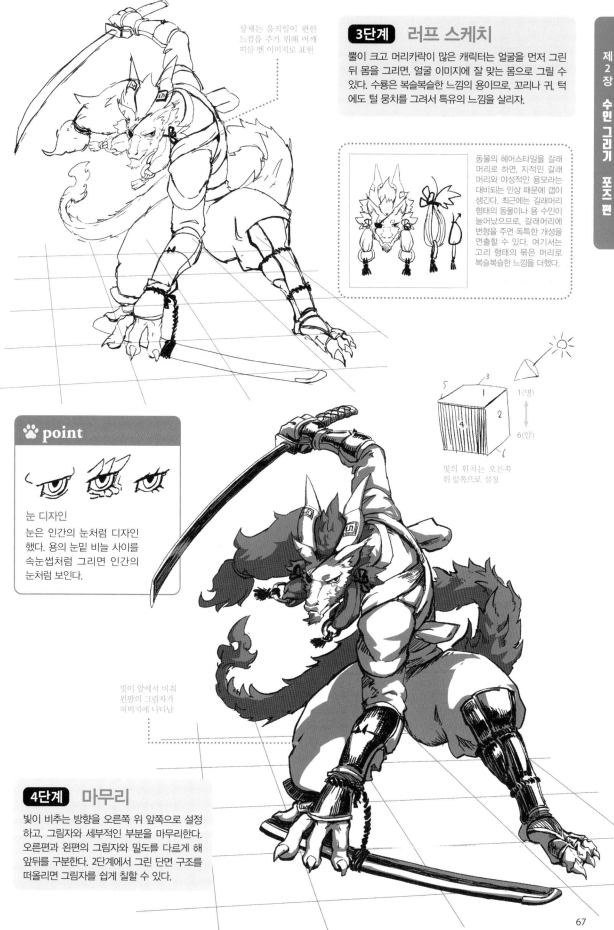

상체는 움직임이 편한
느낌을 주기 위해 어깨
띠를 맨 이미지로 표현

3단계 러프 스케치

뿔이 크고 머리카락이 많은 캐릭터는 얼굴을 먼저 그린
뒤 몸을 그리면, 얼굴 이미지에 잘 맞는 몸으로 그릴 수
있다. 수룡은 복슬복슬한 느낌의 용이므로, 꼬리나 귀, 턱
에도 털 뭉치를 그려서 특유의 느낌을 살리자.

동물의 헤어스타일을 갈래
머리로 하면, 지적인 갈래
머리와 야성적인 용모라는
대비되는 인상 때문에 갭이
생긴다. 최근에는 갈래머리
형태의 동물이나 용 수인이
늘어났으므로, 갈래머리에
변형을 주면 독특한 개성을
연출할 수 있다. 여기서는
고리 형태의 묶은 머리로
복슬복슬한 느낌을 더했다.

빛의 위치는 오른쪽
위 앞쪽으로 설정

🐾 **point**

눈 디자인

눈은 인간의 눈처럼 디자인
했다. 용의 눈밑 비늘 사이를
속눈썹처럼 그리면 인간의
눈처럼 보인다.

빛이 앞에서 비춰
왼팔의 그림자가
허벅지에 나타남

4단계 마무리

빛이 비추는 방향을 오른쪽 위 앞쪽으로 설정
하고, 그림자와 세부적인 부분을 마무리한다.
오른편과 왼편의 그림자와 밀도를 다르게 해
앞뒤를 구분한다. 2단계에서 그린 단면 구조를
떠올리면 그림자를 쉽게 칠할 수 있다.

흑표범

코미컬 **근육질** **♂수인**

pose 🐾 급하게 뛰는 포즈 ──────────────── illustrator · yow

근육질에 날렵한 흑표범은 표범 중 흑색증(melanism)이 발현된 개체를 가리킨다. 전력 질주하는 모습을 약동감 있게 표현하자.

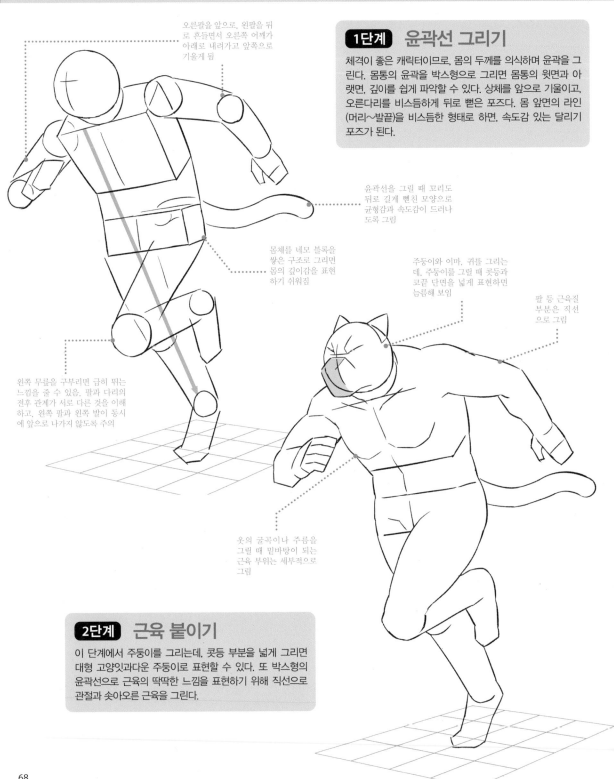

오른팔을 앞으로, 왼팔을 뒤로 흔들면서 오른쪽 어깨가 아래로 내려가고 앞쪽으로 기울게 됨

1단계 윤곽선 그리기

체격이 좋은 캐릭터이므로, 몸의 두께를 의식하며 윤곽을 그린다. 몸통의 윤곽을 박스형으로 그리면 몸통의 윗면과 아랫면, 깊이를 쉽게 파악할 수 있다. 상체를 앞으로 기울이고, 오른다리를 비스듬하게 뒤로 뻗은 포즈다. 몸 앞면의 라인(머리~발끝)을 비스듬한 형태로 하면, 속도감 있는 달리기 포즈가 된다.

윤곽선을 그릴 때 꼬리도 뒤로 길게 뻗친 모양으로 균형감과 속도감이 드러나도록 그림

몸체를 네모 블록을 쌓은 구조로 그리면 몸의 깊이감을 표현하기 쉬워짐

주둥이와 이마, 귀를 그리는데, 주둥이를 그릴 때 콧등과 코끝 단면을 넓게 표현하면 늠름해 보임

팔 등 근육질 부분은 직선으로 그림

왼쪽 무릎을 구부리면 급히 뛰는 느낌을 줄 수 있음. 팔과 다리의 전후 관계가 서로 다른 것을 이해하고, 왼쪽 팔과 왼쪽 발이 동시에 앞으로 나가지 않도록 주의

옷의 굴곡이나 주름을 그릴 때 밑바탕이 되는 근육 부위는 세부적으로 그림

2단계 근육 붙이기

이 단계에서 주둥이를 그리는데, 콧등 부분을 넓게 그리면 대형 고양잇과다운 주둥이로 표현할 수 있다. 또 박스형의 윤곽선으로 근육의 딱딱한 느낌을 표현하기 위해 직선으로 관절과 솟아오른 근육을 그린다.

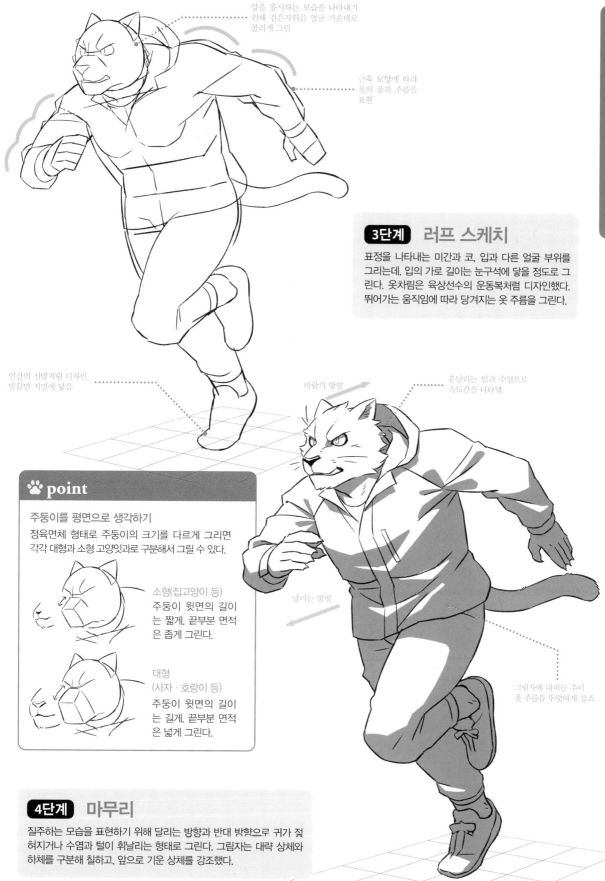

앞을 응시하는 모습을 나타내기 위해 검은자위를 얼굴 가운데로 몰리게 그림

근육 모양에 따라 옷의 품과 주름을 표현

3단계 러프 스케치

표정을 나타내는 미간과 코, 입과 다른 얼굴 부위를 그리는데, 입의 가로 길이는 눈구석에 달을 정도로 그린다. 옷차림은 육상선수의 운동복처럼 디자인했다. 뛰어가는 움직임에 따라 당겨지는 옷 주름을 그린다.

인간의 신발처럼 디자인. 발끝만 지면에 닿음

바람의 방향

흩날리는 털과 수염으로 속도감을 나타냄

🐾 **point**

주둥이를 평면으로 생각하기

정육면체 형태로 주둥이의 크기를 다르게 그리면 각각 대형과 소형 고양잇과로 구분해서 그릴 수 있다.

소형(집고양이 등)
주둥이 윗면의 길이는 짧게, 끝부분 면적은 좁게 그린다.

대형
(사자 · 호랑이 등)
주둥이 윗면의 길이는 길게, 끝부분 면적은 넓게 그린다.

날리는 방향

그림자에 대비를 주어 옷 주름을 뚜렷하게 강조

4단계 마무리

질주하는 모습을 표현하기 위해 달리는 방향과 반대 방향으로 귀가 젖혀지거나 수염과 털이 휘날리는 형태로 그린다. 그림자는 대략 상체와 하체를 구분해 칠하고, 앞으로 기운 상체를 강조했다.

흰머리수리

코미컬 근육질 ⑤수인

pose 🐾 걷는 포즈 ————————————————— *illustrator · yow*

흰머리수리는 큰 날개와 몸집, 날카로운 눈매가 특징이다. 우아하고 용맹한 모습으로 미국을 상징하는 국조(國鳥)로 지정되었다(1782). 늠름한 체형의 윤곽선으로 새 느낌의 실루엣을 그리자.

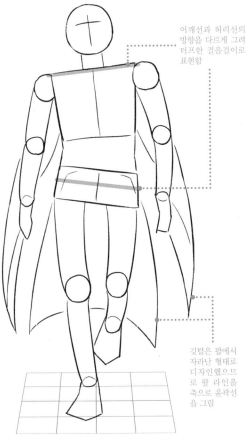

어깨선과 허리선의 방향을 다르게 그려 터프한 걸음걸이로 표현함

깃털은 팔에서 자라난 형태로 디자인했으므로 팔 라인을 축으로 윤곽선을 그림

1단계 윤곽선 그리기

이 단계에서 위치와 각도를 정한다. 맹금류답게 몸집을 큰 윤곽으로 그린다. 몸통을 박스 형태로 그린 뒤, 팔에 붙은 날개와 꽁지의 윤곽을 그린다. 이때 날개와 꽁지는 각각 한 장의 천 모양으로 윤곽을 잡는다.

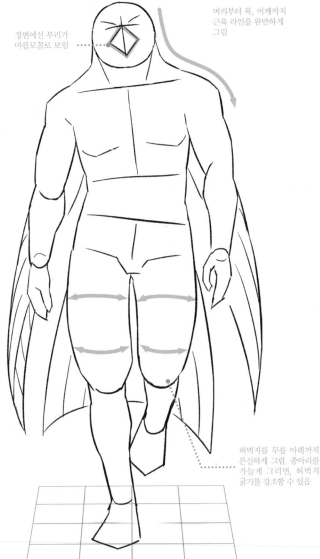

정면에선 부리가 마름모꼴로 보임

머리부터 목, 어깨까지 근육 라인을 완만하게 그림

허벅지를 무릎 아래까지 튼실하게 그림. 종아리를 가늘게 그리면, 허벅지 굵기를 강조할 수 있음

2단계 근육 붙이기

머리부터 목까지 곧게 그리면 머리 실루엣이 현실 속 새의 모습과 가까워져 새 수인처럼 보인다. 머리 부위의 균형을 생각하며, 목부터 어깨까지 넓게 그린다. 또 허벅지를 굵게 그리면 맹금류처럼 표현할 수 있다.

🐾 point

신발을 신지 않았을 때

인간의 발 모양으로 윤곽을 잡은 뒤, 발등에서 발가락 쪽으로 점차 벌어지는 모양으로 그려 주면 새 발 특유의 형태를 쉽게 그릴 수 있다.

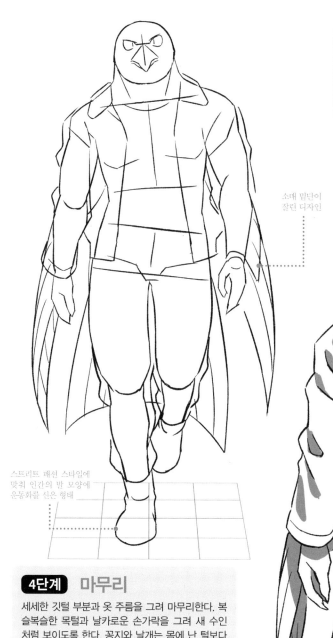

3단계 러프 스케치

부리는 윗부리, 아랫부리로 나눈다. 윗부리가 아래로 쭉 뻗어 아랫부리가 살짝 보인다. 옷은 소맷부리가 벌어지게 그렸다. 날개가 있어도 입을 수 있는 옷을 떠올리며 그린다.

소매 밑단이 잘린 디자인

눈썹뼈를 두드러지게 그리면 독수리의 날카로운 눈이 강조됨

스트리트 패션 스타일에 맞춰 인간의 발 모양에 운동화를 신은 형태

4단계 마무리

세세한 깃털 부분과 옷 주름을 그려 마무리한다. 복슬복슬한 목털과 날카로운 손가락을 그려 새 수인처럼 보이도록 한다. 꽁지와 날개는 몸에 난 털보다 훨씬 큰 깃털이 이어진 모양으로 그린다. 눈썹뼈 부분에 털 뭉치를 그리면 맹금류 같은 눈으로 표현할 수 있다.

 point

날개손

새 수인의 손가락이 날개의 연장선인 판타지 계열의 경우 팔꿈치에서 너비를 넓히고 일반적인 손보다 크게 그리면 날개손 모양이 된다. 평범한 옷을 입히기 쉬워져 옷차림 종류도 다양해진다.

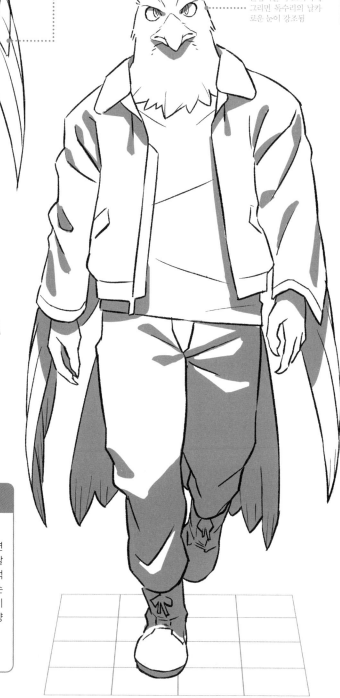

일본여우

코미컬 · 마른 체형 · ♂수인

pose 🐾 손가락으로 가리키는 포즈 ———————————— illustrator · yow

갯과에 속하는 여우는 뾰족한 주둥이와 날씬하고 긴 팔다리가 특징으로, 전 세계 전래 동화에 단골로 등장한다. 여기서는 지적인 이미지를 지닌 여우를 영리한 청년의 모습으로 그렸다.

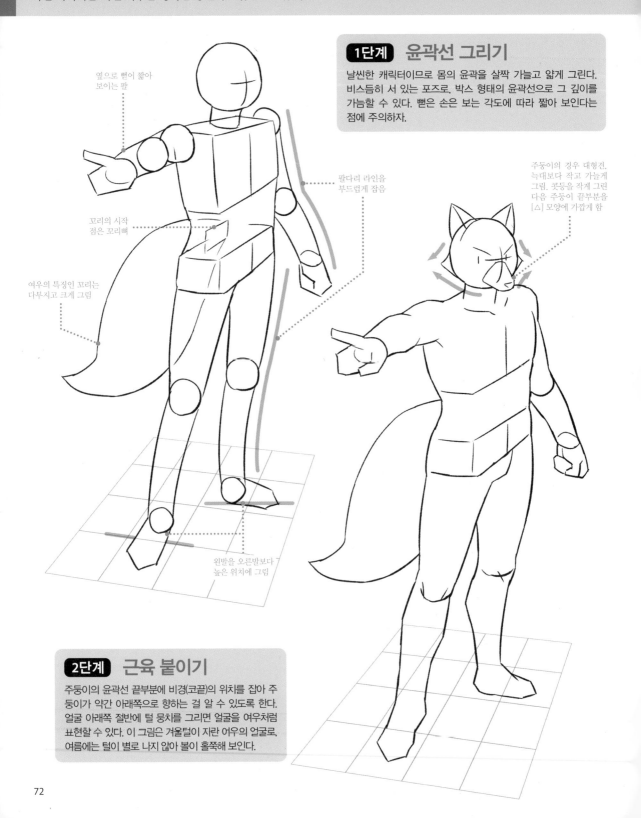

1단계 윤곽선 그리기

날씬한 캐릭터이므로 몸의 윤곽을 살짝 가늘고 얇게 그린다. 비스듬히 서 있는 포즈로, 박스 형태의 윤곽선으로 그 깊이를 가늠할 수 있다. 뻗은 손은 보는 각도에 따라 짧아 보인다는 점에 주의하자.

옆으로 뻗어 짧아 보이는 팔

팔다리 라인을 부드럽게 잡음

주둥이의 경우 대형견. 늑대보다 작고 가늘게 그림. 콧등을 작게 그린 다음 주둥이 끝부분을 [△] 모양에 가깝게 함

꼬리의 시작점은 꼬리뼈

여우의 특징인 꼬리는 다부지고 크게 그림

왼발을 오른발보다 높은 위치에 그림

2단계 근육 붙이기

주둥이의 윤곽선 끝부분에 비경(코끝)의 위치를 잡아 주둥이가 약간 아래쪽으로 향하는 걸 알 수 있도록 한다. 얼굴 아래쪽 절반에 털 뭉치를 그리면 얼굴을 여우처럼 표현할 수 있다. 이 그림은 겨울털이 자란 여우의 얼굴로, 여름에는 털이 별로 나지 않아 볼이 홀쭉해 보인다.

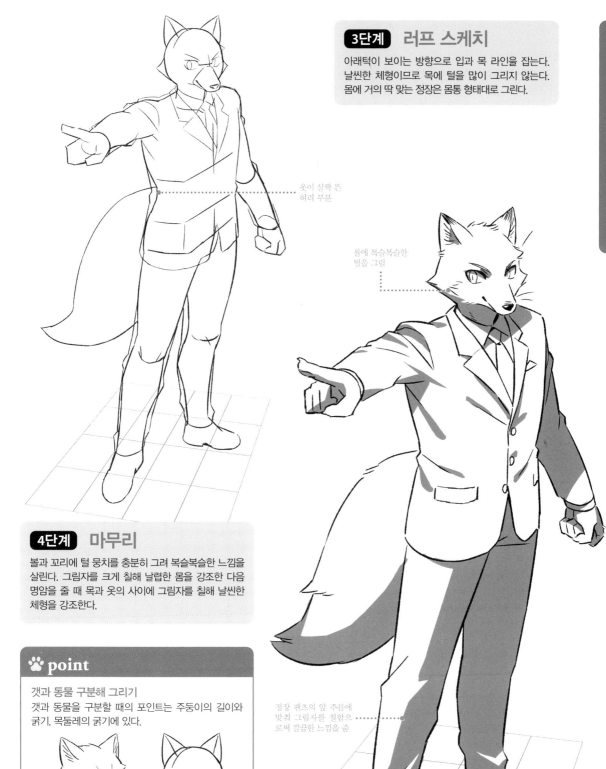

3단계 **러프 스케치**

아래턱이 보이는 방향으로 입과 목 라인을 잡는다.
날씬한 체형이므로 목에 털을 많이 그리지 않는다.
몸에 거의 딱 맞는 정장은 몸통 형태대로 그린다.

옷이 살짝 뜬
허리 부분

볼에 복슬복슬한
털을 그림

4단계 **마무리**

볼과 꼬리에 털 뭉치를 충분히 그려 복슬복슬한 느낌을
살린다. 그림자를 크게 칠해 날렵한 몸을 강조한 다음
명암을 줄 때 목과 옷의 사이에 그림자를 칠해 날씬한
체형을 강조한다.

🐾 **point**

갯과 동물 구분해 그리기
갯과 동물을 구분할 때의 포인트는 주둥이의 길이와
굵기, 목둘레의 굵기에 있다.

늑대는 주둥이가 길고 굵으며, 목둘레 또한 굵다. 날씬
하고 가냘픈 느낌(소형견, 여우 등의 이미지)을 줄이면
대형견이나 늑대와 비슷해진다.

정장 팬츠의 앞 주름에
맞춰 그림자를 칠함으
로써 깔끔한 느낌을 줌

멧돼지

뭉툭한 주둥이　뚱뚱한 체형　♂수인

pose 🐾 벽에 기대어 선 포즈 —————————— illustrator · yow

멧돼지는 목표를 향해 곧바로 달려가는 특징이 있는 데다가, '저돌맹진(猪突猛進)'이라는 수식어가 붙을 정도로 놀라운 여력(근육의 힘)을 지녔다. 근육질이면서 살찐 체형을 표현해 보자.

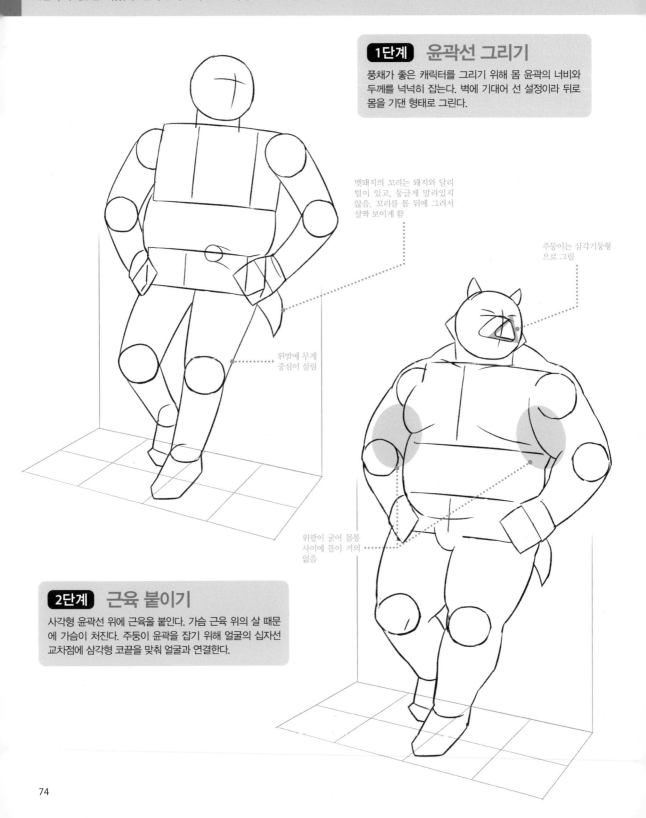

1단계 윤곽선 그리기

풍채가 좋은 캐릭터를 그리기 위해 몸 윤곽의 너비와 두께를 넉넉히 잡는다. 벽에 기대어 선 설정이라 뒤로 몸을 기댄 형태로 그린다.

멧돼지의 꼬리는 돼지와 달리 털이 있고, 둥글게 말려있지 않음. 꼬리를 몸 뒤에 그려서 살짝 보이게 함

주둥이는 삼각기둥형으로 그림

위발에 무게 중심이 실림

위팔이 굵어 몸통 사이에 틈이 거의 없음

2단계 근육 붙이기

사각형 윤곽선 위에 근육을 붙인다. 가슴 근육 위의 살 때문에 가슴이 처진다. 주둥이 윤곽을 잡기 위해 얼굴의 십자선 교차점에 삼각형 코끝을 맞춰 얼굴과 연결한다.

멧돼지에게만 있는 송곳니를 주둥이의 양 끝에 그림

3단계 러프 스케치

주둥이와 코는 위아래에 거의 붙다시피 위치한다. 귀여운 멜빵팬츠를 입고 있는데, 왼쪽 멜빵은 몸통 라인이 보이게 풀어 언밸런스한 디자인으로 그렸다.

시선을 돌린 귀찮은 듯한 표정으로 연출

왼쪽 멜빵을 푼 상태

4단계 마무리

뻣뻣한 털의 질감을 나타내기 위해 목과 팔, 팔꿈치에 부스스한 털 뭉치를 그린다. 미간에 사선으로 주름을 그려 주면 눈가가 볼록해지고 늠름해져 멧돼지 특유의 모습으로 표현할 수 있다.

🐾 point

멧돼지의 주둥이를 그리는 방법

둥그스름한 삼각기둥형 주둥이를 그리는데, 아래턱이 위턱보다 약간 뒤에 위치해 아래턱 라인이 완만하게 둥근 얼굴과 이어진다. 현실 속 멧돼지는 얼굴이 좀 더 길쭉하지만, 그림으로 그릴 때는 캐릭터의 성격에 맞게 주둥이 길이를 조절한다.

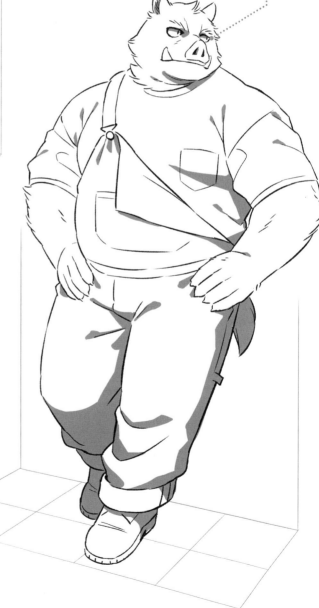

시바견

pose 🐾 칼을 겨눈 포즈 ——————— illustrator · 기시 모지로

일본의 토종견이자 단단한 체형인 시바견으로, 칼을 겨누고 정면을 응시하는 포즈다. 단순한 포즈에 근육을 붙이는 방법과 물체의 깊이를 어떻게 표현하는지 잘 관찰하자.

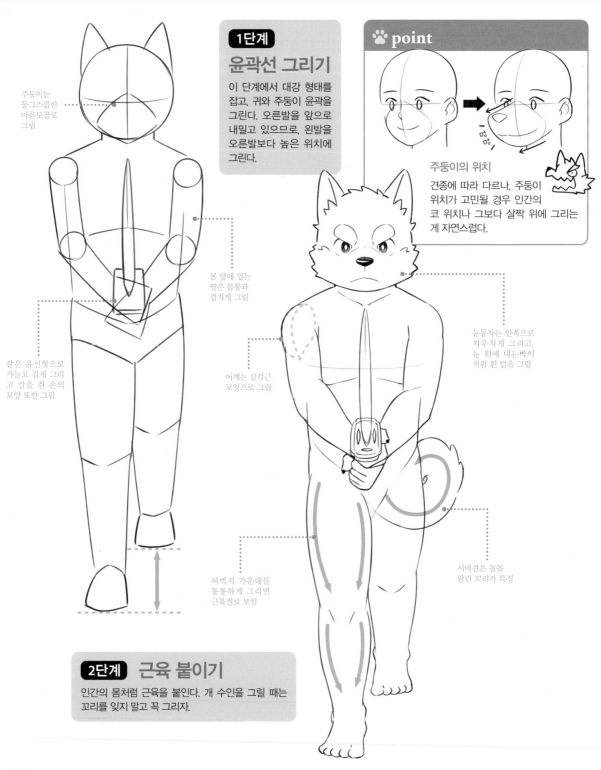

1단계
윤곽선 그리기

이 단계에서 대강 형태를 잡고, 귀와 주둥이 윤곽을 그린다. 오른발을 앞으로 내밀고 있으므로, 왼발을 오른발보다 높은 위치에 그린다.

🐾 point

주둥이의 위치

견종에 따라 다르나, 주둥이 위치가 고민될 경우 인간의 코 위치나 그보다 살짝 위에 그리는 게 자연스럽다.

멍멍!

주둥이는 둥그스름한 마름모꼴로 그림

칼은 유선형으로 가늘고 길게 그리고 칼을 쥔 손의 모양 또한 그림

몸 앞에 있는 팔은 몸통과 겹치게 그림

어깨는 삼각근 모양으로 그림

눈동자는 안쪽으로 치우치게 그리고, 눈 위에 내눈썹이처럼 흰 털을 그림

허벅지 가운데를 통통하게 그리면 근육질로 보임

시바견은 돌돌 말린 꼬리가 특징

2단계　근육 붙이기

인간의 몸처럼 근육을 붙인다. 개 수인을 그릴 때는 꼬리를 잊지 말고 꼭 그리자.

3단계 러프 스케치

이 그림에서 개 수인은 인간의 몸을 기본 바탕으로 한다. 정면 그림은 인간과 거의 흡사한 옷차림으로 그린다.

4단계 마무리

꼬리 등의 털에 회색으로 그림자를 칠할 때, 털끝에 칠하면 입체적으로 보인다.

옷깃을 세우고, 살짝 벌린 느낌으로 그려 주면, 보송 보송한 볼털이 가려지지 않음

정면 시점에서 주둥이에 입체감이 부족하다 느껴 지면, 얼굴의 아랫부분에 그림자를 크게 칠해 입체 감을 살림

털의 끝부분 모양에 맞춰 그림자를 넣는다.

남학생 옷차림에서 팬츠 밑단은 몸에 맞게 줄이지 않고, 팬츠 라인 그대로 그림

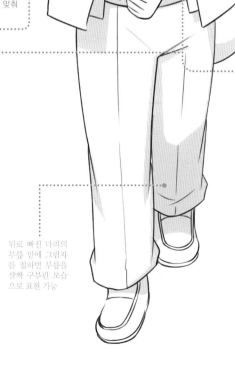

뒤로 빠진 다리의 무릎 밑에 그림자 를 칠하면 무릎을 살짝 구부린 모습 으로 표현 가능

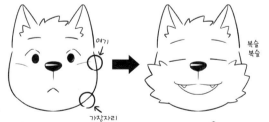

🐾 **point**

복슬복슬한 뺨털

보드랍고 복슬복슬한 털이 있는 수인을 표현 하는 방법 중 하나는 얼굴에 털을 그리는 것이 다. 이 그림에서는 광대뼈 위부터 턱뼈의 가장자리까지 이어진 듯이 그렸다.

여기

가장자리

복슬 복슬

물수리

pose 🐾 발차기 포즈 ──────────── **illustrator · 기시 모지로**

발차기 포즈는 몸이 뒤틀리면서 포개지는 부위에 신경 써야 한다. 새 수인의 날개를 손 모양으로 변형한 디자인이 특징이다.

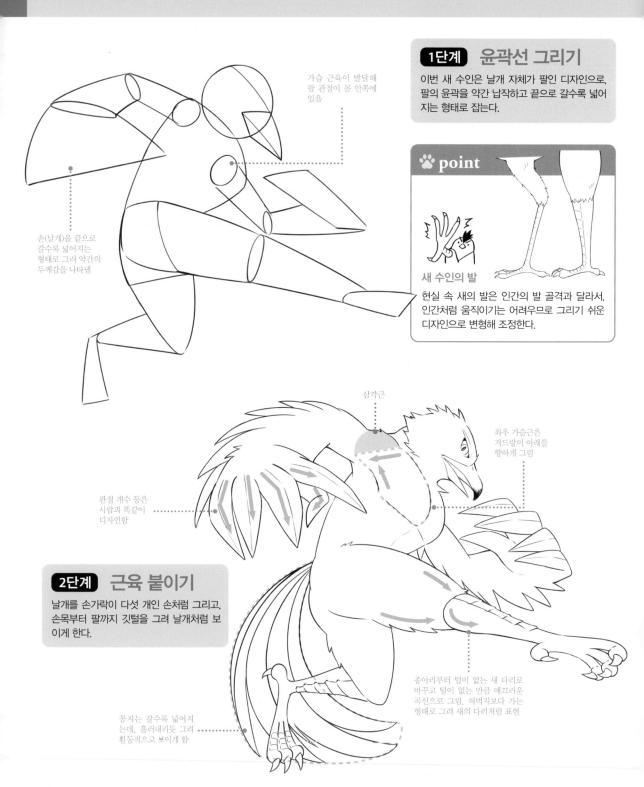

가슴 근육이 발달해 팔 관절이 몸 안쪽에 있음

1단계 윤곽선 그리기

이번 새 수인은 날개 자체가 팔인 디자인으로, 팔의 윤곽을 약간 납작하고 끝으로 갈수록 넓어지는 형태로 잡는다.

🐾 point

새 수인의 발

현실 속 새의 발은 인간의 발 골격과 달라서, 인간처럼 움직이기는 어려우므로 그리기 쉬운 디자인으로 변형해 조정한다.

손(날개)을 끝으로 갈수록 넓어지는 형태로 그려 약간의 두께감을 나타냄

삼각근

좌우 가슴근은 겨드랑이 아래를 향하게 그림

관절 개수 등은 사람과 똑같이 디자인함

2단계 근육 붙이기

날개를 손가락이 다섯 개인 손처럼 그리고, 손목부터 팔까지 깃털을 그려 날개처럼 보이게 한다.

종아리부터 털이 없는 새 다리로 바꾸고 털이 없는 만큼 매끄러운 곡선으로 그림. 허벅지보다 가는 형태로 그려 새의 다리처럼 표현

꽁지는 갈수록 넓어지는데, 흘러내리듯 그려 활동적으로 보이게 함

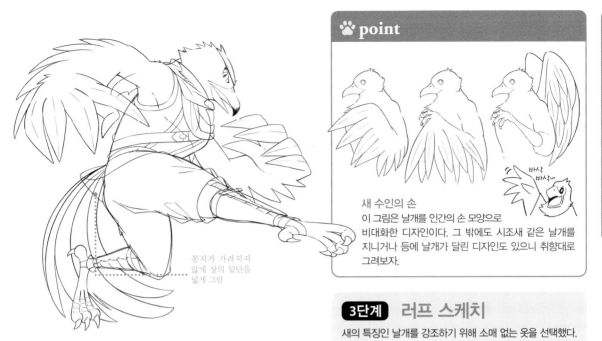

꽁지가 가려지지 않게 상의 밑단을 넓게 그림

벨트를 그리면 도둑의 느낌이 남

😺 point

새 수인의 손

이 그림은 날개를 인간의 손 모양으로 비대화한 디자인이다. 그 밖에도 시조새 같은 날개를 지니거나 등에 날개가 달린 디자인도 있으니 취향대로 그려보자.

바삭 바삭

3단계 러프 스케치

새의 특징인 날개를 강조하기 위해 소매 없는 옷을 선택했다.

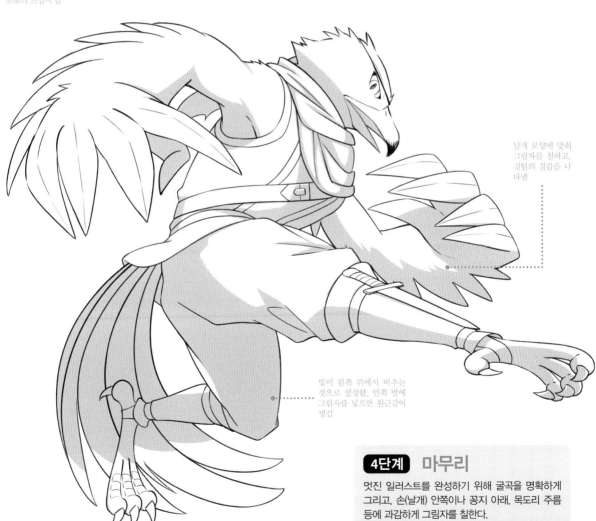

날개 모양에 맞춰 그림자를 칠하고, 깃털의 질감을 나타냄

빛이 왼쪽 위에서 비추는 것으로 설정함. 안쪽 밤에 그림자를 넣으면 원근감이 생김

4단계 마무리

멋진 일러스트를 완성하기 위해 굴곡을 명확하게 그리고, 손(날개) 안쪽이나 꽁지 아래, 목도리 주름 등에 과감하게 그림자를 칠한다.

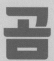

곰

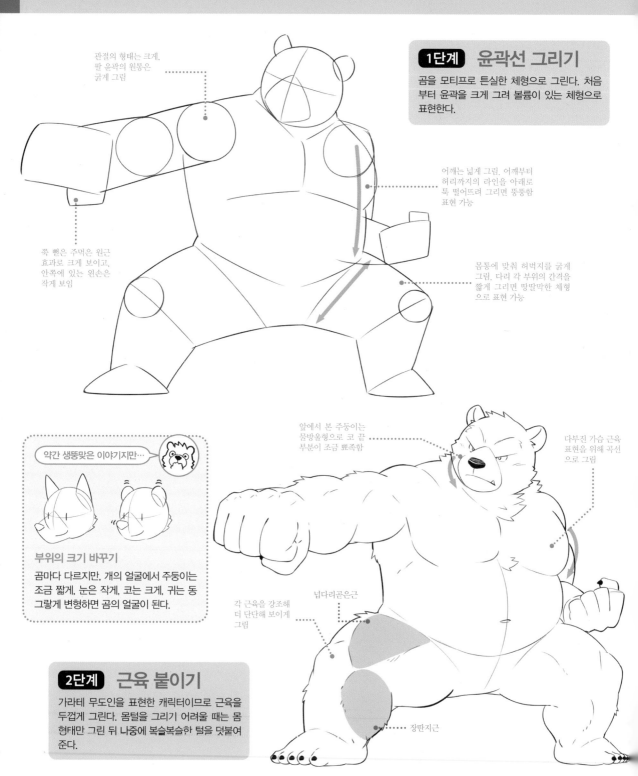

뭉툭한 주둥이 **근육질** **뚱뚱한 체형** **⚤수인**

pose 🐾 펀치 포즈 ──────────────── **illustrator** · 기시 모지로

인간과 골격이 비슷한 곰 수인이다. 동물의 골격을 바탕으로 튼실한 체형으로 그렸다. 주먹을 쭉 뻗은 포즈의 원근감에 주목하자.

관절의 형태는 크게,
팔 윤곽의 원통은
굵게 그림

1단계 **윤곽선 그리기**

곰을 모티프로 튼실한 체형으로 그린다. 처음부터 윤곽을 크게 그려 볼륨이 있는 체형으로 표현한다.

어깨는 넓게 그림. 어깨부터 허리까지의 라인을 아래로 툭 떨어뜨려 그리면 뚱뚱함 표현 가능

쭉 뻗은 주먹은 원근 효과로 크게 보이고, 안쪽에 있는 왼손은 작게 보임

몸통에 맞춰 허벅지를 굵게 그림. 다리 각 부위의 간격을 짧게 그리면 땅딸막한 체형으로 표현 가능

약간 생뚱맞은 이야기지만…

부위의 크기 바꾸기

곰마다 다르지만, 개의 얼굴에서 주둥이는 조금 짧게, 눈은 작게, 코는 크게, 귀는 동그랗게 변형하면 곰의 얼굴이 된다.

앞에서 본 주둥이는 물방울형으로 코 끝 부분이 조금 뾰족함

다부진 가슴 근육 표현을 위해 곡선으로 그림

각 근육을 강조해 더 단단해 보이게 그림

넙다리곧은근

장딴지근

2단계 **근육 붙이기**

가라테 무도인을 표현한 캐릭터이므로 근육을 두껍게 그린다. 몸털을 그리기 어려울 때는 몸 형태만 그린 뒤 나중에 복슬복슬한 털을 덧붙여 준다.

3단계 러프 스케치

몸에 맞게 가라테 도복을 그리고, 허리띠 위로 옷이 느슨한 부분이나 허리띠로 조여져 가늘어진 부분 등을 세부적으로 그린다.

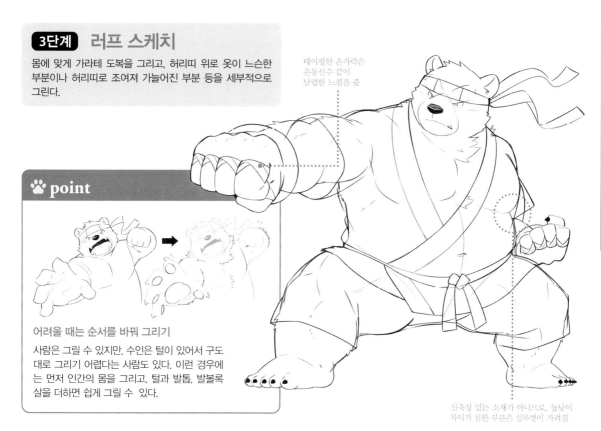

테이핑한 손가락은 운동선수 같이 날렵한 느낌을 줌

신축성 있는 소재가 아니므로, 높낮이 차이가 심한 부분은 실루엣이 가려짐

🐾 point

어려울 때는 순서를 바꿔 그리기

사람은 그릴 수 있지만, 수인은 털이 있어서 구도 대로 그리기 어렵다는 사람도 있다. 이런 경우에는 먼저 인간의 몸을 그리고, 털과 발톱, 발볼록 살을 더하면 쉽게 그릴 수 있다.

4단계 마무리

근육과 옷 주름에 맞춰 그림자를 칠한다. 또 목과 옷 사이로 삐져나온 털을 그리면 복슬복슬하고 멋지게 표현할 수 있다.

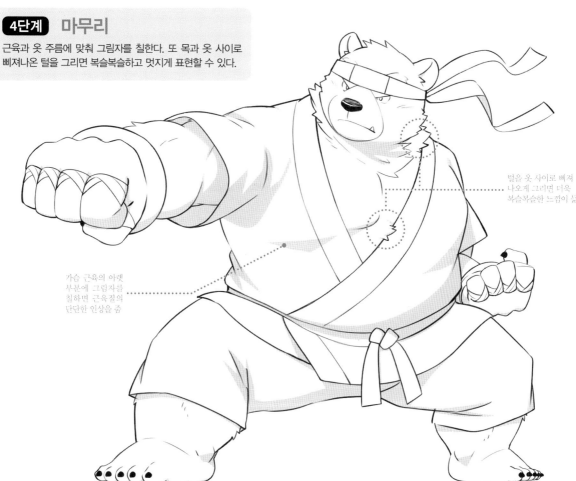

털을 옷 사이로 삐져 나오게 그리면 더욱 복슬복슬한 느낌이 듦

가슴 근육의 아랫 부분에 그림자를 칠하면 근육질의 단단한 인상을 줌

리자드맨

뭉툭한 주둥이　　근육질　♌ 수인

pose 🐾 무기를 둘러멘 포즈 ────────────── **illustrator** · 기시 모지로

하이 판타지 작품에 자주 등장하는 리자드맨이다. 몸을 파충류처럼 그리는 방법과 멋있는 포즈로 그리는 방법을 중점으로 설명한다.

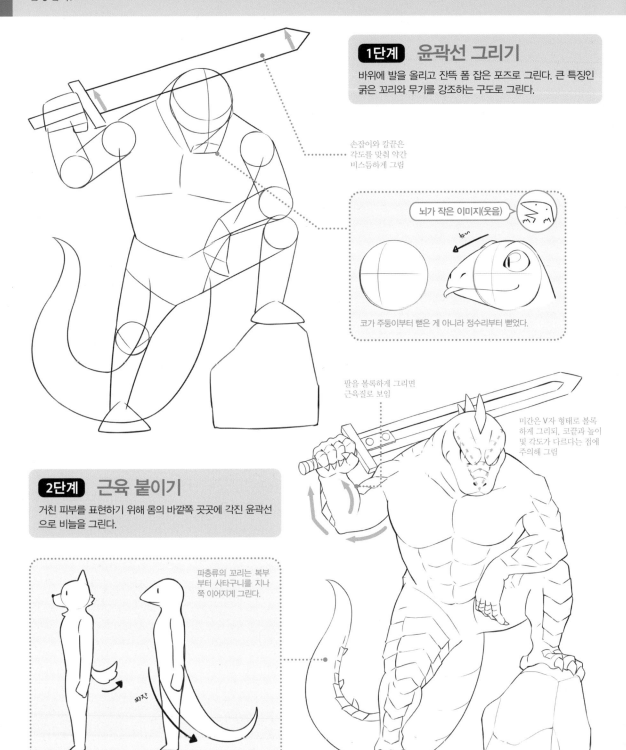

1단계 윤곽선 그리기

바위에 발을 올리고 잔뜩 폼 잡은 포즈로 그린다. 큰 특징인 굵은 꼬리와 무기를 강조하는 구도로 그린다.

손잡이와 칼끝은 각도를 맞춰 약간 비스듬하게 그림

뇌가 작은 이미지(웃음)

코가 주둥이부터 뻗은 게 아니라 정수리부터 뻗었다.

팔을 볼록하게 그리면 근육질로 보임

미간은 V자 형태로 볼록 하게 그리되, 코끝과 높이 및 각도가 다르다는 점에 주의해 그림

2단계 근육 붙이기

거친 피부를 표현하기 위해 몸의 바깥쪽 곳곳에 각진 윤곽선 으로 비늘을 그린다.

파충류의 꼬리는 복부 부터 사타구니를 지나 쭉 이어지게 그린다.

짜잔

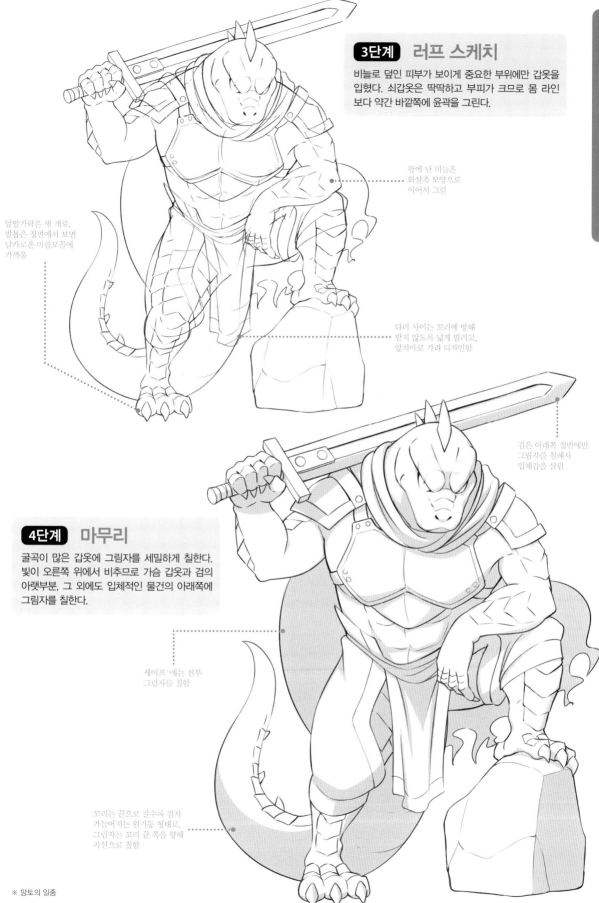

3단계 러프 스케치

비늘로 덮인 피부가 보이게 중요한 부위에만 갑옷을
입혔다. 쇠갑옷은 딱딱하고 부피가 크므로 몸 라인
보다 약간 바깥쪽에 윤곽을 그린다.

팔에 난 비늘은
화살촉 모양으로
이어서 그림

앞발가락은 세 개로,
발톱은 정면에서 보면
날카로운 마름모꼴에
가까움

다리 사이는 꼬리에 방해
받지 않도록 넓게 벌리고,
앞치마로 가려 디자인함

검은 아래쪽 절반에만
그림자를 칠해서
입체감을 살림

4단계 마무리

굴곡이 많은 갑옷에 그림자를 세밀하게 칠한다.
빛이 오른쪽 위에서 비추므로 가슴 갑옷과 검의
아랫부분, 그 외에도 입체적인 물건의 아래쪽에
그림자를 칠한다.

케이프*에는 전부
그림자를 칠함

꼬리는 끝으로 갈수록 점차
가늘어지는 원기둥 형태로,
그림자는 꼬리 끝 쪽을 향해
곡선으로 칠함

※ 망토의 일종

도사견

pose 🐾 죽도를 들고 걸어가는 포즈 ——————— illustrator · 유즈포코

투견종으로 유명한 도사견이다. 우락부락하고 박력 넘치는 느낌을 내기 위해 밑에서 올려다보는 구도로 그렸으며, 다부진 근육과 지방을 지닌 우람한 체격으로 그렸다.

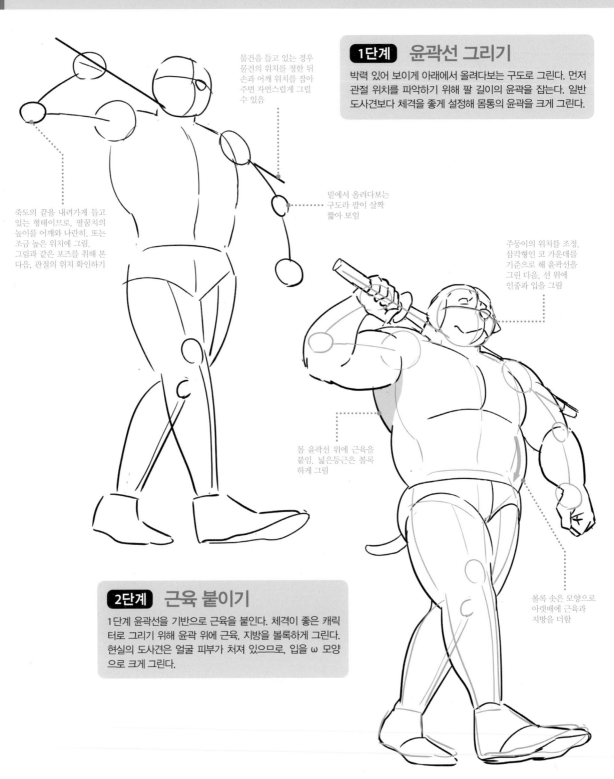

물건을 들고 있는 경우 물건의 위치를 정한 뒤 손과 어깨 위치를 잡아 주면 자연스럽게 그릴 수 있음

1단계　윤곽선 그리기

박력 있어 보이게 아래에서 올려다보는 구도로 그린다. 먼저 관절 위치를 파악하기 위해 팔 길이의 윤곽을 잡는다. 일반 도사견보다 체격을 좋게 설정해 몸통의 윤곽을 크게 그린다.

죽도의 끝을 내려가게 들고 있는 형태이므로, 팔꿈치의 높이를 어깨와 나란히, 또는 조금 높은 위치에 그림. 그림과 같은 포즈를 취해 본 다음, 관절의 위치 확인하기

밑에서 올려다보는 구도라 팔이 살짝 짧아 보임

주둥이의 위치를 조정. 삼각형인 코 가운데를 기준으로 해 윤곽선을 그린 다음, 선 위에 인중과 입을 그림

몸 윤곽선 위에 근육을 붙임. 넓은등근은 볼록 하게 그림

2단계　근육 붙이기

1단계 윤곽선을 기반으로 근육을 붙인다. 체격이 좋은 캐릭터로 그리기 위해 윤곽 위에 근육, 지방을 볼록하게 그린다. 현실의 도사견은 얼굴 피부가 처져 있으므로, 입을 ω 모양으로 크게 그린다.

볼록 솟은 모양으로 아랫배에 근육과 지방을 더함

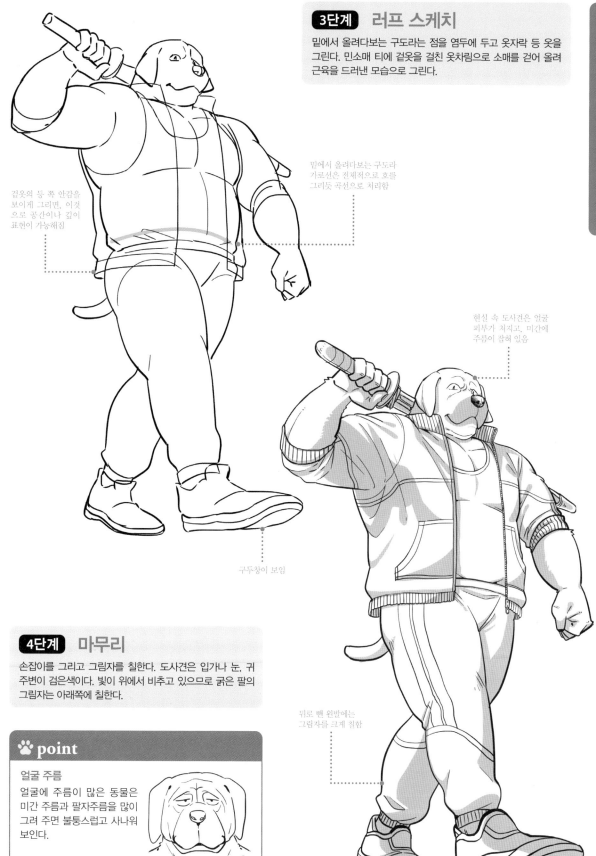

3단계 러프 스케치

밑에서 올려다보는 구도라는 점을 염두에 두고 옷자락 등 옷을 그린다. 민소매 티에 겉옷을 걸친 옷차림으로 소매를 걷어 올려 근육을 드러낸 모습으로 그린다.

겉옷의 등 쪽 안감을 보이게 그리면, 이것으로 공간이나 깊이 표현이 가능해짐

밑에서 올려다보는 구도라 가로선은 전체적으로 호를 그리듯 곡선으로 처리함

현실 속 도사견은 얼굴 피부가 처지고, 미간에 주름이 잡혀 있음

구두창이 보임

4단계 마무리

손잡이를 그리고 그림자를 칠한다. 도사견은 입가나 눈, 귀 주변이 검은색이다. 빛이 위에서 비추고 있으므로 굵은 팔의 그림자는 아래쪽에 칠한다.

🐾 **point**

얼굴 주름

얼굴에 주름이 많은 동물은 미간 주름과 팔자주름을 많이 그려 주면 불퉁스럽고 사나워 보인다.

뒤로 뺀 왼발에는 그림자를 크게 칠함

85

사모예드

pose 🐾 소파에 누워 자는 포즈 ──────── illustrator · 유즈포코

사모예드는 복슬복슬한 털과 말린 꼬리가 특징이다. 통통한 체형의 수인을 그리고 나서 늘어진 몸에 지방을 붙이고, 근육의 움직임을 묘사하자.

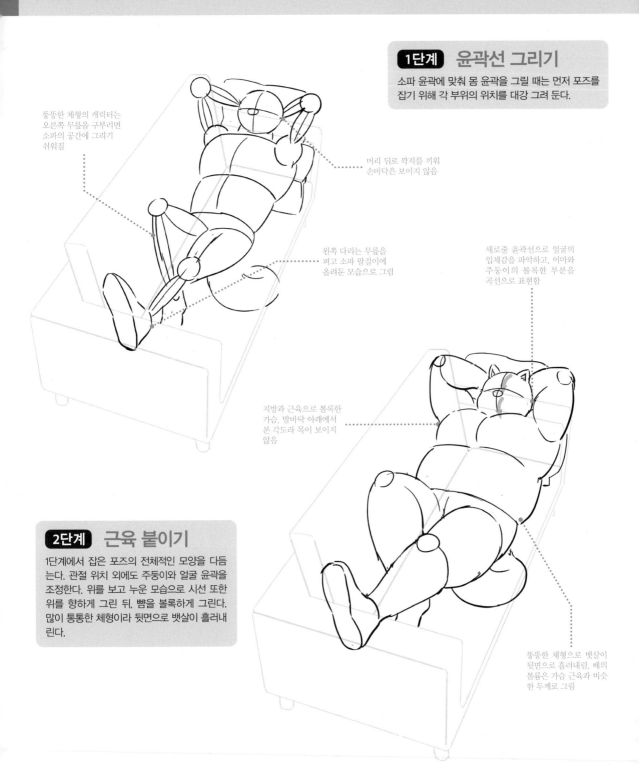

1단계 윤곽선 그리기

소파 윤곽에 맞춰 몸 윤곽을 그릴 때는 먼저 포즈를 잡기 위해 각 부위의 위치를 대강 그려 둔다.

뚱뚱한 체형의 캐릭터는 오른쪽 무릎을 구부리면 소파의 공간에 그리기 쉬워짐

머리 뒤로 깍지를 끼워 손바닥은 보이지 않음

왼쪽 다리는 무릎을 펴고 소파 팔걸이에 올려둔 모습으로 그림

세로줄 윤곽선으로 얼굴의 입체감을 파악하고, 이마와 주둥이의 볼록한 부분을 곡선으로 표현함

지방과 근육으로 볼록한 가슴. 발바닥 아래에서 본 각도라 목이 보이지 않음

2단계 근육 붙이기

1단계에서 잡은 포즈의 전체적인 모양을 다듬는다. 관절 위치 외에도 주둥이와 얼굴 윤곽을 조정한다. 위를 보고 누운 모습으로 시선 또한 위를 향하게 그린 뒤, 뺨을 볼록하게 그린다. 많이 통통한 체형이라 뒷면으로 뱃살이 흘러내린다.

뚱뚱한 체형으로 뱃살이 뒷면으로 흘러내림. 배의 볼륨은 가슴 근육과 비슷한 두께로 그림

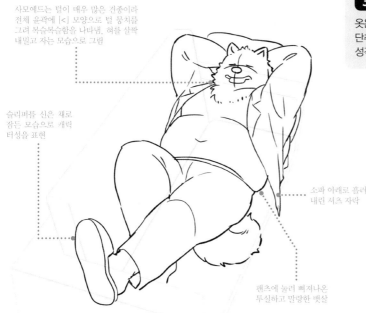

사모예드는 털이 매우 많은 견종이라 전체 윤곽에 [<] 모양으로 털 뭉치를 그려 복슬복슬함을 나타냄. 혀를 살짝 내밀고 자는 모습으로 그림

슬리퍼를 신은 채로 잠든 모습으로 개릭터성을 표현

소파 아래로 흘러 내린 셔츠 자락

팬츠에 눌러 삐져나온 투실하고 말랑한 뱃살

3단계 러프 스케치

옷은 대충 입은 셔츠와 스웨트 팬츠 차림으로, 셔츠 단추를 다 푼 채 슬리퍼를 신고 있다. 약간 덜렁대는 성격을 표현할 수 있다.

🐾 point

인상 바꾸기
주둥이 부분에 이빨과 입술 등의 디테일을 생략해 그리면 만화 같은 생김새가 된다. 반대로 자세하게 그리면 현실 속 동물 같이 표현할 수 있다.

4단계 마무리

그림자를 칠하고, 털을 더해 마무리한다. 복슬복슬한 느낌을 주기 위해 배에 털 뭉치를 그리고, 몸통 옆면에 그림자를 칠해 입체감을 살린다.

윤곽을 중심으로 털 뭉치를 그려 복슬복슬함을 나타냄

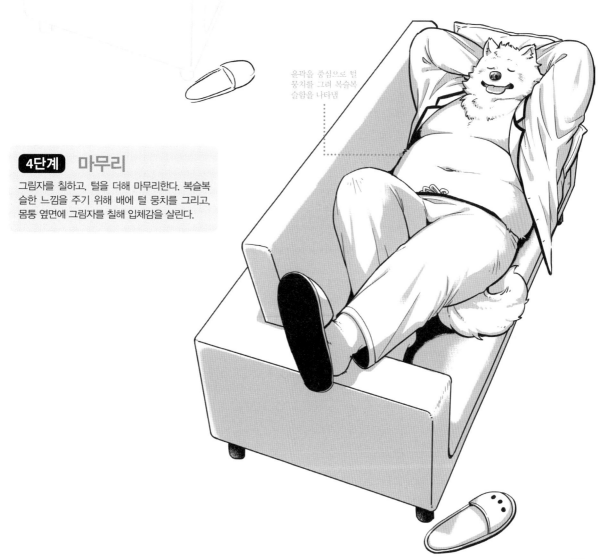

투우(鬪牛)

pose 🐾 물건을 들어 올리는 포즈 ──────────────── **illustrator** · 유즈포코

스페인의 투우 모르초*. 근육질의 큰 체형을 프로레슬러의 몸으로 표현했다. 소의 주둥이 형태 역시 확인할 필요가 있다.

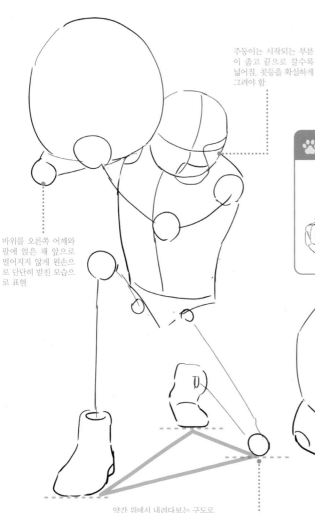

주둥이는 시작되는 부분
이 좁고 끝으로 갈수록
넓어짐. 콧등을 확실하게
그려야 함

바위를 오른쪽 어깨와
팔에 얹은 채 앞으로
떨어지지 않게 왼손으
로 단단히 받친 모습으
로 표현

약간 위에서 내려다보는 구도로,
깊이감을 표현하기 위해 지면에
닿은 다리의 오른발, 왼쪽 무릎,
왼발의 높이를 각각 다르게 잡음.
무게를 세 점으로 지탱하고 있는
이미지

1단계　윤곽선 그리기

몸을 비틀고 구부리게 그려 온몸에 힘을 주고 있는 상태로
표현한다. 일반적인 얼굴 윤곽을 그린 다음, 가로선의 약간
윗부분부터 윤곽선(미간에서 주둥이까지)을 하나 더 그린다.

🐾 point

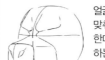

십자선을 기준으로 배치하기

얼굴 윤곽에 십자선 위치를 정했다면, 십자선에
맞춰 미간과 주둥이 등 얼굴의 각 부위를 배치
한다. 소의 주둥이는 얼굴의 절반 정도를 차지
하는 크기로 그리는데, 십자선에 맞춰 그리면
얼굴의 형태가 망가지지 않는다.

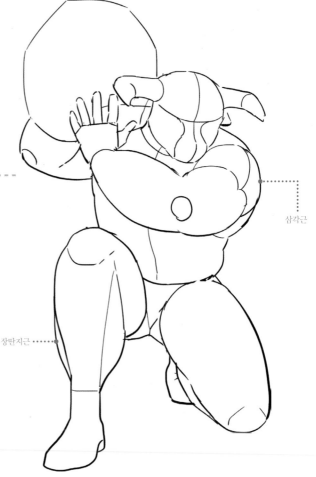

삼각근

장딴지근

2단계　근육 붙이기

머리 좌우에 뿔을 그리는데, 뿔이 앞으로 향하도록 얼굴,
주둥이, 뿔의 방향을 대강 맞춰 그린다. 다리는 근육의
모양에 주의하며 관절을 기점으로 볼록하게 그린다.

※ 스페인 남부의 지중해 연안 지방에서 사육되는 소 품종의 하나

3단계 러프 스케치

몸에 딱 맞고, 신축성 좋은 레슬링복 차림으로 그리는데, 착 달라붙는 옷자락과 밑단은 몸을 따라 곡선으로 그린다. 주둥이 모양에 맞춰 아래턱을 그린다.

윤곽선보다 아래턱을 좀 더 볼록하게 그려 늠름함을 표현했다.

옷자락은 몸에 착 달라붙게 그림

무릎을 꿇고 있어 바지의 주름늬는 처진 곡선 형태

뺨에 살짝 가려진 귀는 그림자를 칠해 두드러지게 함

좋아하는 근육 모양에는 개인차가 있으므로 자료를 뒤져도 그리고 싶은 유형의 근육 모양을 찾지 못할 때가 있음. 그런 경우엔 그리고 싶은 형태로 근육을 그린 다음, 그림자를 칠해 입체감을 살려 주면 실제 근육처럼 보이게 할 수 있음

관절 주변에 꺼칠한 털을 그려 동물의 특징을 표현

4단계 마무리

그림자를 칠한다. 소는 털이 짧아 복슬복슬한 털의 흐트러짐이 적다. 윤곽을 제외하고 관절에만 복슬복슬한 털을 조금 그린 뒤 몸통과 겹쳐진 다리 부분에 그림자를 칠해 깊이감과 입체감을 표현한다.

몸을 그리는 것은 어렵다. 몸을 완성하더라도 신경 쓰이는 부분이 있겠지만, 몸을 다 그린 것만으로도 100점이다!

89

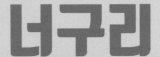
너구리

pose 🐾 공을 던지는 포즈
illustrator · 유즈포코

일본에서 요괴로 표현되던 너구리는 털로 덮여 통통하고 동글동글하면서도 가로로 약간 길어 보이는 독특한 생김새가 특징이다. 여기서는 통통한 체형과 애교 있는 성격으로 설정하고 활동적인 포즈로 표현했다.

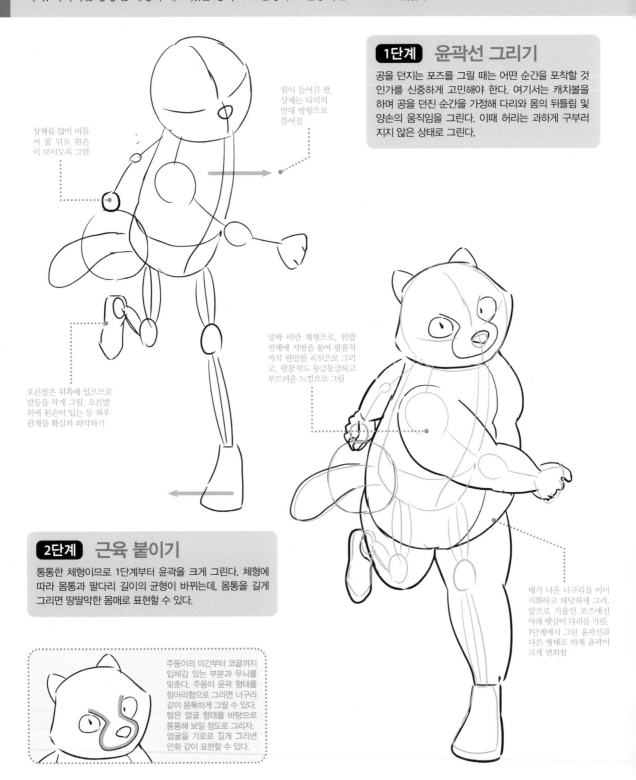

1단계 윤곽선 그리기

공을 던지는 포즈를 그릴 때는 어떤 순간을 포착할 것인가를 신중하게 고민해야 한다. 여기서는 캐치볼을 하며 공을 던진 순간을 가정해 다리와 몸의 뒤틀림 및 양손의 움직임을 그린다. 이때 허리는 과하게 구부러지지 않은 상태로 그린다.

상체를 많이 비틀어 몸 뒤로 왼손이 보이도록 그림

힘이 들어간 팔. 상체는 다리의 반대 방향으로 틀어짐

살짝 비만 체형으로, 위팔 전체에 지방을 붙여 팔꿈치까지 완만한 곡선으로 그리고, 팔꿈치도 동글동글하고 부드러운 느낌으로 그림

오른발은 뒤쪽에 있으므로 발등을 작게 그림. 오른발 위에 왼손이 있는 등 좌우 관계를 확실히 파악하기

배가 나온 너구리를 이미지화하고 대담하게 그려, 앞으로 기울인 포즈에선 아래 뱃살이 다리를 가림. 1단계에서 그린 윤곽선과 다른 형태로 하체 윤곽이 크게 변화함

2단계 근육 붙이기

통통한 체형이므로 1단계부터 윤곽을 크게 그린다. 체형에 따라 몸통과 팔다리 길이의 균형이 바뀌는데, 몸통을 길게 그리면 땅딸막한 몸매로 표현할 수 있다.

주둥이의 미간부터 코끝까지 입체감 있는 부분과 무늬를 맞춘다. 주둥이 윤곽 형태를 항아리형으로 그리면 너구리 같이 뭉툭하게 그릴 수 있다. 털은 얼굴 형태를 바탕으로 통통해 보일 정도로 그리자. 얼굴을 가로로 길게 그리면 만화 같이 표현할 수 있다.

3단계 러프 스케치

야구 유니폼을 이미지화한 의상과 세부적인 부분을 그린다. 옷에 달린 단추는 1단계에서 그린 몸 윤곽의 중심선에 맞춰 그린다.

얼굴 무늬는 주둥이의 선과 연결하듯 눈가에 살짝 맞춘 다음 눈꼬리 부분에서 위쪽으로 쭉 뻗는 형태로 그림

옷 소매에 여유 공간을 그리면 깊이가 생기며, 나풀거리는 옷 소매로 던지는 힘을 표현할 수 있음

몸통의 아랫자락과 팬츠 허리는 늘어진 아랫배에 가려 보이지 않음

4단계 마무리

무늬와 그림자를 칠하고 마무리한다. 다른 동물의 무늬를 너구리 무늬로 착각하기 쉬우므로, 꼬리나 무늬와 관련된 자료를 찾을 때는 주의해야 한다. 참고로 미간의 세로 줄무늬와 꼬리 줄무늬가 있는 것은 아메리카너구리다.

🐾 **point**

짧은 다리 수인의 캐릭터성
너구리나 웰시코기 같이 짧은 다리 동물을 그대로 그리면 캐릭터성을 나타 내기 쉬워진다. 그러나 짧은 다리 그대로 수인화하면, 포즈를 잡는 데 어려움이 생길 수 있다.

빛이 왼쪽 위에서 비추고 있어 안쪽에 있는 다리에 그림자가 지고, 반대로 뒤로 뻗은 다리의 윗면은 밝음

뚱뚱한 체형 그리기

뚱뚱한 수인은 전체적으로 실루엣이 커 존재감이 있지만, 동글동글하게 살찐 체형은 골격과 관절이 살에 묻혀 있어 그리기 어렵다. 뚱뚱한 체형 또한 지방과 근육 등 여러 가지 요인에 따라 다양하게 표현할 수 있다.

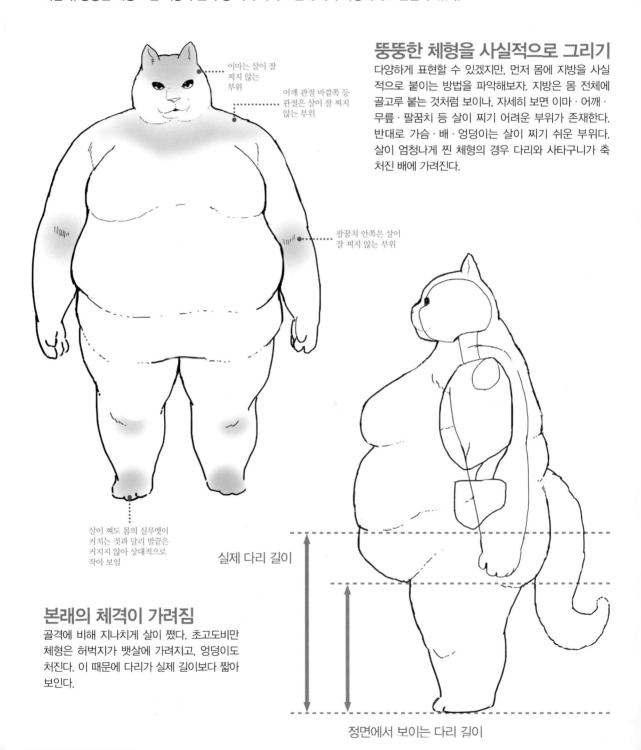

이마는 살이 잘 찌지 않는 부위

어깨 관절 바깥쪽 등 관절은 살이 잘 찌지 않는 부위

팔꿈치 안쪽은 살이 잘 찌지 않는 부위

살이 쪄도 몸의 실루엣이 커지는 것과 달리 발끝은 커지지 않아 상대적으로 작아 보임

뚱뚱한 체형을 사실적으로 그리기

다양하게 표현할 수 있겠지만, 먼저 몸에 지방을 사실적으로 붙이는 방법을 파악해보자. 지방은 몸 전체에 골고루 붙는 것처럼 보이나, 자세히 보면 이마·어깨·무릎·팔꿈치 등 살이 찌기 어려운 부위가 존재한다. 반대로 가슴·배·엉덩이는 살이 찌기 쉬운 부위다. 살이 엄청나게 찐 체형의 경우 다리와 사타구니가 축 처진 배에 가려진다.

본래의 체격이 가려짐

골격에 비해 지나치게 살이 쪘다. 초고도비만 체형은 허벅지가 뱃살에 가려지고, 엉덩이도 처진다. 이 때문에 다리가 실제 길이보다 짧아 보인다.

실제 다리 길이

정면에서 보이는 다리 길이

뚱뚱한 체형의 종류

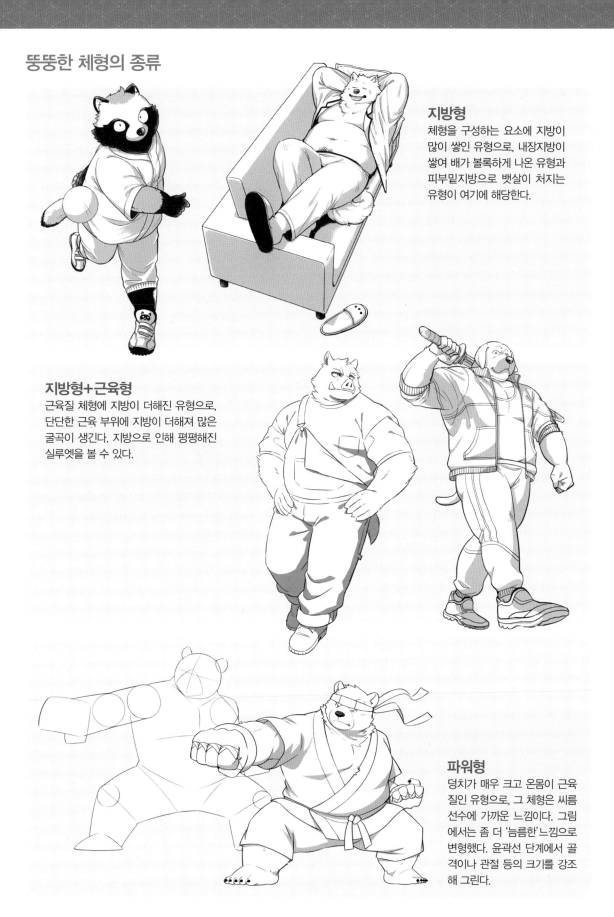

지방형

체형을 구성하는 요소에 지방이 많이 쌓인 유형으로, 내장지방이 쌓여 배가 볼록하게 나온 유형과 피부밑지방으로 뱃살이 처지는 유형이 여기에 해당한다.

지방형+근육형

근육질 체형에 지방이 더해진 유형으로, 단단한 근육 부위에 지방이 더해져 많은 굴곡이 생긴다. 지방으로 인해 평평해진 실루엣을 볼 수 있다.

파워형

덩치가 매우 크고 온몸이 근육질인 유형으로, 그 체형은 씨름 선수에 가까운 느낌이다. 그림에서는 좀 더 '늠름한' 느낌으로 변형했다. 윤곽선 단계에서 골격이나 관절 등의 크기를 강조해 그린다.

북방여우

코미컬　아담한 체형　우수인

pose 🐾 앞으로 숙인 포즈

illustrator · 기시베

수인화한 동물 중 가장 인기 있는 여성형 수인인 여우 수인이다. 여우의 긴 팔다리와 복슬복슬한 몸, 꼬리의 완급을 조절해 수인화하면 볼륨 있는 체형으로 구현할 수 있다.

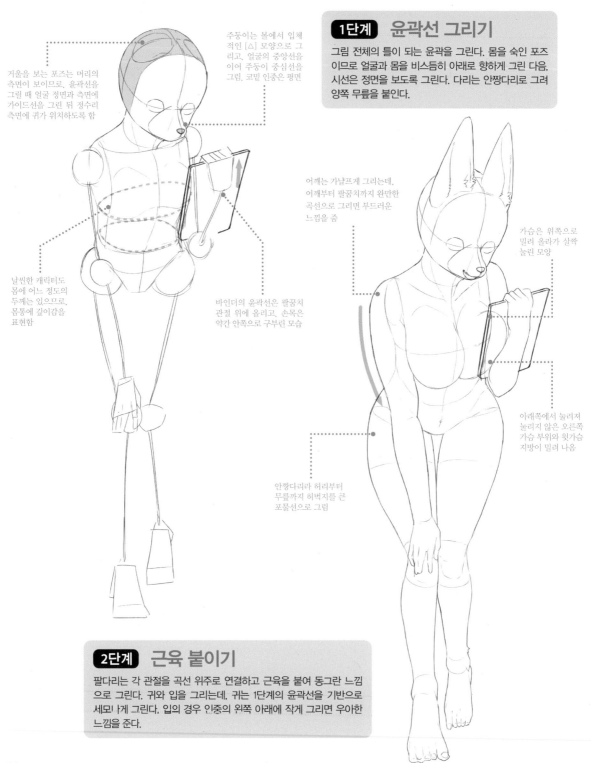

거울을 보는 포즈는 머리의 측면이 보이므로, 윤곽선을 그릴 때 얼굴 정면과 측면에 가이드선을 그린 뒤 정수리 측면에 귀가 위치하도록 함

주둥이는 볼에서 입체적인 [△] 모양으로 그리고, 얼굴의 중앙선을 이어 주둥이 중심선을 그림. 코밑 인중은 평면

1단계　윤곽선 그리기

그림 전체의 틀이 되는 윤곽을 그린다. 몸을 숙인 포즈이므로 얼굴과 몸을 비스듬히 아래로 향하게 그린 다음, 시선은 정면을 보도록 그린다. 다리는 안짱다리로 그려 양쪽 무릎을 붙인다.

어깨는 가냘프게 그리는데, 어깨부터 팔꿈치까지 완만한 곡선으로 그리면 부드러운 느낌을 줌

가슴은 위쪽으로 밀려 올라가 살짝 눌린 모양

날씬한 캐릭터도 몸에 어느 정도의 두께는 있으므로, 몸통에 깊이감을 표현함

바인더의 윤곽선은 팔꿈치 관절 위에 올리고, 손목은 약간 안쪽으로 구부린 모습

아래쪽에서 눌려져 눌리지 않은 오른쪽 가슴 부위와 윗가슴 지방이 밀려 나옴

안짱다리라 허리부터 무릎까지 허벅지를 큰 포물선으로 그림

2단계　근육 붙이기

팔다리는 각 관절을 곡선 위주로 연결하고 근육을 붙여 동그란 느낌으로 그린다. 귀와 입을 그리는데, 귀는 1단계의 윤곽선을 기반으로 세미하게 그린다. 입의 경우 인중의 위쪽 아래에 작게 그리면 우아한 느낌을 준다.

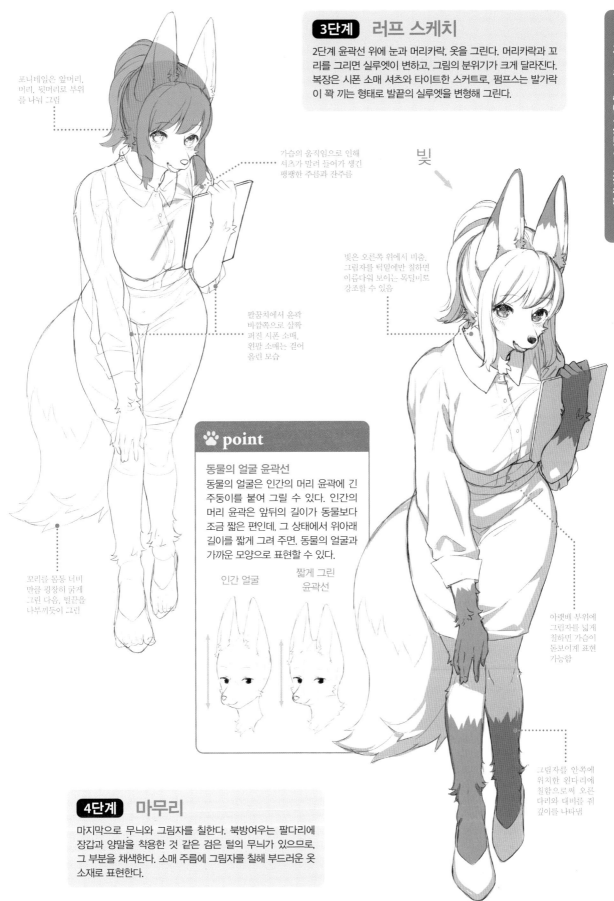

3단계 러프 스케치

2단계 윤곽선 위에 눈과 머리카락, 옷을 그린다. 머리카락과 꼬리를 그리면 실루엣이 변하고, 그림의 분위기가 크게 달라진다. 복장은 시폰 소매 셔츠와 타이트한 스커트로, 펌프스는 발가락이 꽉 끼는 형태로 발끝의 실루엣을 변형해 그린다.

포니테일은 앞머리, 머리, 뒷머리로 부위를 나눠 그림

가슴의 움직임으로 인해 셔츠가 말려 들어가 생긴 팽팽한 주름과 잔주름

빛

빛은 오른쪽 위에서 비춤. 그림자를 턱밑에만 칠하면 아름다워 보이는 목덜미로 강조할 수 있음

팔꿈치에서 윤곽 바깥쪽으로 살짝 퍼진 시폰 소매. 왼팔 소매는 걷어 올린 모습

🐾 point

동물의 얼굴 윤곽선

동물의 얼굴은 인간의 머리 윤곽에 긴 주둥이를 붙여 그릴 수 있다. 인간의 머리 윤곽은 앞뒤의 길이가 동물보다 조금 짧은 편인데, 그 상태에서 위아래 길이를 짧게 그려 주면, 동물의 얼굴과 가까운 모양으로 표현할 수 있다.

인간 얼굴

짧게 그린 윤곽선

꼬리를 몸통 너비 만큼 굉장히 굵게 그린 다음, 털끝을 나부끼듯이 그린

아랫배 부위에 그림자를 넓게 칠하면 가슴이 돋보이게 표현 가능함

그림자를 안쪽에 위치한 왼다리에 칠함으로써 오른 다리와 대비를 줘 깊이를 나타냄

4단계 마무리

마지막으로 무늬와 그림자를 칠한다. 북방여우는 팔다리에 장갑과 양말을 착용한 것 같은 검은 털의 무늬가 있으므로, 그 부분을 채색한다. 소매 주름에 그림자를 칠해 부드러운 옷 소재로 표현한다.

토끼

학생 · 코미컬 · 아담한 체형 · 우수인

pose 🐾 **점프하는 포즈** ──────────────── **illustrator** · 기시베

설치동물 중 토끼류에 속하는 토끼는 동그란 눈동자와 큰 귀가 특징이다. 활기 넘치는 소녀가 점프하는 모습으로 그렸으며, 작은 주둥이와 적은 몸털로 수인의 특징을 확실하게 나타냈다.

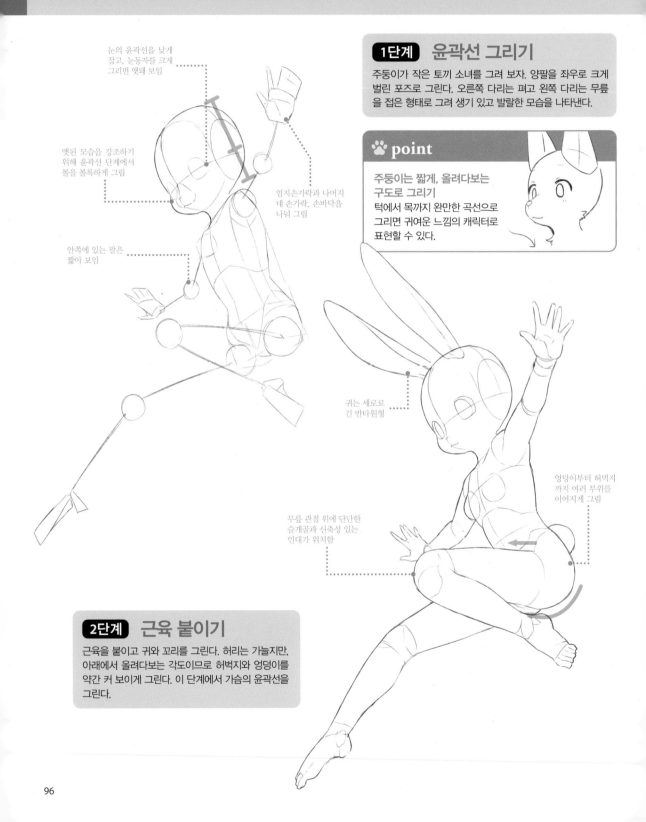

눈의 윤곽선을 낮게 잡고, 눈동자를 크게 그리면 앳돼 보임

앳된 모습을 강조하기 위해 윤곽선 단계에서 볼을 볼록하게 그림

엄지손가락과 나머지 네 손가락, 손바닥을 나눠 그림

안쪽에 있는 팔은 짧아 보임

1단계 윤곽선 그리기

주둥이가 작은 토끼 소녀를 그려 보자. 양팔을 좌우로 크게 벌린 포즈로 그린다. 오른쪽 다리는 펴고 왼쪽 다리는 무릎을 접은 형태로 그려 생기 있고 발랄한 모습을 나타낸다.

🐾 **point**

주둥이는 짧게, 올려다보는 구도로 그리기
턱에서 목까지 완만한 곡선으로 그리면 귀여운 느낌의 캐릭터로 표현할 수 있다.

귀는 세로로 긴 반타원형

엉덩이부터 허벅지까지 여러 부위를 이어지게 그림

무릎 관절 위에 단단한 슬개골과 신축성 있는 인대가 위치함

2단계 근육 붙이기

근육을 붙이고 귀와 꼬리를 그린다. 허리는 가늘지만, 아래에서 올려다보는 각도이므로 허벅지와 엉덩이를 약간 커 보이게 그린다. 이 단계에서 가슴의 윤곽선을 그린다.

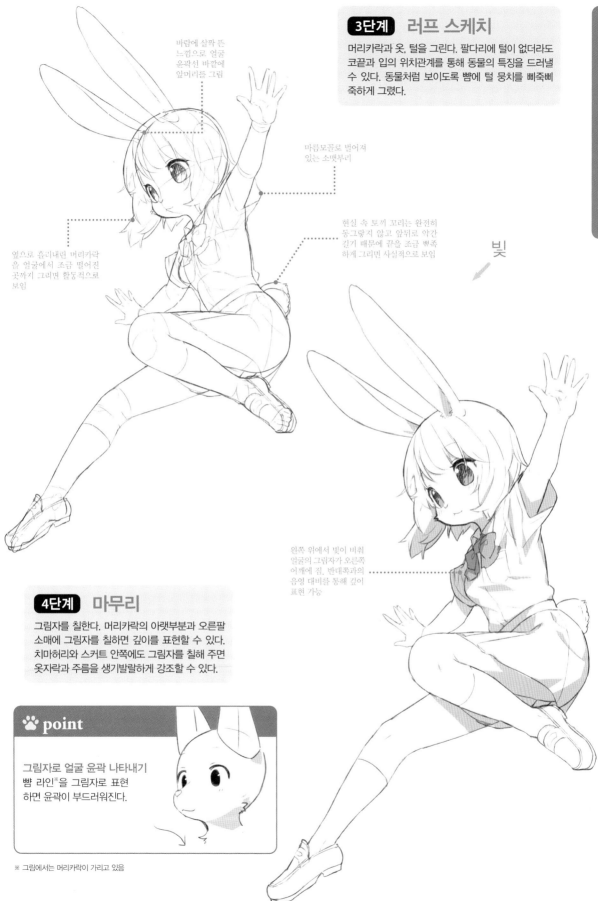

바람에 살짝 뜬 느낌으로 얼굴 윤곽선 바깥에 앞머리를 그림

3단계 러프 스케치

머리카락과 옷, 털을 그린다. 팔다리에 털이 없더라도 코끝과 입의 위치관계를 통해 동물의 특징을 드러낼 수 있다. 동물처럼 보이도록 뺨에 털 뭉치를 삐죽삐죽하게 그렸다.

마름모꼴로 벌어져 있는 소맷부리

옆으로 흘러내린 머리카락을 얼굴에서 조금 떨어진 곳까지 그리면 활동적으로 보임

현실 속 토끼 꼬리는 완전히 동그랗지 않고 앞뒤로 약간 길기 때문에 끝을 조금 뾰족하게 그리면 사실적으로 보임

빛

4단계 마무리

그림자를 칠한다. 머리카락의 아랫부분과 오른팔 소매에 그림자를 칠하면 깊이를 표현할 수 있다. 치마허리와 스커트 안쪽에도 그림자를 칠해 주면 옷자락과 주름을 생기발랄하게 강조할 수 있다.

왼쪽 위에서 빛이 비쳐 얼굴의 그림자가 오른쪽 어깨에 짐, 반대쪽과의 음영 대비를 통해 깊이 표현 가능

🐾 **point**

그림자로 얼굴 윤곽 나타내기
뺨 라인※을 그림자로 표현하면 윤곽이 부드러워진다.

※ 그림에서는 머리카락이 가리고 있음

쥐

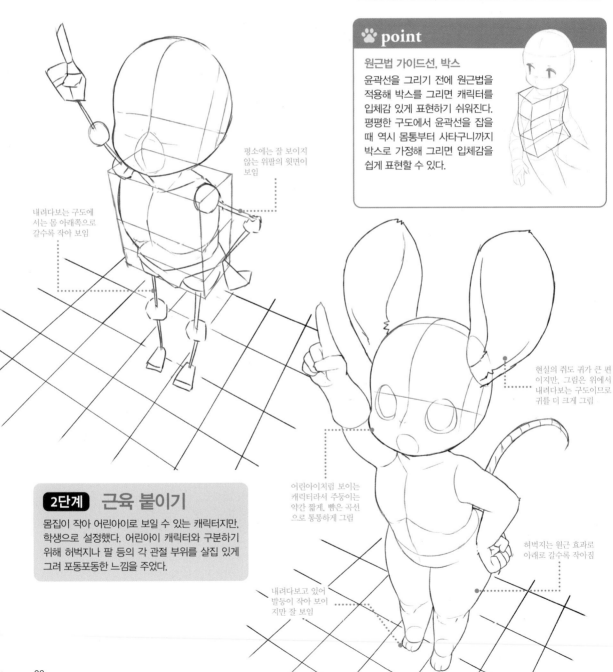

학생 코미컬 표준 체형 우수인

pose 🐾 올려다보는 포즈 ──────────────────── illustrator · 기시베

몸집이 작은 쥐 수인을 그렸다. 이번에는 시점이 위쪽에 있어, 위에서 내려다보는 식으로 그려 주면 동적이고 힘 있는 구도로 연출할 수 있다.

아이레벨 아이레벨(eye-level)이란 물체를 포착하는 시점(카메라)의 높이 (레벨)를 말한다. 캐릭터가 아이레벨(눈높이)보다 위에 있으면 밑면이 보이고, 아래에 있으면 윗면이 보인다. 이 그림은 아이 레벨(눈높이)이 캐릭터보다 높이 있어 캐릭터의 윗면이 보인다.

1단계 윤곽선 그리기

몸집이 작은 캐릭터를 위에서 내려다보는 구도로 그릴 때는 먼저 아이레벨과 원근을 고려해 박스 형태 등으로 윤곽선을 그린다.

🐾 point

원근법 가이드선, 박스
윤곽선을 그리기 전에 원근법을 적용해 박스를 그리면 캐릭터를 입체감 있게 표현하기 쉬워진다. 평평한 구도에서 윤곽선을 잡을 때 역시 몸통부터 사타구니까지 박스로 가정해 그리면 입체감을 쉽게 표현할 수 있다.

평소에는 잘 보이지 않는 위팔의 윗면이 보임

내려다보는 구도에 서는 몸 아래쪽으로 갈수록 작아 보임

현실의 쥐도 귀가 큰 편 이지만, 그림은 위에서 내려다보는 구도이므로 귀를 더 크게 그림

어린아이처럼 보이는 캐릭터라서 주둥이는 약간 짧게, 빰은 곡선 으로 통통하게 그림

허벅지는 원근 효과로 아래로 갈수록 작아짐

2단계 근육 붙이기

몸집이 작아 어린아이로 보일 수 있는 캐릭터지만, 학생으로 설정했다. 어린아이 캐릭터와 구분하기 위해 허벅지나 팔 등의 각 관절 부위를 살집 있게 그려 포동포동한 느낌을 주었다.

내려다보고 있어 발등이 작아 보이 지만 잘 보임

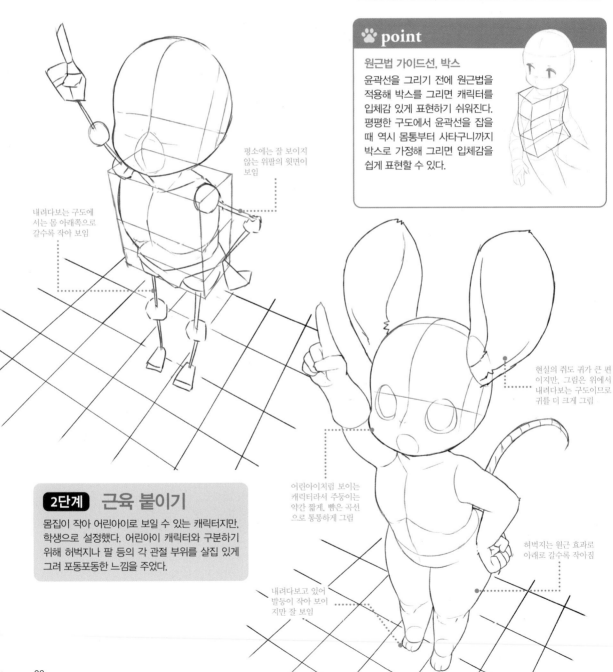

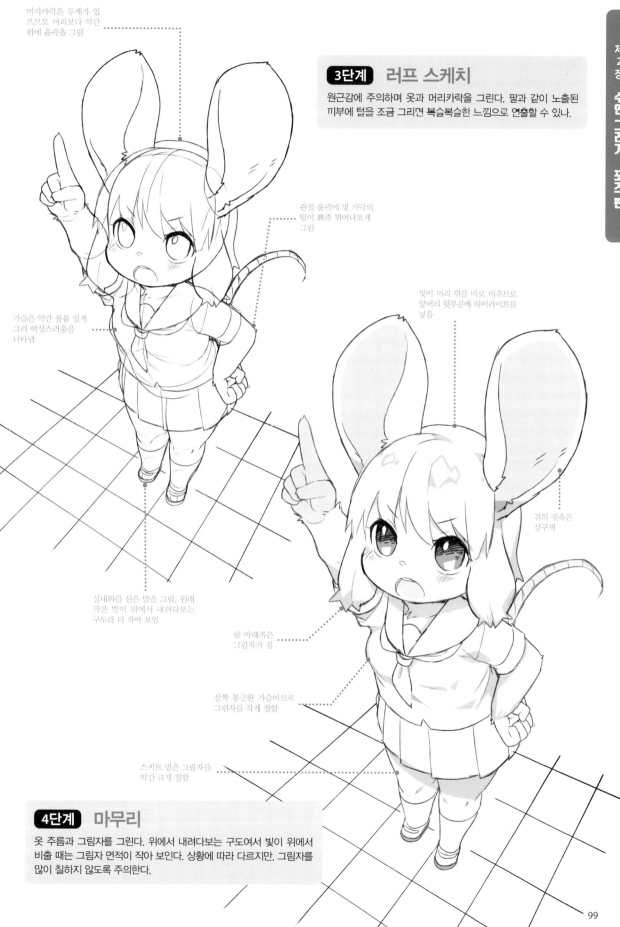

머리카락은 두께가 있
으므로 머리보다 약간
위에 윤곽을 그림

3단계 러프 스케치

원근감에 주의하며 옷과 머리카락을 그린다. 팔과 같이 노출된
피부에 털을 조금 그리면 복슬복슬한 느낌으로 연출할 수 있다.

관절 윤곽에 빛 가닥의
털이 뾰족 뛰어나오게
그림

가슴은 약간 볼륨 있게
그려 여성스러움을
나타냄

빛이 머리 위를 바로 비추므로
앞머리 윗부분에 하이라이트를
넣음

쥐의 귓속은
살구색

실내화를 신은 발을 그림. 원래
작은 발이 위에서 내려다보는
구도라 더 작아 보임

발 아래쪽은
그림자가 짐

살짝 봉긋한 가슴이므로
그림자를 작게 칠함

스커트 밑은 그림자를
약간 크게 칠함

4단계 마무리

옷 주름과 그림자를 그린다. 위에서 내려다보는 구도여서 빛이 위에서
비출 때는 그림자 면적이 작아 보인다. 상황에 따라 다르지만, 그림자를
많이 칠하지 않도록 주의한다.

산양

코미컬	글래머 체형	우수인

pose 🐾 **내려다보는 포즈** **illustrator** · 기시베

산양은 야생에서는 산악 지대 및 건조 지대에 서식하며, 젖을 얻기 위한 용도로 사육되기도 한다. 힘센 초식동물을 털털한 성격에 육감적인 몸매를 지닌 언니 스타일의 여성으로 디자인했다.

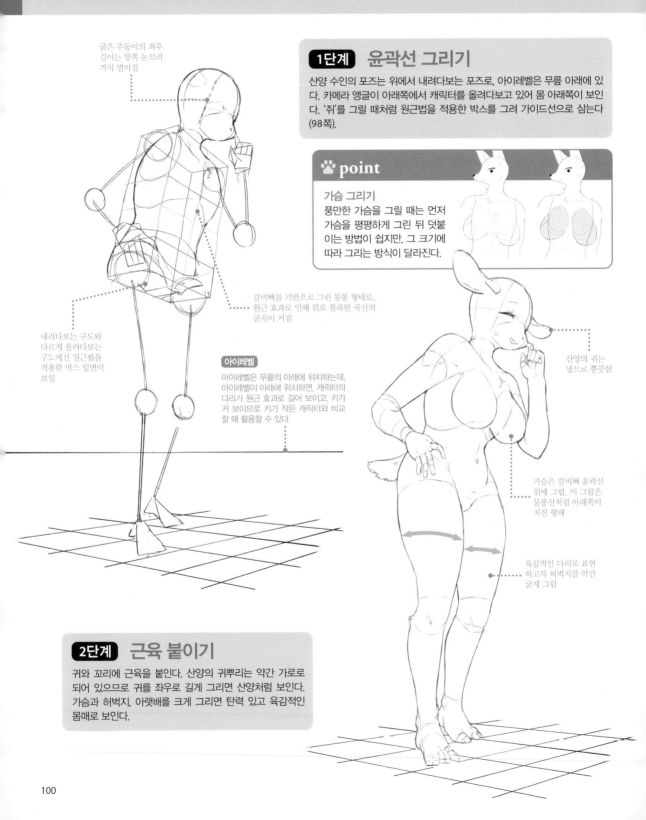

굵은 주둥이의 좌우 길이는 양쪽 눈꼬리까지 벌어짐

1단계 윤곽선 그리기

산양 수인의 포즈는 위에서 내려다보는 포즈로, 아이레벨은 무릎 아래에 있다. 카메라 앵글이 아래쪽에서 캐릭터를 올려다보고 있어 몸 아래쪽이 보인다. '쥐'를 그릴 때처럼 원근법을 적용한 박스를 그려 가이드선으로 삼는다 (98쪽).

🐾 point

가슴 그리기
풍만한 가슴을 그릴 때는 먼저 가슴을 평평하게 그린 뒤 덧붙이는 방법이 쉽지만, 그 크기에 따라 그리는 방식이 달라진다.

내려다보는 구도와 다르게 올려다보는 구도에선 원근법을 적용한 박스 밑면이 보임

갈비뼈를 기반으로 그린 몸통 형태로, 원근 효과로 인해 위로 볼록한 곡선의 굴곡이 커짐

아이레벨
아이레벨은 무릎의 아래에 위치하는데, 아이레벨이 아래에 위치하면, 캐릭터의 다리가 원근 효과로 길어 보이고, 키가 커 보이므로 키가 작은 캐릭터와 비교할 때 활용할 수 있다.

산양의 귀는 옆으로 쫑긋함

가슴은 갈비뼈 윤곽선 위에 그림, 이 그림은 물풍선처럼 아래쪽이 쳐진 형태

육감적인 다리로 표현하고자 허벅지를 약간 굵게 그림

2단계 근육 붙이기

귀와 꼬리에 근육을 붙인다. 산양의 귀뿌리는 약간 가로로 되어 있으므로 귀를 좌우로 길게 그리면 산양처럼 보인다. 가슴과 허벅지, 아랫배를 크게 그리면 탄력 있고 육감적인 몸매로 보인다.

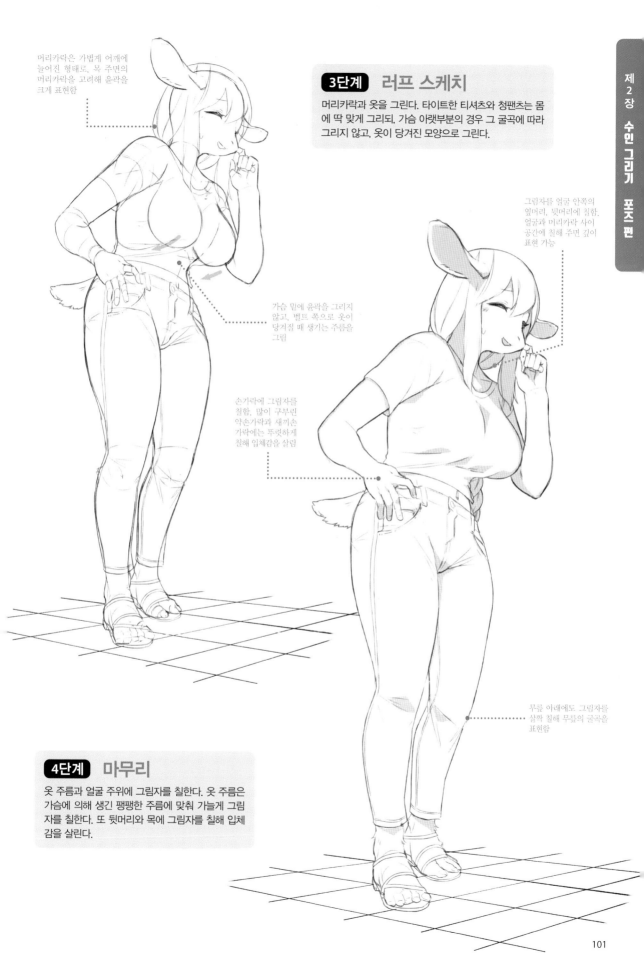

머리카락은 가볍게 어깨에 늘어진 형태로, 목 주변의 머리카락을 고려해 윤곽을 크게 표현함

3단계 러프 스케치

머리카락과 옷을 그린다. 타이트한 티셔츠와 청팬츠는 몸에 딱 맞게 그리되, 가슴 아랫부분의 경우 그 굴곡에 따라 그리지 않고, 옷이 당겨진 모양으로 그린다.

그림자를 얼굴 안쪽의 옆머리, 뒷머리에 칠함. 얼굴과 머리카락 사이 공간에 칠해 주면 깊이 표현 가능

가슴 밑에 윤곽을 그리지 않고, 벨트 쪽으로 옷이 당겨질 때 생기는 주름을 그림

손가락에 그림자를 칠함. 많이 구부린 약손가락과 새끼손 가락에는 뚜렷하게 칠해 입체감을 살림

4단계 마무리

옷 주름과 얼굴 주위에 그림자를 칠한다. 옷 주름은 가슴에 의해 생긴 팽팽한 주름에 맞춰 가늘게 그림 자를 칠한다. 또 뒷머리와 목에 그림자를 칠해 입체 감을 살린다.

무릎 아래에도 그림자를 살짝 칠해 무릎의 굴곡을 표현함

골든리트리버

pose 🐾 양치질하는 포즈 — illustrator · 모리키타 사사나

잠이 덜 깬 눈으로 양치질하는 골든리트리버다. 오똑한 입매와 복슬복슬한 털로 사랑스러운 수인을 표현하자.

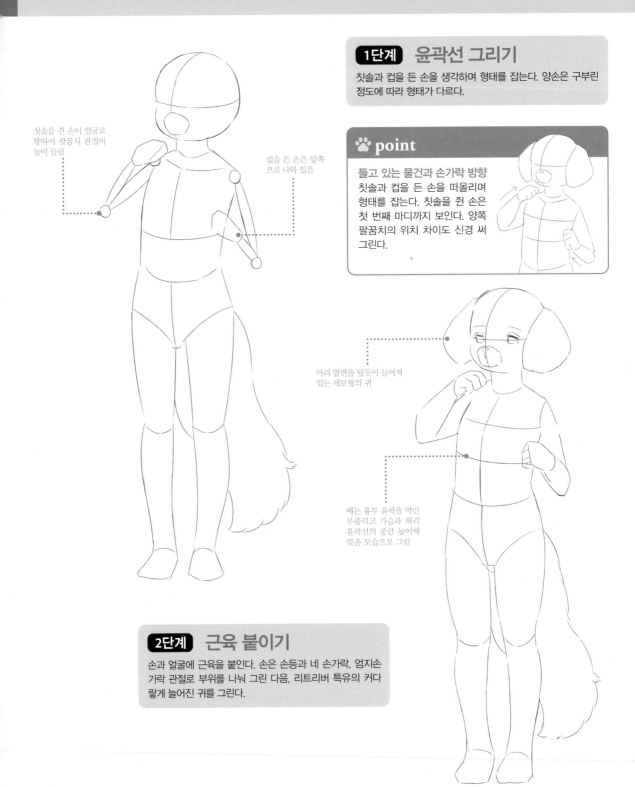

1단계　윤곽선 그리기

칫솔과 컵을 든 손을 생각하며 형태를 잡는다. 양손은 구부린 정도에 따라 형태가 다르다.

🐾 point

들고 있는 물건과 손가락 방향
칫솔과 컵을 든 손을 떠올리며 형태를 잡는다. 칫솔을 쥔 손은 첫 번째 마디까지 보인다. 양쪽 팔꿈치의 위치 차이도 신경 써 그린다.

칫솔을 쥔 손이 얼굴로 향하여 팔꿈치 관절이 높이 들림

컵을 든 손은 앞쪽으로 나와 있음

머리 옆면을 덮듯이 늘어져 있는 세모형의 귀

배는 흉부 윤곽을 약간 부풀리고 가슴과 허리 윤곽선의 중간 높이에 맞춘 모습으로 그림

2단계　근육 붙이기

손과 얼굴에 근육을 붙인다. 손은 손등과 네 손가락, 엄지손가락 관절로 부위를 나눠 그린 다음, 리트리버 특유의 커다랗게 늘어진 귀를 그린다.

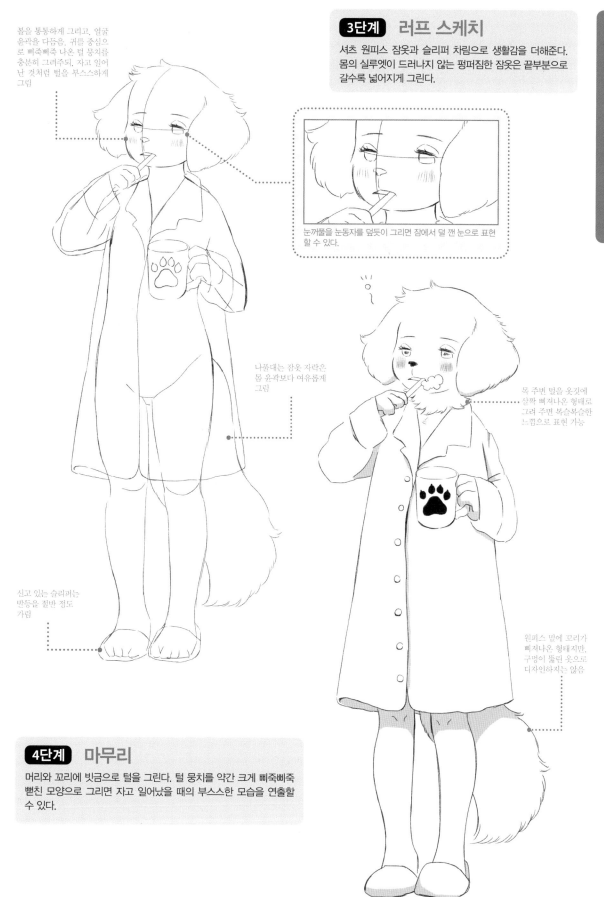

볼을 통통하게 그리고, 얼굴 윤곽을 다듬음. 귀를 중심으로 삐죽삐죽 나온 털 뭉치를 충분히 그려주되, 자고 일어난 것처럼 털을 부스스하게 그림

3단계 러프 스케치

셔츠 원피스 잠옷과 슬리퍼 차림으로 생활감을 더해준다. 몸의 실루엣이 드러나지 않는 펑퍼짐한 잠옷은 끝부분으로 갈수록 넓어지게 그린다.

눈꺼풀을 눈동자를 덮듯이 그리면 잠에서 덜 깬 눈으로 표현할 수 있다.

나풀대는 잠옷 자락은 몸 윤곽보다 여유롭게 그림

목 주변 털을 옷깃에 살짝 삐져나온 형태로 그려 주면 복슬복슬한 느낌으로 표현 가능

신고 있는 슬리퍼는 발등을 절반 정도 가림

원피스 밑에 꼬리가 삐져나온 형태지만, 구멍이 뚫린 옷으로 디자인하지는 않음

4단계 마무리

머리와 꼬리에 빗금으로 털을 그린다. 털 뭉치를 약간 크게 삐죽삐죽 뻗친 모양으로 그리면 자고 일어났을 때의 부스스한 모습을 연출할 수 있다.

샴고양이

pose 🐾 손톱 손질하는 포즈 —— illustrator · 모리키타 사사나

날씬한 팔다리와 큰 귀, 포인트 컬러가 특징인 샴고양이다. 우아하게 매니큐어를 바르는 포즈로 표현했다.

1단계　윤곽선 그리기

엎드려서 매니큐어를 바르는 포즈이므로, 그리드 선을 따라 허벅지에서 하복부까지 지면에 닿게 그린다. 허리부터 상체는 팔꿈치로 지탱하고, 무릎을 기점으로 종아리부터 발을 들어 올린다.

매니큐어를 바르는 세심한
손끝과 움직임이 큰 발을
대비해 자연스럽게 귀여운
느낌으로 표현 가능

가슴 라인은
부드러운 S자형

뒤로 젖힌 상체의
등줄기는 곡선으로
그림

좌우로 구부린 무릎과 발은
각도가 달라 높낮이 차이가
나서 자연스러운 느낌이 듦

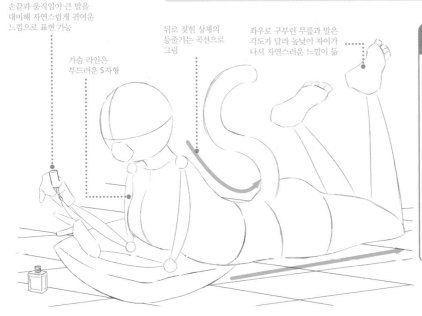

🐾 point

몸통의 각 부위를 면으로 생각하기
등부터 엉덩이가 바닥과 나란히 되는
면, 바닥에 돌아 들어간 옆면 등으로
몸통 각각의 부위를 면으로 생각하면
깊이를 파악하기 수월해진다.

2단계　근육 붙이기

귀와 팔다리, 몸통 라인을 그린다. 이때 팔을 안쪽에 붙여 그리면 부드러운 느낌을 준다. 한편
손은 매니큐어 솔을 쥔 형태로 그려 위치관계를 다듬는다.

귀는 머리 형태를
따라 크게 그림

엉덩이부터 허벅지까지
볼륨 있게 그림

살이 바닥에 눌리고 옆으로
볼록하게 퍼져 지면에 닿은
몸통 선이 곧기 않음

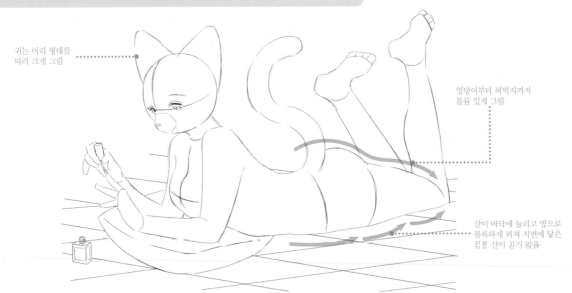

3단계 러프 스케치

편안한 실내복 차림으로, 상의는 몸매 선이 드러나기 쉬운 튜브톱, 하의는 반바지 차림이다. 꼬리에 눌려 튜브톱에 주름이 생긴다.

얼굴 윤곽선과 가로선 아래에 털 뭉치를 그려 주면 얼굴 형태가 마름 모꼴에 가깝게 변해서 동물 같은 실루엣이 됨

샴고양이의 늘씬한 팔다리를 염두에 두고 그림

뚜껑을 잡은 오른손과 매니큐어를 칠하기 위해 벌린 왼손. 손끝의 미 세한 움직임을 표현해 사실적인 느낌을 더함

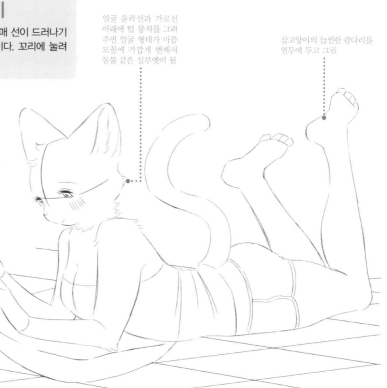

4단계 마무리

샴고양이는 포인트 컬러가 특징이다. 그중에 초콜릿 포인트의 털색은 연한 갈색빛이 돌며, 얼굴 주변과 귀, 손발에 덮여 있다.

날씬한 캐릭터는 관절과 뼈를 직선적 으로 그린 뒤 근육과 지방을 곡선으로 그려 볼륨 있는 실루엣으로 표현

개체에 따라 다르나, 대개 이마 부터 눈가, 주둥이까지 얼굴에 포인트 컬러 빛깔의 털이 덮여 있음. 디지털로 채색하는 경우 [스프레이] 도구 등으로 연한색 칠하거나, [흐리기] 도구로 색을 흐려 부드러운 질감으로 구현할 수 있음

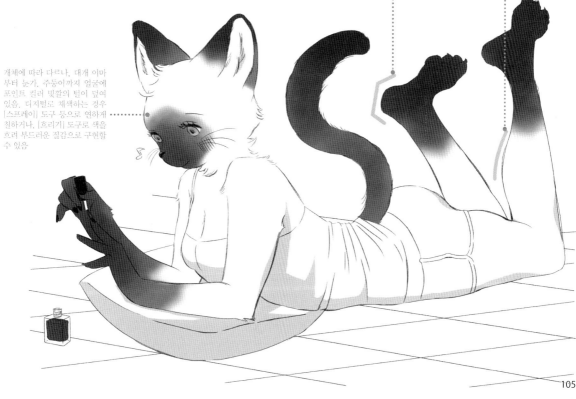

메인쿤

pose 🐾 머리에 리본을 다는 포즈 ——————————— **illustrator** · 모리키타 사사나

메인쿤의 특징은 큰 체구와 복슬복슬하게 긴 털이다. 포즈에 자연스러운 움직임을 줘서 기품 있는 모습과 복슬복슬한 털을 강조하는 방법을 소개한다.

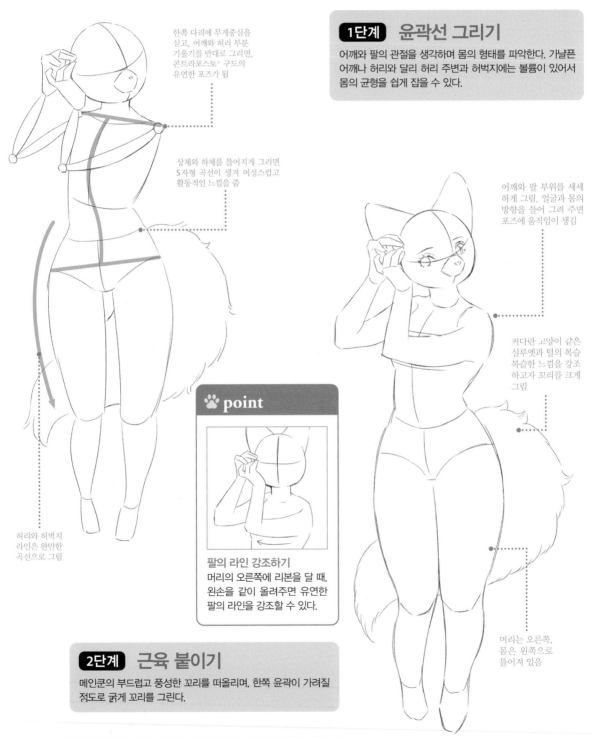

한쪽 다리에 무게중심을 싣고, 어깨와 허리 부분 기울기를 반대로 그리면, 콘트라포스토* 구도의 유연한 포즈가 됨

상체와 하체를 틀어지게 그리면 S자형 곡선이 생겨 여성스럽고 활동적인 느낌을 줌

허리와 허벅지 라인은 완만한 곡선으로 그림

1단계　윤곽선 그리기

어깨와 팔의 관절을 생각하며 몸의 형태를 파악한다. 가냘픈 어깨나 허리와 달리 허리 주변과 허벅지에는 볼륨이 있어서 몸의 균형을 쉽게 잡을 수 있다.

어깨와 팔 부위를 세세하게 그림. 얼굴과 몸의 방향을 틀어 그려 주면 포즈에 움직임이 생김

커다란 고양이 같은 실루엣과 털의 복슬복슬한 느낌을 강조하고자 꼬리를 크게 그림

머리는 오른쪽, 몸은 왼쪽으로 틀어져 있음

🐾 point

팔의 라인 강조하기
머리의 오른쪽에 리본을 달 때, 왼손을 같이 올려주면 유연한 팔의 라인을 강조할 수 있다.

2단계　근육 붙이기

메인쿤의 부드럽고 풍성한 꼬리를 떠올리며, 한쪽 윤곽이 가려질 정도로 굵게 꼬리를 그린다.

※ Contrapposto, 무게중심을 한쪽 다리에 두고, 다른 쪽 다리는 편안하게 두어 신체의 율동감과 곡선미를 살리는 포즈

메인쿤은 팔다리의 털이 아주 긴 고양이로, 뺨의 털 때문에 얼굴이 마름모꼴로 보임. 얼굴과 목 윤곽에 복슬복슬한 털 뭉치를 그리되, 목의 털은 윤곽선 바깥에 곡선으로 그림

3단계 러프 스케치

퍼프 슬리브 원피스의 상단은 허리 부분에 가로선을 그려 딱 맞게 디자인하고, 스커트는 허리 절개선을 기준으로 여유 있는 플레어 형태로 그린다.

가슴부터 허리까지 부드러운 서으로 그림

귀털은 복슬복슬하게 그리고, 귀의 가장자리 털은 길쭉한 곡선으로 약간 삐져나오게 그림

시선은 손으로 향한다.

마지막으로 세 가닥 정도의 수염을 그림

4단계 마무리

옷 형태를 다듬은 뒤, 온몸에 털의 질감과 그림자를 표현한다. 3단계에서 그린 선을 기반으로 짧은 곡선을 여러 번 겹쳐 귀와 뺨, 목, 꼬리에 있는 부드럽고 복슬복슬한 털을 표현한다.

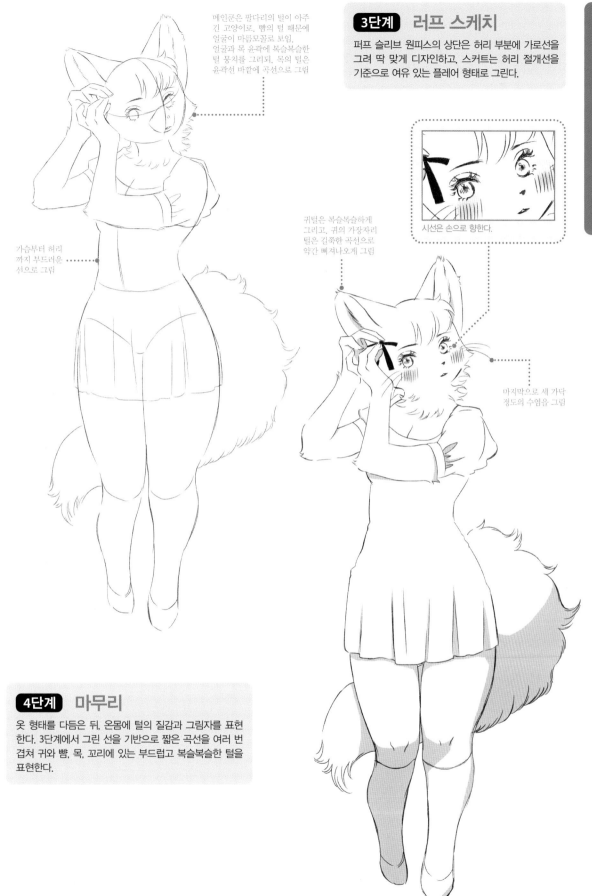

사막여우

pose 🐾 드레스를 고르는 포즈 —————————————— **illustrator** · 모리키타 사사나

갯과 여우속에 속하는 사막여우는 큰 귀와 뾰족한 주둥이가 특징이다. 매력 포인트인 얼굴, 귀와 더불어 옷을 고르는 포즈를 소개한다.

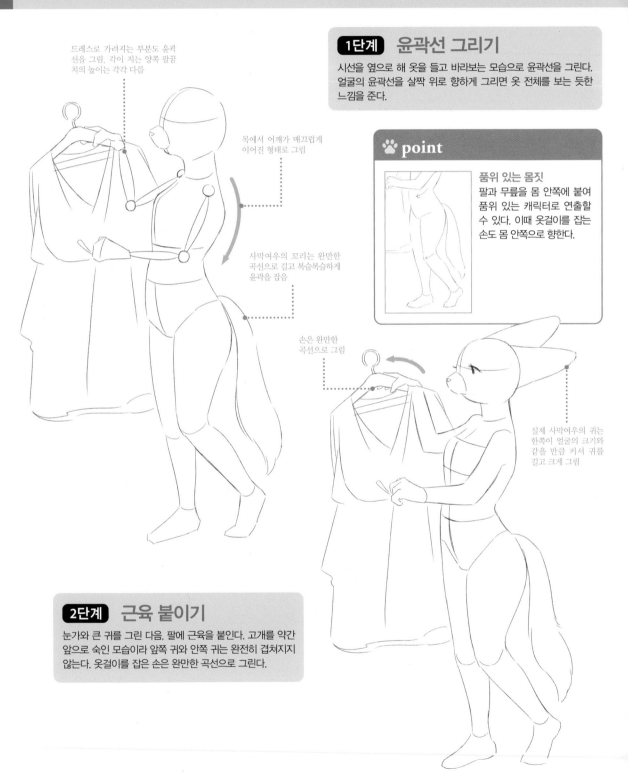

드레스로 가려지는 부분도 윤곽선을 그림. 각이 지는 양쪽 팔꿈치의 높이는 각각 다름

목에서 어깨가 매끄럽게 이어진 형태로 그림

사막여우의 꼬리는 완만한 곡선으로 길고 복슬복슬하게 윤곽을 잡음

손은 완만한 곡선으로 그림

1단계 윤곽선 그리기

시선을 옆으로 해 옷을 들고 바라보는 모습으로 윤곽선을 그린다. 얼굴의 윤곽선을 살짝 위로 향하게 그리면 옷 전체를 보는 듯한 느낌을 준다.

🐾 point

품위 있는 몸짓
팔과 무릎을 몸 안쪽에 붙여 품위 있는 캐릭터로 연출할 수 있다. 이때 옷걸이를 잡는 손도 몸 안쪽으로 향한다.

실제 사막여우의 귀는 한쪽이 얼굴의 크기와 같을 만큼 커서 귀를 길고 크게 그림

2단계 근육 붙이기

눈가와 큰 귀를 그린 다음. 팔에 근육을 붙인다. 고개를 약간 앞으로 숙인 모습이라 앞쪽 귀와 안쪽 귀는 완전히 겹쳐지지 않는다. 옷걸이를 잡은 손은 완만한 곡선으로 그린다.

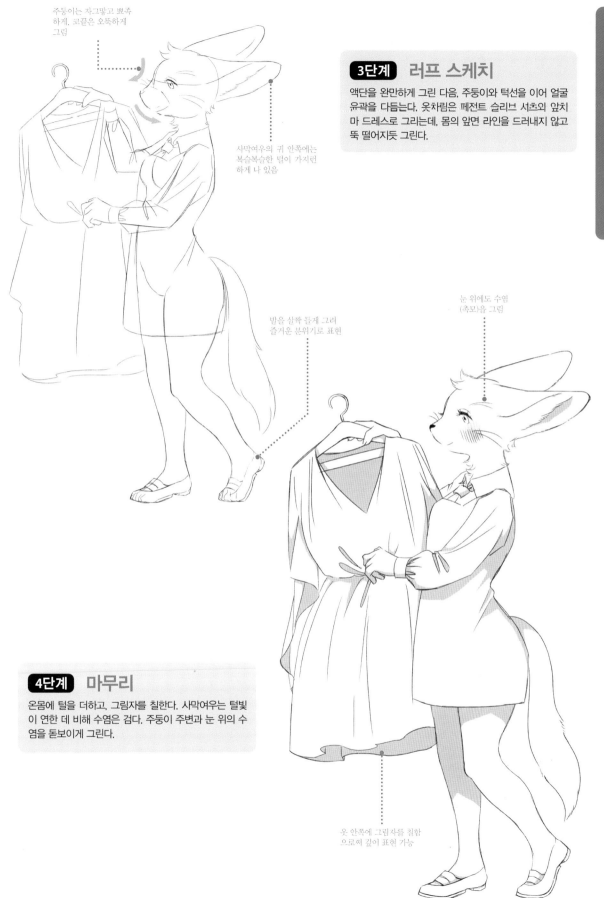

주둥이는 자그맣고 뾰족
하게, 코끝은 오똑하게
그림

사막여우의 귀 안쪽에는
복슬복슬한 털이 가지런
하게 나 있음

3단계 러프 스케치

액단을 완만하게 그린 다음, 주둥이와 턱선을 이어 얼굴
유곽을 다듬는다. 옷차림은 페전트 슬리브 셔츠의 앞치
마 드레스로 그리는데, 몸의 앞면 라인을 드러내지 않고
뚝 떨어지듯 그린다.

발을 살짝 들게 그려
즐거운 분위기로 표현

눈 위에도 수염
(촉모)을 그림

4단계 마무리

온몸에 털을 더하고, 그림자를 칠한다. 사막여우는 털빛
이 연한 데 비해 수염은 검다. 주둥이 주변과 눈 위의 수
염을 돋보이게 그린다.

옷 안쪽에 그림자를 칠함
으로써 깊이 표현 가능

여성의 가슴 모양

무게중심 파악하기

여성의 가슴은 그 전체에 탄력과 무게가 있는
것이 아니라 아래쪽에 무게중심이 실려 있다.
벽면에 붙은 물풍선 모양을 떠올리면 그리기
쉬워지는데, 단순히 툭 튀어나온 모양이 아닌
겨드랑이보다 살짝 위쪽에 위치해 물풍선처럼
부드럽게 처진 모양이다.

캐릭터를 볼륨 있는 체형으로 표현하기 위해
풍만한 가슴을 그릴 때는 가슴 위치를 파악
하고, 몸통에 평평한 윤곽을 그린 뒤, 그 위에
가슴 윤곽을 그리면 자연스럽게 그릴 수 있다.
살짝 통통하거나 굴곡이 적은 캐릭터를 그릴
때는 윤곽선 그리기 단계에서 대략적인 가슴
크기를 정한 뒤에 그리면 자연스러운 실루엣
으로 그릴 수 있다.

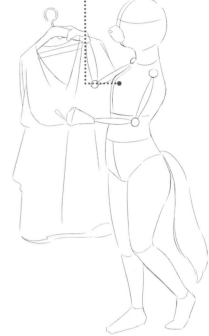

윤곽선을 그릴 때
크기를 미리 정함

가슴의 아랫부분을
벽을 따라 올라가듯
그리면 탄력이 있어
보임

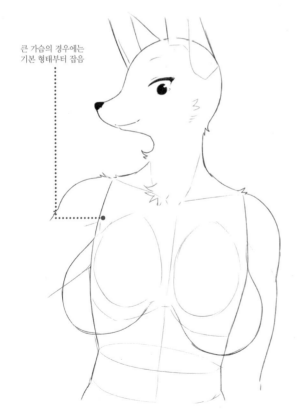

큰 가슴의 경우에는
기본 형태부터 잡음

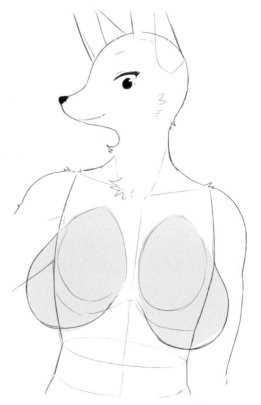

제 3 장

데포르메 수인 그리기 기초 편

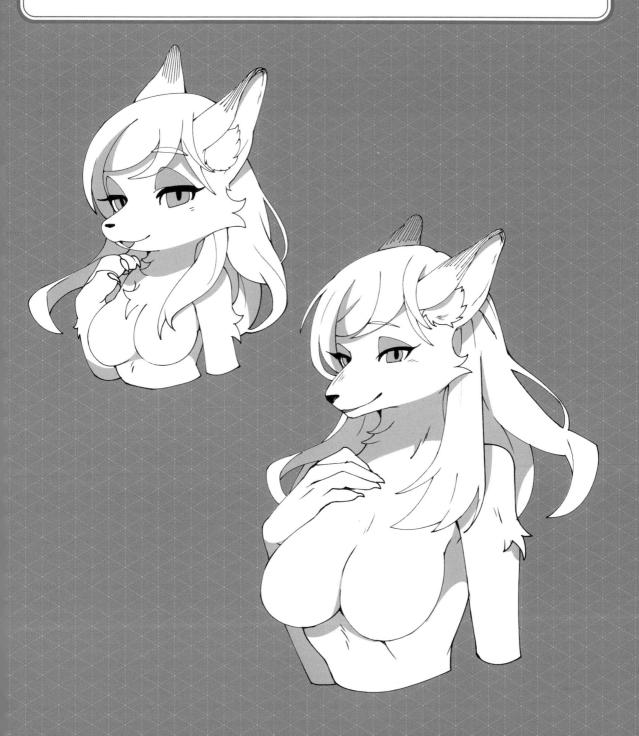

데포르메 수인 그리기

데포르메란 원형을 기반으로 대상을 변형하거나 과장하여 표현하는 것을 의미한다. 애니메이션이나 만화, 일러스트의 세계에서는 '귀여움, 유아적, 상징적(기호적)'이라는 방향성으로 변형되었거나, 그런 형태를 지닌 캐릭터를 가리킨다.

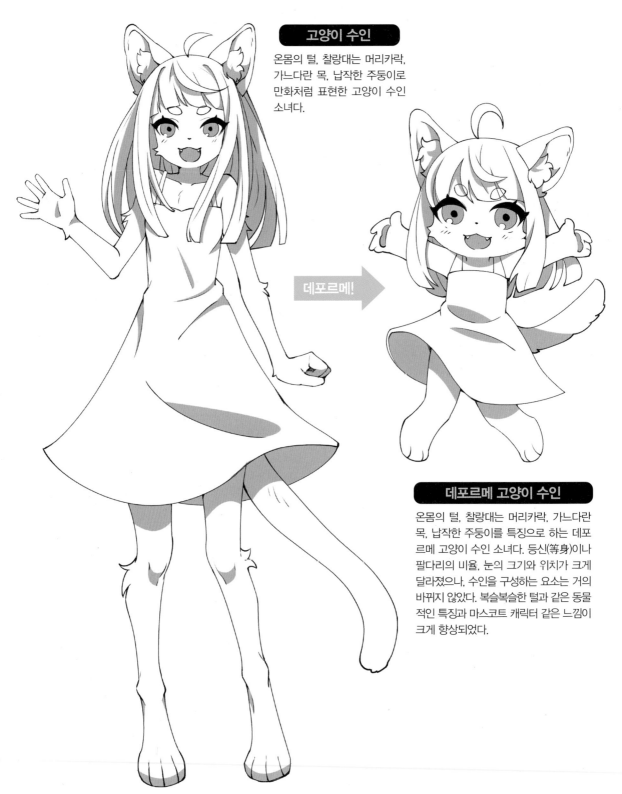

고양이 수인

온몸의 털, 찰랑대는 머리카락, 가느다란 목, 납작한 주둥이로 만화처럼 표현한 고양이 수인 소녀다.

데포르메!

데포르메 고양이 수인

온몸의 털, 찰랑대는 머리카락, 가느다란 목, 납작한 주둥이를 특징으로 하는 데포르메 고양이 수인 소녀다. 등신(等身)이나 팔다리의 비율, 눈의 크기와 위치가 크게 달라졌으나, 수인을 구성하는 요소는 거의 바뀌지 않았다. 복슬복슬한 털과 같은 동물적인 특징과 마스코트 캐릭터 같은 느낌이 크게 향상되었다.

데포르메 포인트

데포르메 수인의 구성 요소

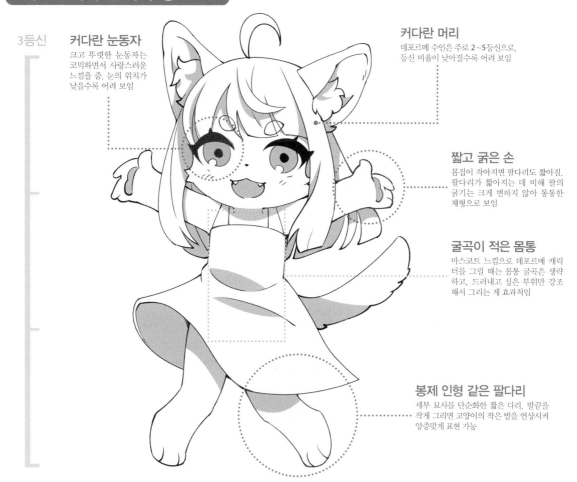

3등신

커다란 눈동자
크고 푸렷한 눈동자는 코믹하면서 사랑스러운 느낌을 줌. 눈의 위치가 낮을수록 어려 보임

커다란 머리
데포르메 수인은 주로 2~5등신으로, 등신 비율이 낮아질수록 어려 보임

짧고 굵은 손
몸집이 작아지면 팔다리도 짧아짐. 팔다리가 짧아지는 데 비해 팔의 굵기는 크게 변하지 않아 통통한 체형으로 보임

굴곡이 적은 몸통
마스코트 느낌으로 데포르메 캐릭터를 그릴 때는 몸통 굴곡은 생략하고, 드러내고 싶은 부위만 강조해서 그리는 게 효과적임

봉제 인형 같은 팔다리
세부 묘사를 단순화한 짧은 다리. 발끝을 작게 그리면 고양이의 작은 발을 연상시켜 앙증맞게 표현 가능

봉제 인형과 데포르메 수인

데포르메 캐릭터를 그릴 때 봉제 인형의 특징을 더해주면 데포르메의 방향성을 설정하는 데 도움이 된다. 짧은 팔다리에 동그란 눈동자, 큰 머리는 본능적인 '귀여움'을 자아낸다.

일설에 의하면, 인간에게는 생존율을 높이기 위해 어린아이를 '귀엽다'고 느끼고 돌보고자 하는 본능이 있어 유아적인 외모를 지닌 것에 쉽게 애착을 느낀다고 한다.

'봉제 인형'이라고 하면 아기곰에 모티프를 둔 테디베어가 가장 먼저 떠오른다. 그 외에도 종종 이족 보행하는 곰을 볼 수 있는데, 똑바로 섰을 때의 골격이 인간의 골격과 놀라울 정도로 흡사하다.

또한 3등신 아기곰이 짧은 두 다리로 일어선 실루엣은 인간의 어린아이 모습과 흡사한 데, 어쩌면 테디베어에서 느껴지는 '귀여움'은 사람과 동물이 어우러진 수인의 '귀여움'일지도 모른다. 그렇게 보면 데포르메 수인과 봉제 인형 사이에는 깊은 관계성이 있다고 할 수 있다.

데포르메의 비중

데포르메의 비중은 등신 비율에 따라 변화한다. 등신 비율이 높을수록 어른스러우며, 낮을수록 만화적이고 어린아이 같은 캐릭터가 되어 분위기가 완전히 달라진다.

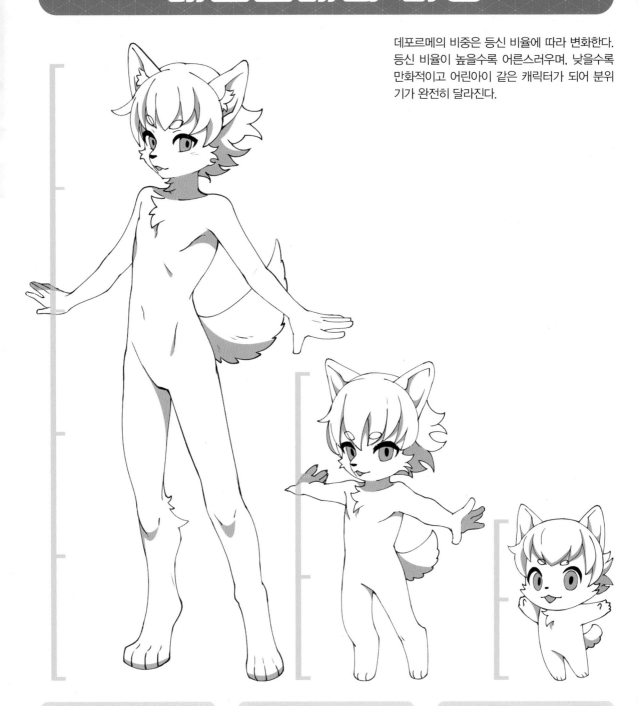

4~5등신

데포르메 캐릭터들 중 등신의 비율이 높은 체형으로, 6~12세 전후의 어린아이에 해당하는 관절과 몸의 굴곡을 표현한다. 현실적인 유형의 수인은 얼굴이 앞뒤로 길지만 데포르메 수인은 얼굴이 둥글고 위아래로 긴 편이디.

3등신

데포르메 체형으로, 0~5세 전후의 어린아이에 해당하는 등신이다. 머리 크기는 4~5등신과 거의 차이가 없지만, 몸 크기는 3분의 1 정도로 줄어든다.

2등신

마스코트 체형으로, 머리와 몸이 일대일의 비율을 보인다. 세부적인 신체 부위를 단순화해 봉제 인형과 유사하게 관절이 명확하게 표현되지 않는다.

정보의 취사선택

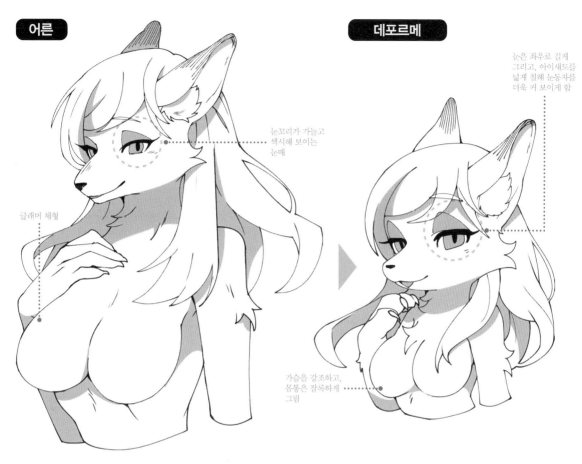

어른

데포르메

눈꼬리가 가늘고
섹시해 보이는
눈매

글래머 체형

눈은 좌우로 길게
그리고, 아이섀도를
넓게 칠해 눈동자를
더욱 커 보이게 함

가슴을 강조하고,
몸통은 잘록하게
그림

어른 수인의 데포르메

글래머 체형의 캐릭터 역시 데포르메할 수 있다. 어른스러운 섹시한 눈매와 글래머 체형을 나타내기 위해 얼굴을 둥글게 하고 비율을
데포르메해 아이섀도와 가슴 크기를 강조했다. 데포르메를 할 때는 대상을 작게 만들고 단순화하는 것뿐만 아니라 캐릭터의 어떤
부위를 강조하고 싶은지 생각하며 디자인해야 한다.

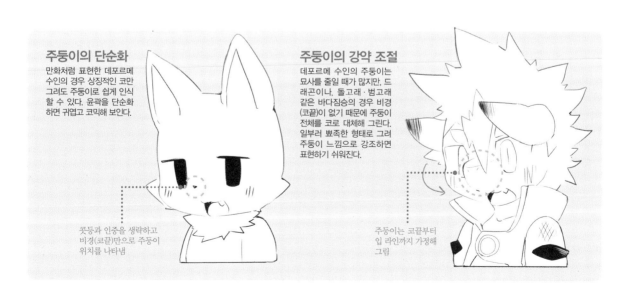

주둥이의 단순화

만화처럼 표현한 데포르메
수인의 경우 상징적인 코만
그려도 주둥이로 쉽게 인식
할 수 있다. 윤곽을 단순화
하면 귀엽고 코믹해 보인다.

콧등과 인중을 생략하고
비경(코끝)만으로 주둥이
위치를 나타냄

주둥이의 강약 조절

데포르메 수인의 주둥이는
묘사를 줄일 때가 많지만, 드
래곤이나, 돌고래·범고래
같은 바다짐승의 경우 비경
(코끝)이 없기 때문에 주둥이
전체를 코로 대체해 그린다.
일부러 뾰족한 형태로 그려
주둥이 느낌으로 강조하면
표현하기 쉬워진다.

주둥이는 코끝부터
입 라인까지 가정해
그림

데포르메 팁

참고 자료 찾기

팁을 주자면, 아동 서적이나 전래동화 등을 읽어 보는 걸 추천하겠다. 다만 읽으면서 그리고 싶은 방향까지 생각하진 않는다.

동물이 나오는 이야기는 전 세계 어디에나 있어서, 데포르메할 때 정형화된 동물상을 다루는 것 역시 좋지만, 실물 조형에만 얽매일 필요는 없다.

그렇다 해도 동물의 특징에 따른 기본적인 지식은 어느 정도 알아두면 유용하다. 동화나 그림책에 등장하는 순박하고 사랑스러운 데포르메 동물 삽화 덕분에 생각지도 못한 새로운 발견을 할지 모른다.

특정 부위 강조

데포르메 수인을 그리는 경우 어떤 부위를 강조해야 상상했던 동물처럼 보일까 생각한다.

동물에게는 귀, 꼬리, 발톱, 발볼록살, 이빨 등 인간과 다른 신체적 특징이 많다. 그 동물의 어느 부위에 매력을 느끼는지 파악하는 게 중요하다. 그 부분을 강조해 보자.

좀 더 강하게 데포르메하고 싶다면 깊게 생각하지 말고, 일단은 무작정 좋아하는 부위를 강조해 그려 보자. 데포르메 캐릭터를 귀엽고 재미있게 그리는 지름길이 될 수 있다.

제4장

데포르메 수인 그리기 포즈 편

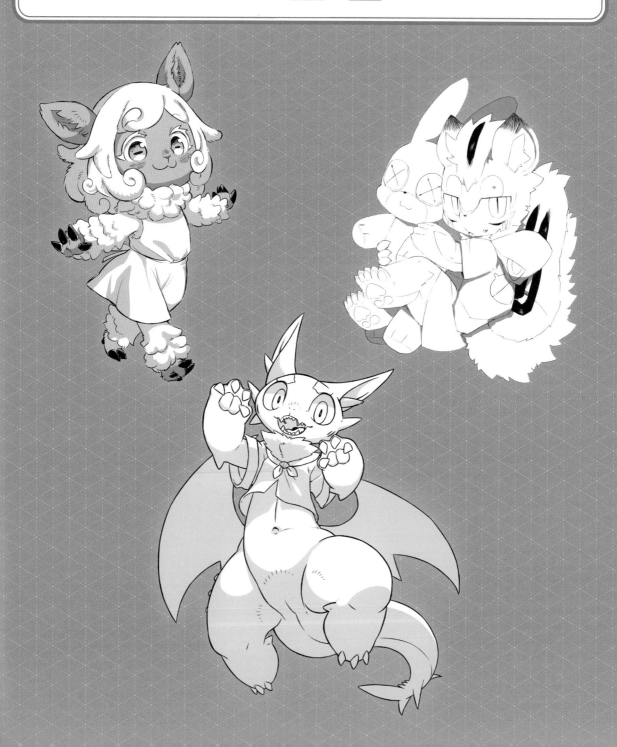

하치와레

pose 🐾 양다리를 벌리고 앉은 포즈 ——————————— illustrator · 마보

귀여운 하치와레* 고양이 소녀. 엉덩이를 지면에 붙이고 가슴을 내민 포즈는 데포르메 캐릭터의 사랑스러운 특징을 더욱 돋보이게 한다.

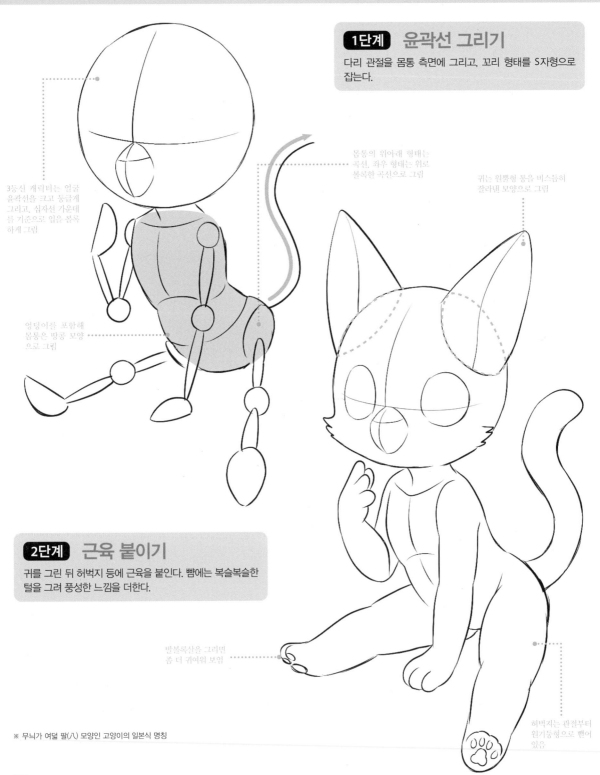

1단계 윤곽선 그리기

다리 관절을 몸통 측면에 그리고, 꼬리 형태를 S자형으로 잡는다.

3등신 캐릭터는 얼굴 윤곽선을 크고 둥글게 그리고, 십자선 가운데 를 기준으로 입을 볼록 하게 그림

몸통의 위아래 형태는 곡선, 좌우 형태는 위로 볼록한 곡선으로 그림

귀는 원뿔형 통을 비스듬히 잘라낸 모양으로 그림

엉덩이를 포함해 몸통은 땅콩 모양 으로 그림

2단계 근육 붙이기

귀를 그린 뒤 허벅지 등에 근육을 붙인다. 뺨에는 복슬복슬한 털을 그려 풍성한 느낌을 더한다.

발볼록살을 그리면 좀 더 귀여워 보임

허벅지는 관절부터 원기둥형으로 뻗어 있음

※ 무늬가 여덟 팔(八) 모양인 고양이의 일본식 명칭

3단계 러프 스케치

옷, 머리카락과 귓속 털, 입 등을 그린다. 입은 윤곽선을 따라 그리고, 코는 윤곽선 가운데에 그린다. 입꼬리를 윤곽선 우측으로 쭉 올려 그리면 주둥이처럼 보인다.

🐾 point

고양이의 특징 표현하기

| 고양이 | 개 |

고양이의 얇은 귀

감정 표현이 가능한 동공

4단계 마무리

팔다리와 꼬리에 털을 더 그려 복슬복슬한 수인으로 완성한다. 털이 풍성한 부위 주변에는 그림자를 칠한다.

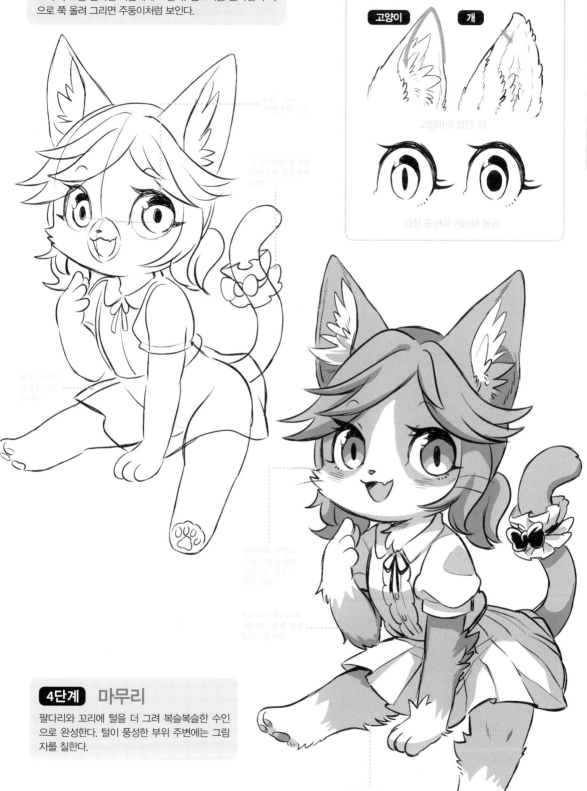

허스키

소년 데포르메 ♂수인

pose 🐾 두 팔을 뻗은 포즈 ───────────────── **illustrator** · 마보

잘생긴 외모에 귀여운 허스키다. 등신과 팔다리 형태, 주둥이 위치 등을 잡아줘 더욱 귀엽게 데포르메한다.

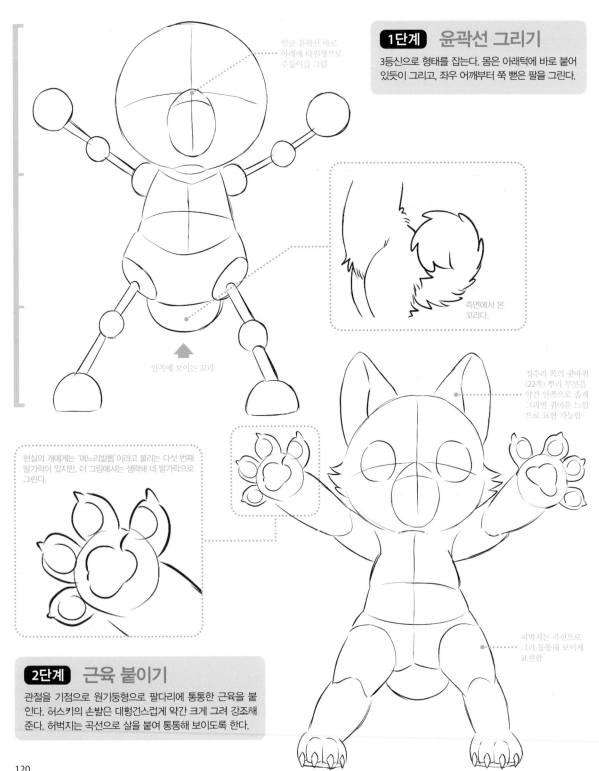

1단계 윤곽선 그리기

3등신으로 형태를 잡는다. 몸은 아래턱에 바로 붙어 있듯이 그리고, 좌우 어깨부터 쭉 뻗은 팔을 그린다.

얼굴 윤곽선 바로 아래에 타원형으로 주둥이를 그림

측면에서 본 꼬리다.

안쪽에 보이는 꼬리

정수리 쪽의 귓바퀴 (22쪽) 뿌리 부분을 약간 안쪽으로 좁게 그리면 귀여운 느낌으로 표현 가능하다

현실의 개에게는 '며느리발톱'이라고 불리는 다섯 번째 발가락이 있지만, 이 그림에서는 생략해 네 발가락으로 그린다.

허벅지는 곡선으로 그려 통통해 보이게 표현함

2단계 근육 붙이기

관절을 기점으로 원기둥형으로 팔다리에 통통한 근육을 붙인다. 허스키의 손발은 대헝건스럽게 약간 크게 그려 강조해준다. 허벅지는 곡선으로 살을 붙여 통통해 보이도록 한다.

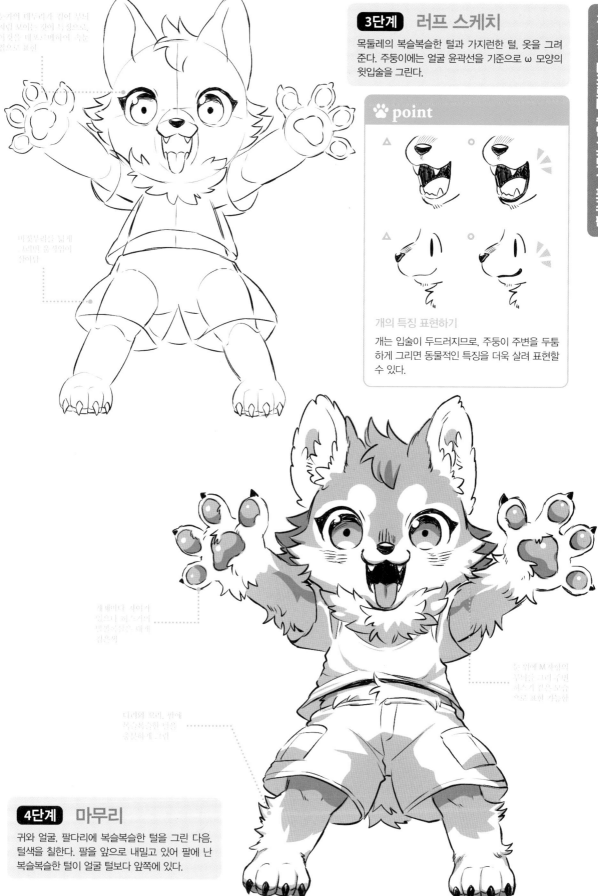

3단계 러프 스케치

목둘레의 복슬복슬한 털과 가지런한 털, 옷을 그려
준다. 주둥이에는 얼굴 윤곽선을 기준으로 ω 모양의
윗입술을 그린다.

🐾 **point**

△ ○

△ ○

개의 특징 표현하기

개는 입술이 두드러지므로, 주둥이 주변을 두툼
하게 그리면 동물적인 특징을 더욱 살려 표현할
수 있다.

4단계 마무리

귀와 얼굴, 팔다리에 복슬복슬한 털을 그린 다음,
털색을 칠한다. 팔을 앞으로 내밀고 있어 팔에 난
복슬복슬한 털이 얼굴 털보다 앞쪽에 있다.

양

pose ✿ 걷는 포즈 ──────────── **illustrator · 마보**

우쭐거리듯 뽐내며 걷는 양 수인 소녀로, 데포르메한 동그란 얼굴에 볼록 솟아오른 작은 주둥이가 특징이다. 양처럼 보이게 귀와 눈동자, 팔다리 등 각 부위를 확인하며 그리자.

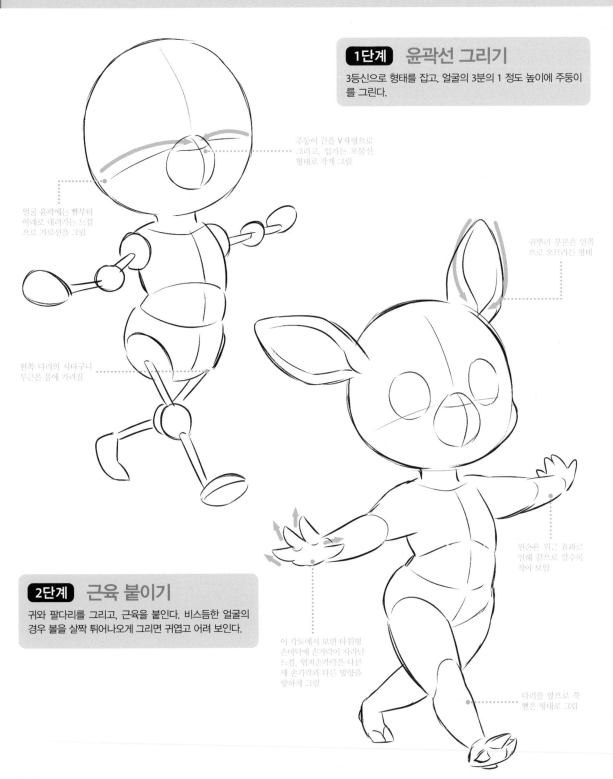

1단계 윤곽선 그리기

3등신으로 형태를 잡고, 얼굴의 3분의 1 정도 높이에 주둥이를 그린다.

주둥이 끝을 V자형으로 그리고, 입가는 포물선 형태로 작게 그림

얼굴 윤곽에는 뺨부터 아래로 내려가는 느낌으로 가로선을 그림

귀뿌리 부분은 안쪽으로 오므라든 형태

왼쪽 다리의 사타구니 부분은 몸에 가려짐

2단계 근육 붙이기

귀와 팔다리를 그리고, 근육을 붙인다. 비스듬한 얼굴의 경우 볼을 살짝 튀어나오게 그리면 귀엽고 어려 보인다.

이 각도에서 보면 타원형 손바닥에 손가락이 자라난 느낌, 엄지손가락은 다른 네 손가락과 다른 방향을 향하게 그림

왼손은 원근 효과로 인해 끝으로 갈수록 작아 보임

다리를 앞으로 쭉 뻗은 형태로 그림

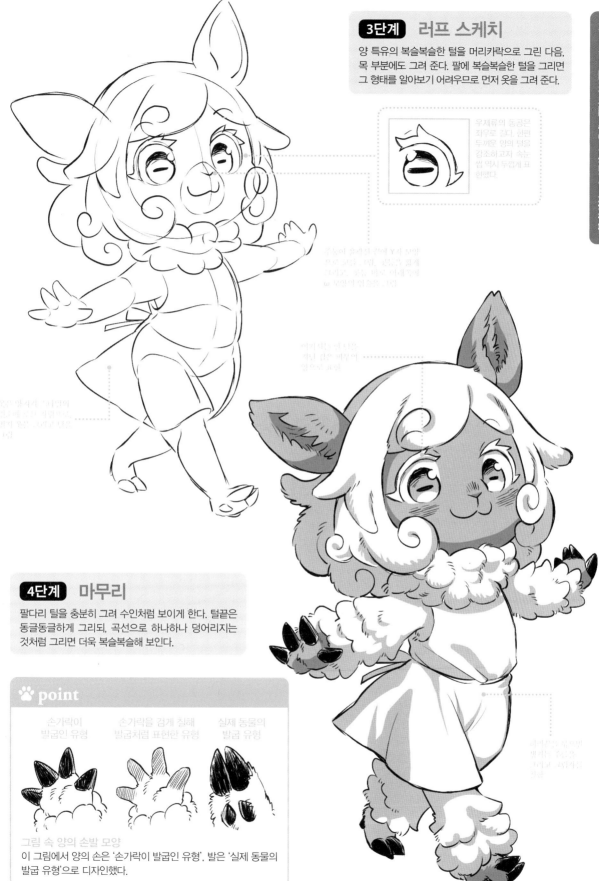

3단계　러프 스케치

양 특유의 복슬복슬한 털을 머리카락으로 그린 다음, 목 부분에도 그려 준다. 팔에 복슬복슬한 털을 그리면 그 형태를 알아보기 어려우므로 먼저 옷을 그려 준다.

우제류의 동공은 좌우로 길다. 한편 두꺼운 양의 털을 강조하고자 속눈썹 역시 두껍게 표현했다

4단계　마무리

팔다리 털을 충분히 그려 수인처럼 보이게 한다. 털끝은 동글동글하게 그리되, 곡선으로 하나하나 덩어리지는 것처럼 그리면 더욱 복슬복슬해 보인다.

🐾 point

손가락이 발굽인 유형	손가락을 검게 칠해 발굽처럼 표현한 유형	실제 동물의 발굽 유형

그림 속 양의 손발 모양

이 그림에서 양의 손은 '손가락이 발굽인 유형', 발은 '실제 동물의 발굽 유형'으로 디자인했다.

순록

소년　데포르메　송 수인

pose 🐾 달리는 포즈 ─────────── **illustrator** · 마보

한랭지를 달리는 강인한 순록을 소년으로 데포르메했다. 팔다리의 움직임과 순록 특유의 신체적 특징 외에 표정에도 주목해 그려보자.

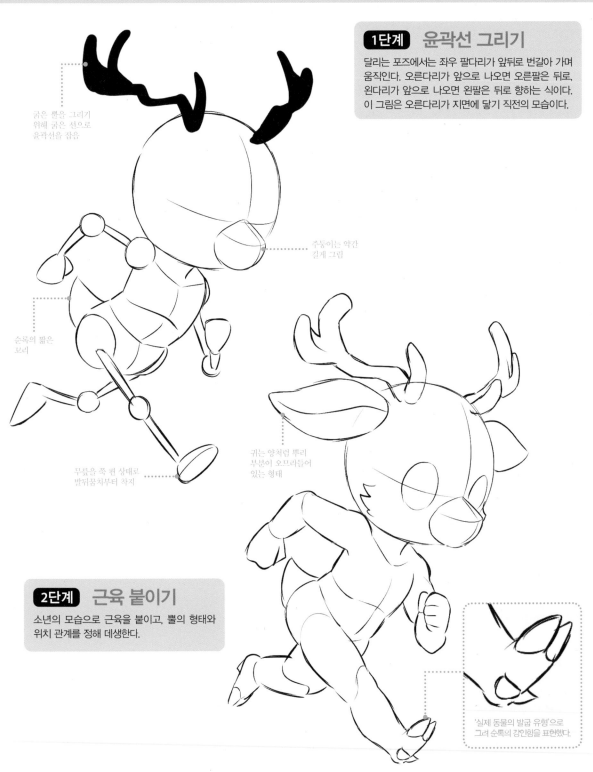

1단계 윤곽선 그리기

달리는 포즈에서는 좌우 팔다리가 앞뒤로 번갈아 가며 움직인다. 오른다리가 앞으로 나오면 오른팔은 뒤로, 왼다리가 앞으로 나오면 왼팔은 뒤로 향하는 식이다. 이 그림은 오른다리가 지면에 닿기 직전의 모습이다.

굵은 뿔을 그리기
위해 굵은 선으로
윤곽선을 잡음

주둥이는 약간
길게 그림

순록의 짧은
꼬리

무릎을 쭉 편 상태로
발뒤꿈치부터 착지

귀는 양처럼 뿌리
부분이 오므라들어
있는 형태

2단계 근육 붙이기

소년의 모습으로 근육을 붙이고, 뿔의 형태와 위치 관계를 정해 데생한다.

'실제 동물의 발굽 유형'으로
그려 순록의 강인함을 표현했다.

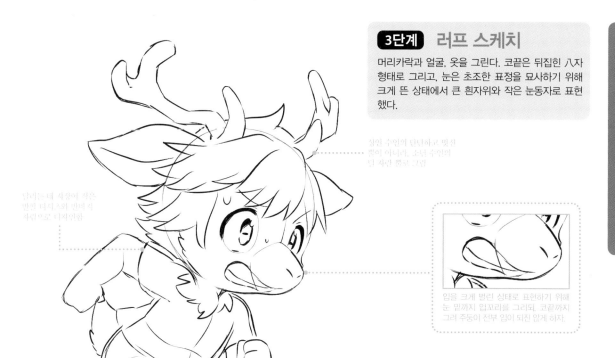

머리카락과 얼굴, 옷을 그린다. 코끝은 뒤집힌 八자 형태로 그리고, 눈은 초조한 표정을 묘사하기 위해 크게 뜬 상태에서 큰 흰자위와 작은 눈동자로 표현했다.

실은 수인의 단단하고 빛찬 뿔이 아니라, 소년 수인의 덜 자란 뿔로 그림

닮기는 대 자장이 작은 뿔만 더시 스와 맘바 자 자리 "b로 디색임함

입을 크게 벌린 상태로 표현하기 위해 눈 밑까지 입꼬리를 그리되, 코끝까지 그려 주둥이 전부 입이 되진 않게 하자.

4단계 마무리

몸에 무늬와 털을 추가로 그리고, 그림자를 칠한다. 순록은 가슴털이 복슬복슬하므로, 옷깃이 털 뭉치로 완전히 덮인다.

뿔에 그려지 힘찬 때 맵이 닿지 않는 부분은 뱅각해면 소금씩 얕하면 입체감이 살아남

옷 틈 화이 부어는 털 뭉치는 더 복슬 복슬하게 그림

🐾 **point**

신체로 감정 표현하기

귀와 꼬리로 감정을 더 풍부하게 표현할 수 있다. 예를 들어 귀는 기쁘면 쫑긋이 서고, 슬프면 축하고 처진다. 동물의 신체적인 특징에 적합한 표현으로, 캐릭터의 감정을 더 풍부하게 표현할 수 있다.

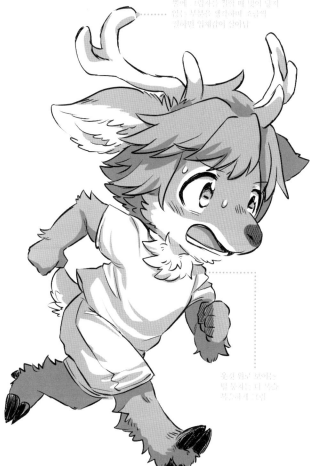

 # 치타

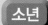 소년 데포르메 송수인

pose 🐾 무릎 꿇고 돌아선 포즈 —————— illustrator · 도리

치타 수인 소년이 무릎을 꿇고 돌아보는 포즈로, 데포르메하면서 하체와 꼬리를 강조해 날렵하고 씩씩한 모습으로 표현했다.

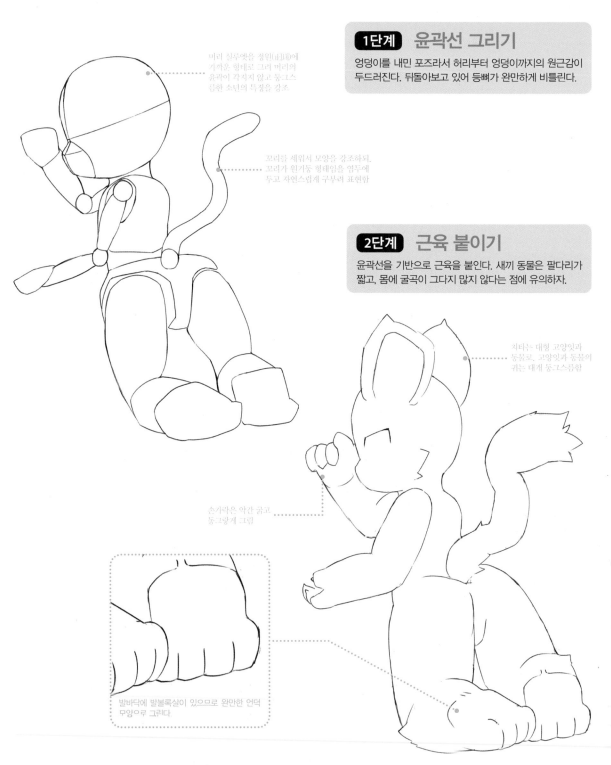

머리 실루엣을 절원(⬭)에 가까운 형태로 그려 머리의 윤곽이 각지지 않고 둥그스름한 소년의 특징을 강조

꼬리를 세워서 모양을 강조하되, 꼬리가 원기둥 형태임을 염두에 두고 자연스럽게 구부려 표현함

1단계 윤곽선 그리기

엉덩이를 내민 포즈라서 허리부터 엉덩이까지의 원근감이 두드러진다. 뒤돌아보고 있어 등뼈가 완만하게 비틀린다.

2단계 근육 붙이기

윤곽선을 기반으로 근육을 붙인다. 새끼 동물은 팔다리가 짧고, 몸에 굴곡이 그다지 많지 않다는 점에 유의하자.

치타는 대형 고양잇과 동물로, 고양잇과 동물의 귀는 대개 둥그스름함

손가락은 약간 굽고 동그랗게 그림

발바닥에 발볼록살이 있으므로 완만한 언덕 모양으로 그린다

3단계 러프 스케치

몸 윤곽 위에 옷을 그린다. 활발한 소년의 모습으로 표현하고자 스포츠 조끼에 반바지를 입고, 모자를 쓴 차림으로 디자인했다.

4단계 마무리

치타에게는 '눈물선'이라 불리는 눈 안쪽에서 입 주변으로 이어지는 검은 줄무늬가 있다. 표범이나 재규어와의 차이를 파악하자.

🐾 **point**

데포르메 참고하기

데포르메에서 '귀여움'과 '작음'은 중요한 요소다. 이런 요소를 표현할 때는 현실 속 새끼 동물을 참고할 수 있는데, 새끼를 관찰하면 귀여움의 근원을 파악할 수 있기 때문이다. 새끼는 몸 전체의 비율에 비해 손발의 끝이 크고, 관절 부위가 통통하다는 특징이 있다.

 다람쥐

소년　데포르메　송 수인

pose 🐾 **봉제 인형을 안은 포즈** — illustrator · 도리

봉제 인형을 꼭 껴안은 다람쥐 수인으로, 봉제 인형은 다람쥐의 작은 몸을 강조해준다. 다람쥐의 몸을 큰 꼬리와 봉제 인형 사이에 낀 구도로 그렸는데, 이러한 구도는 작은 몸을 효과적으로 강조할 수 있다.

1단계 윤곽선 그리기

다람쥐처럼 등신 비율이 낮은 동물은 다양한 방식을 통해 작은 몸집을 표현할 수 있다.

봉제 인형을 껴안은 모습을 어떻게 그릴지 생각해야 함. 껴안은 모습에 따라 감정을 다르게 표현할 수 있기 때문

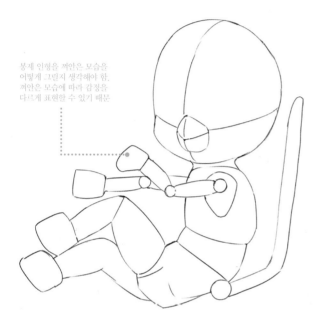

등신 비율이 낮은 캐릭터를 다루는 경우 그리는 방법에 신경 써야 한다. 등신 비율이 낮은 만큼 위아래 길이 역시 짧으므로 동적이고 힘 있는 모습으로 그리기 쉽다. 특정 신체 부위를 비대화, 오버핏 의상 등으로 작은 몸집의 개성을 나타내보자.

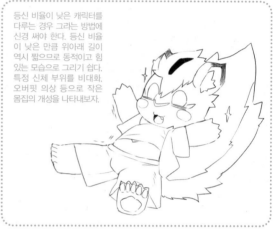

다람쥐의 작은 몸집을 강조하고자 안고 있는 봉제 인형을 비슷한 크기로 그림

꼬리의 중심선을 따라 복슬복슬한 털을 충분히 그림

몸집이 작은 동물의 경우 크기 대비가 잘 드러나는데, 예를 들어 큰 물건을 든 모습으로 그리 주면 상대적으로 더 작아 보임. 어린 모습으로 표현하고 싶은 경우에는 등신 비율을 낮춘 다음 눈 밑과 뺨의 간격을 좁힘

2단계 근육 붙이기

다람쥐의 작은 체구를 표현한다. 현실의 다람쥐에게는 몸집만 한 큰 꼬리가 있으므로, 이를 참고해 신체 사이즈와 균형을 생각하며 그린다. 팔다리 끝과 꼬리 크기를 강조하면 몸집이 더 작아 보인다.

작은 손은 굵고 둥그스름하게 그림

봉제 인형의 다리가 다람쥐의 다리 사이로 삐져나오게 표현. 인형의 다리 모양은 다람쥐의 발에 감겨 살짝 변형됨

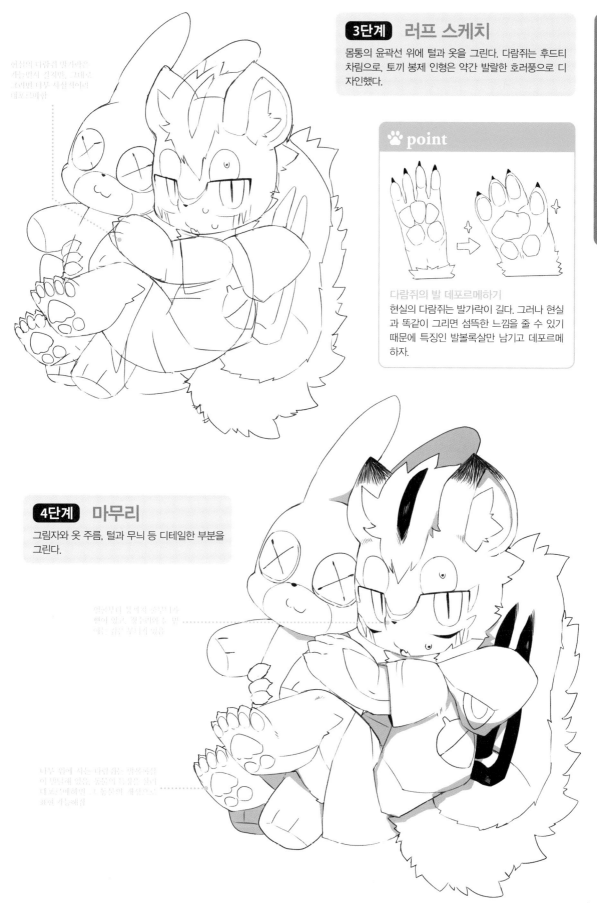

3단계　러프 스케치

몸통의 윤곽선 위에 털과 옷을 그린다. 다람쥐는 후드티 차림으로, 토끼 봉제 인형은 약간 발랄한 호러풍으로 디자인했다.

🐾 point

다람쥐의 발 데포르메하기

현실의 다람쥐는 발가락이 길다. 그러나 현실과 똑같이 그리면 섬뜩한 느낌을 줄 수 있기 때문에 특징인 발볼록살만 남기고 데포르메하자.

4단계　마무리

그림자와 옷 주름, 털과 무늬 등 디테일한 부분을 그린다.

홀스타인

pose 🐾 침대에 누워 책 읽는 포즈 ──────── illustrator · 도리

소 수인으로, 침대에 누워 책을 읽는 포즈다. 들어올린 책에 시선이 가 있으므로, 머리 방향과 목의 기울기를 생각하며 그리자.

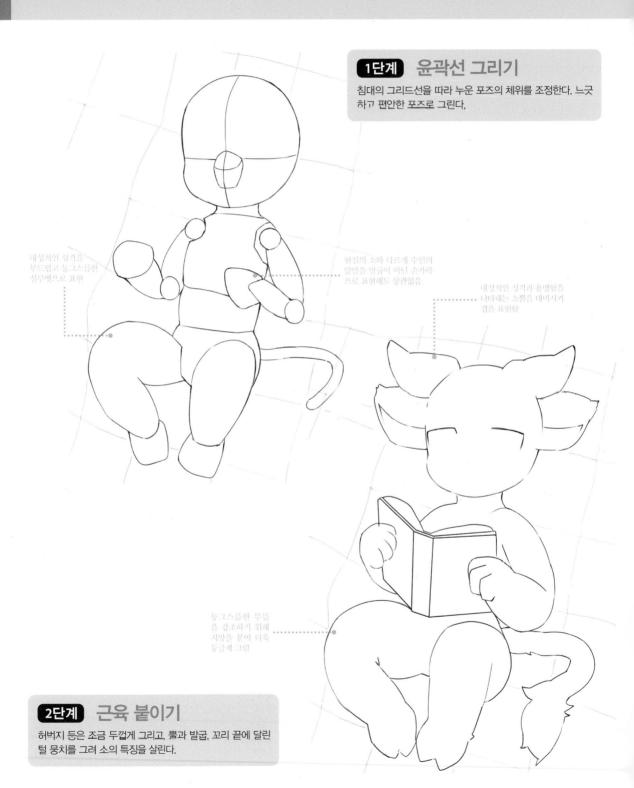

1단계 윤곽선 그리기

침대의 그리드선을 따라 누운 포즈의 체위를 조정한다. 느긋하고 편안한 포즈로 그린다.

내성적인 성격을 부드럽고 동그스름한 실루엣으로 표현

현실의 소와 다르게 수인의 앞발을 발굽이 아닌 손가락으로 표현해도 상관없음.

내성적인 성격과 용맹함을 나타내는 소뿔을 대비시켜 겹을 표현함

동그스름한 무릎을 강조하기 위해 지방을 붙여 더욱 둥글게 그림

2단계 근육 붙이기

허벅지 등은 조금 두껍게 그리고, 뿔과 발굽, 꼬리 끝에 달린 털 뭉치를 그려 소의 특징을 살린다.

4단계 마무리

소의 무늬와 그림자를 칠한다. 소의 특징을 표현
하기 위해 부위별로 구분해 머리카락과 옷 등에
흰색과 검은색으로 무늬를 칠한다.

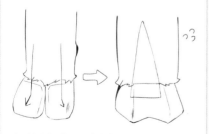

🐾 point

소의 발굽 데포르메하기

현실의 소 발굽을 데포르메하여 밑변이 넓은 삼
각형으로 그린다. 이것만 잘 그려주면, 좌우로
갈라지는 부분 등을 생략하더라도 소의 특징을
충분히 살려 표현할 수 있다.

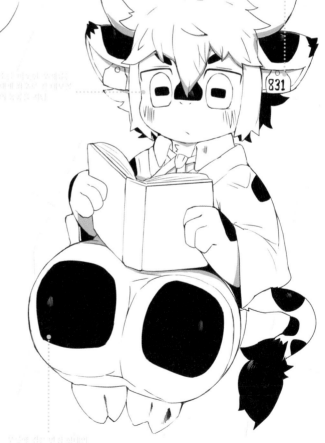

해수 드래곤

pose 🐾 누워서 까부는 포즈 —————————————— **illustrator** · 도리

해수(海獸) 드래곤은 물에 사는 드래곤 수인으로, 듀공이나 바다코끼리 등의 바다짐승같이 육중한 하체와 꼬리가 특징이다.
누워서 까부는 포즈로 그리면 바다짐승의 특징을 잘 표현할 수 있다.

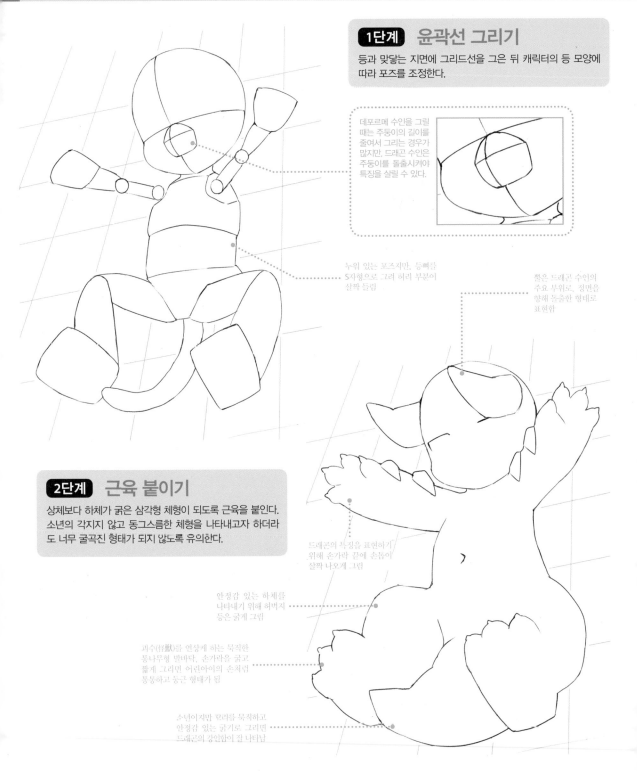

1단계 **윤곽선 그리기**

등과 맞닿는 지면에 그리드선을 그은 뒤 캐릭터의 등 모양에
따라 포즈를 조정한다.

데포르메 수인을 그릴
때는 주둥이의 길이를
줄여서 그리는 경우가
많지만, 드래곤 수인은
주둥이를 돌출시켜야
특징을 살릴 수 있다.

누워 있는 포즈지만, 등뼈를
S자형으로 그려 허리 부분이
살짝 들림

뿔은 드래곤 수인의
주요 부위로, 정면을
향해 돌출한 형태로
표현함

2단계 **근육 붙이기**

상체보다 하체가 굵은 삼각형 체형이 되도록 근육을 붙인다.
소년의 각지지 않고 동그스름한 체형을 나타내고자 하더라
도 너무 굴곡진 형태가 되지 않도록 유의한다.

드래곤의 특징을 표현하기
위해 손가락 끝에 손톱이
살짝 나오게 그림

안정감 있는 하체를
나타내기 위해 허벅지
등은 굵게 그림

괴수(怪獸)를 연상케 하는 묵직한
통나무형 발바닥. 손가락을 굵고
짧게 그리면 어린아이의 손처럼
통통하고 둥근 형태가 됨

소년이지만 꼬리를 묵직하고
안정감 있는 굵기로 그리면
드래곤의 강인함이 잘 나타남

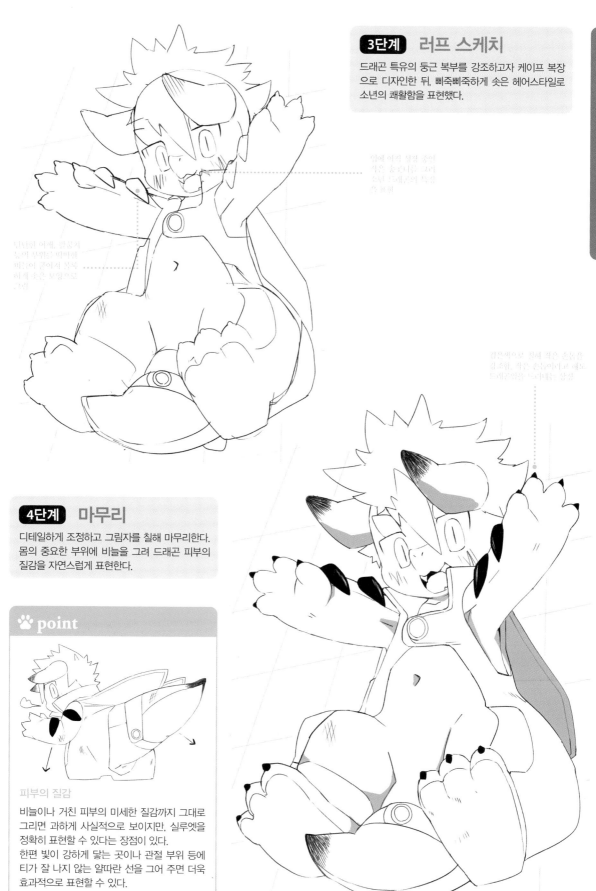

3단계 러프 스케치

드래곤 특유의 둥근 복부를 강조하고자 케이프 복장
으로 디자인한 뒤, 삐죽삐죽하게 솟은 헤어스타일로
소년의 쾌활함을 표현했다.

4단계 마무리

디테일하게 조정하고 그림자를 칠해 마무리한다.
몸의 중요한 부위에 비늘을 그려 드래곤 피부의
질감을 자연스럽게 표현한다.

🐾 **point**

피부의 질감

비늘이나 거친 피부의 미세한 질감까지 그대로
그리면 과하게 사실적으로 보이지만, 실루엣을
정확히 표현할 수 있다는 장점이 있다.
한편 빛이 강하게 닿는 곳이나 관절 부위 등에
티가 잘 나지 않는 얄따란 선을 그어 주면 더욱
효과적으로 표현할 수 있다.

토끼

pose 🐾 물구나무 포즈 ——— illustrator · 이시무라 레이지

한 손으로 가볍게 물구나무선 포즈다. 데포르메의 특징을 살리고, 허리 균형에 주의해 활동적인 포즈로 그렸다.

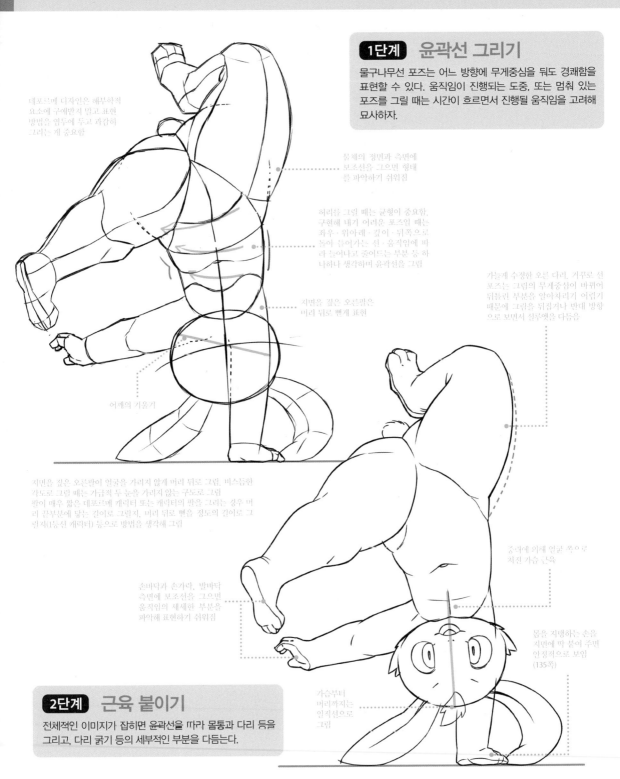

1단계 윤곽선 그리기

물구나무선 포즈는 어느 방향에 무게중심을 둬도 경쾌함을 표현할 수 있다. 움직임이 진행되는 도중, 또는 멈춰 있는 포즈를 그릴 때는 시간이 흐르면서 진행될 움직임을 고려해 묘사하자.

데포르메 디자인은 해부학적 요소에 구애받지 말고 표현 방법을 염두에 두고 과감히 그리는 게 중요함

몸체의 정면과 측면에 보조선을 그으면 형태를 파악하기 쉬워짐

허리를 그릴 때는 균형이 중요함. 구현해 내기 어려운 포즈일 때는 좌우·위아래·깊이·뒤쪽으로 튀어 들어가는 선·움직임에 따라 늘어나고 줄어드는 부분 등 하나하나 생각하며 윤곽선을 그림

지면을 짚은 오른팔은 머리 뒤로 뻗게 표현

가늘게 수정한 오른 다리. 거꾸로 선 포즈는 그림의 무게중심이 바뀌어 뒤틀린 부분을 알아차리기 어렵기 때문에 그림을 뒤집거나 반대 방향으로 보면서 실루엣을 다듬음

어깨의 기울기

지면을 짚은 오른팔이 얼굴을 가리지 않게 머리 뒤로 그림. 비스듬한 각도로 그릴 때는 가급적 두 눈을 가리지 않는 구도로 그림 팔이 매우 짧은 데포르메 캐릭터 또는 캐릭터의 팔을 그리는 경우 머리 끝부분에 닿는 길이로 그릴지, 머리 뒤로 뻗을 정도의 길이로 그릴지(등신 캐릭터) 등으로 방법을 생각해 그림

중력에 의해 얼굴 쪽으로 처진 가슴 근육

손바닥과 손가락, 발바닥 측면에 보조선을 그으면 움직임의 세세한 부분을 파악해 표현하기 쉬워짐

몸을 지탱하는 손을 지면에 딱 붙여 주면 안정적으로 보임 (135쪽)

가슴부터 머리까지는 일직선으로 그림

2단계 근육 붙이기

전체적인 이미지가 잡히면 윤곽선을 따라 몸통과 다리 등을 그리고, 다리 굵기 등의 세부적인 부분을 다듬는다.

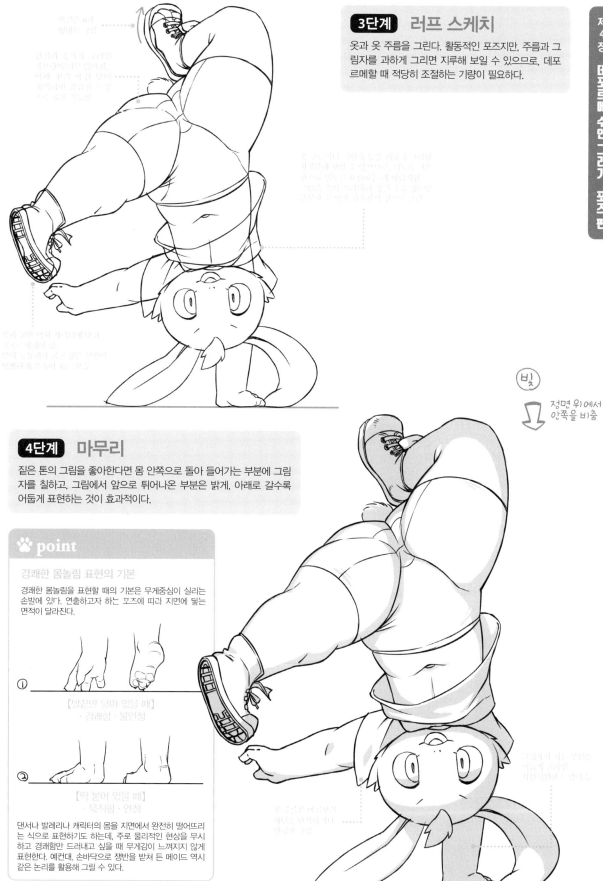

3단계 러프 스케치

옷과 옷 주름을 그린다. 활동적인 포즈지만, 주름과 그림자를 과하게 그리면 지루해 보일 수 있으므로, 데포르메할 때 적당히 조절하는 기량이 필요하다.

4단계 마무리

짙은 톤의 그림을 좋아한다면 몸 안쪽으로 돌아 들어가는 부분에 그림자를 칠하고, 그림에서 앞으로 튀어나온 부분은 밝게, 아래로 갈수록 어둡게 표현하는 것이 효과적이다.

🐾 **point**

경쾌한 몸놀림 표현의 기본

경쾌한 몸놀림을 표현할 때의 기본은 무게중심이 실리는 손발에 있다. 연출하고자 하는 포즈에 따라 지면에 닿는 면적이 달라진다.

① 【발끝만 닿아 있을 때】
· 경쾌함 · 불안정

② 【딱 붙어 있을 때】
· 묵직함 · 안정

댄서나 발레리나 캐릭터의 몸을 지면에서 완전히 떨어뜨리는 식으로 표현하기도 하는데, 주로 물리적인 현상을 무시하고 경쾌함만 드러내고 싶을 때 무게감이 느껴지지 않게 표현한다. 예컨대, 손바닥으로 쟁반을 받쳐 든 메이드 역시 같은 논리를 활용해 그릴 수 있다.

빛
정면 위에서 안쪽을 비춤

고양이 (각색)

소년 데포르메 우수인

pose 🐾 날아 차기 포즈 ——————————————— **illustrator** · 이시무라 레이지

액션에 특화된 고양이*가 목표물을 향해 날아 차기 하는 포즈로, 발로 차는 동시에 몸이 비틀려 역동성이 만들어진다. 원근 효과로 인해 깊이가 생긴다.

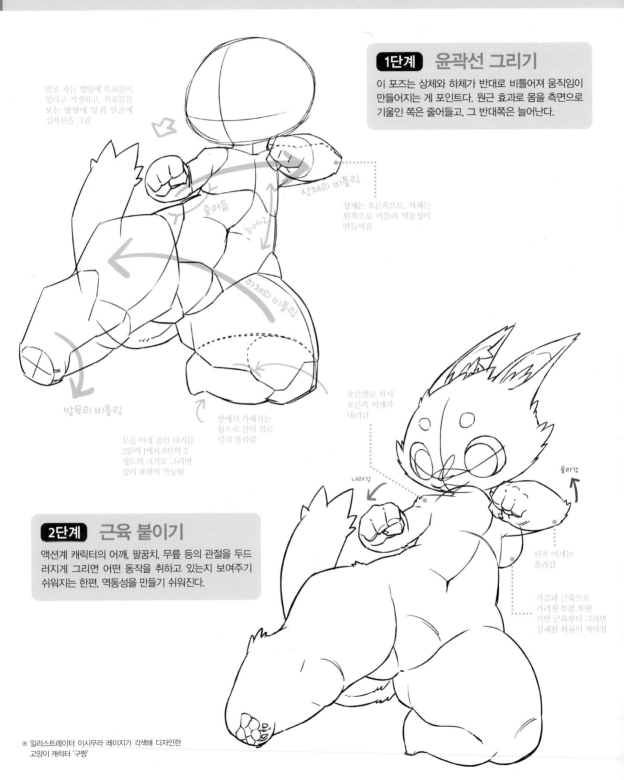

1단계 윤곽선 그리기

이 포즈는 상체와 하체가 반대로 비틀어져 움직임이 만들어지는 게 포인트다. 원근 효과로 몸을 측면으로 기울인 쪽은 줄어들고, 그 반대쪽은 늘어난다.

발로 차는 방향에 목표물이 있다고 가정하고, 목표물을 보는 방향에 맞춰 얼굴에 십자선을 그림

상체의 비틀림

줄어듦

늘어남

하체의 비틀림

발목의 비틀림

상체는 오른쪽으로, 하체는 왼쪽으로 비틀려 역동성이 만들어짐

밑에서 가해지는 힘으로 살이 위로 밀려 올라감

무릎 아래 접힌 다리를 2분의 1에서 3분의 2 정도의 크기로 그리면 깊이 표현이 가능함

오른발로 차서 오른쪽 어깨가 내려감

내려감

올라감

왼쪽 어깨는 올라감

2단계 근육 붙이기

액션계 캐릭터의 어깨, 팔꿈치, 무릎 등의 관절을 두드러지게 그리면 어떤 동작을 취하고 있는지 보여주기 쉬워지는 한편, 역동성을 만들기 쉬워진다.

가슴과 근육으로 가려진 부분 또한 기반 근육부터 그리면 실패할 확률이 적어짐

※ 일러스트레이터 이시무라 레이지가 각색해 디자인한 고양이 캐릭터 '구짱'

3단계 러프 스케치

이 그림은 목표물을 발로 찬 직후의 모습이다. 귀와 콧물의 방향을 통해 힘이 작용하는 정도를 표현할 수 있으며, 몸털과 옷으로도 움직임을 표현할 수 있다.

🐾 **point**

액션 포즈

격투기 이외에 다른 스포츠 종목에서 목표물을 찰 때도 어깨는 차올린 다리와 반대 방향으로 올라간다. 이 보편적인 논리적 관계를 고려하면 어떤 포스에서는 파워풀한 발차기를 그릴 수 있다.

예를 들면, 걸을 때 같은 쪽 팔다리를 움직여 걷기 어렵고 부자연스럽게 표현하는 상황에서도 마찬가지로 적용할 수 있다.

다만 논리적으로는 문제가 없다 해도 그림으로 보면 부자연스러울 때가 있는데, 이럴 때는 의도적으로 현실과 다른 포즈로 그린다.

4단계 마무리

가격한 지점에 빛을 설정하고 그림자를 칠한다. 이때 빛의 반대편으로 돌아 들어간 면을 의식하며 칠한다.

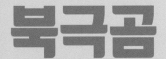

북극곰

pose 🐾 앉아서 먹는 포즈 ——————— **illustrator** · 이시무라 레이지

데포르메 캐릭터를 그릴 때는 원래 있어야 할 근육의 두께나 관절의 표현을 생략하는 경우가 많다. 입체적·평면적인 표현을 구사해 한 단계 업그레이드된 그림을 그려보자.

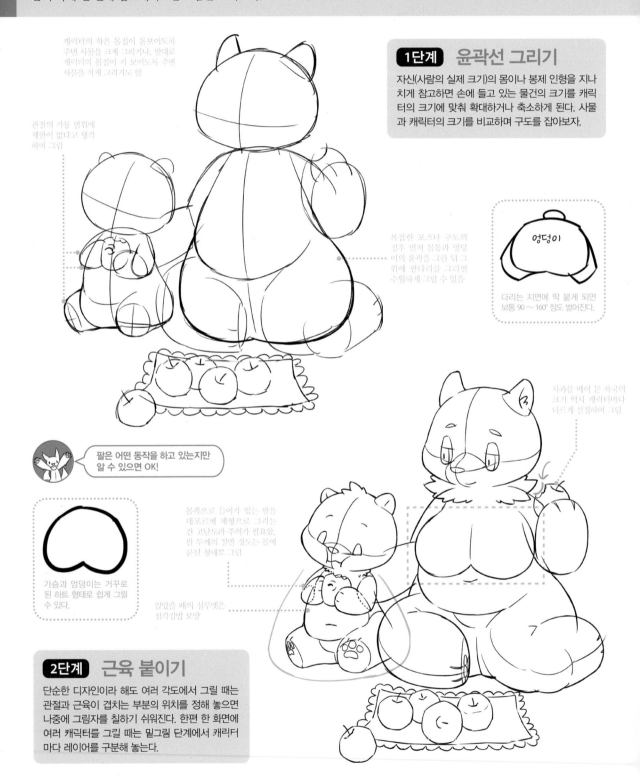

캐릭터의 작은 몸집이 돋보이도록 주변 사물을 크게 그리거나, 반대로 캐릭터의 몸집이 커 보이도록 주변 사물을 작게 그리기도 한

관절의 가동 범위에 제한이 없다고 생각하며 그림

1단계 윤곽선 그리기

자신(사람의 실제 크기)의 몸이나 봉제 인형을 지나치게 참고하면 손에 들고 있는 물건의 크기를 캐릭터의 크기에 맞춰 확대하거나 축소하게 된다. 사물과 캐릭터의 크기를 비교하며 구도를 잡아보자.

엉덩이

다리는 지면에 딱 붙게 되면 보통 90 ~ 160° 정도 벌어진다.

복잡한 포즈나 구도의 경우 먼저 몸통과 엉덩이의 윤곽을 그린 뒤 그 위에 팔다리를 그리면 수월하게 그릴 수 있음

팔은 어떤 동작을 하고 있는지만 알 수 있으면 OK!

가슴과 엉덩이는 거꾸로 된 하트 형태로 쉽게 그릴 수 있다.

몸쪽으로 들어가 있는 팔을 데포르메 재형으로 그리는 건 고난도라 주의가 필요하다. 팔 두께의 절반 정도는 몸에 묻힌 형태로 그림

앉았을 때의 실루엣은 삼각김밥 모양

사과를 베어 문 자국의 크기 역시 캐릭터마다 다르게 설정하여 그림

2단계 근육 붙이기

단순한 디자인이라 해도 여러 각도에서 그릴 때는 관절과 근육이 겹치는 부분의 위치를 정해 놓으면 나중에 그림자를 칠하기 쉬워진다. 한편 한 화면에 여러 캐릭터를 그릴 때는 밑그림 단계에서 캐릭터마다 레이어를 구분해 놓는다.

3단계 러프 스케치

눈가와 옷, 헤어스타일을 그린다. 어미 북극곰의 눈꺼풀은 전부 덧그리지 않는다. 쌍꺼풀만 그린 다음 속눈썹을 굵게 그려 주면 여성스러워 보인다. 몸통 라인에 맞춘 앞치마는 가슴살에 말려 들어갔다.

기울기

기울기

기울기

빛

✿ point

북극곰 실루엣

좀 더 현실의 북극곰처럼 그리고 싶다면, 볼링 핀 모양으로 몸통을 그려보자.

4단계 마무리

누가 그림자는 데포르메하지 않아도 된다고 했던가? 화면의 앞을 중심으로 그림자를 흐리게 칠하는 것도 하나의 기법이다. 그림자를 칠하고, 눈과 사과 등에 하이라이트를 넣어 완성한다.

그림자 하이라이트

검은상어드래곤 소년 데포르메 송 수인

pose 🐾 귀엽게 위협하는 포즈 ——— illustrator · 이시무라 레이지

드래곤은 다양한 동물의 특징을 담아 표현한다. 여기서는 상어의 이미지를 변형한 '검은상어드래곤(구로사메류)' 캐릭터를 소개한다. '어흥' 하며 위협하는 포즈에서 몸을 비틀어 역동성을 만들어내고, 동물적인 몸통 라인으로 그렸다.

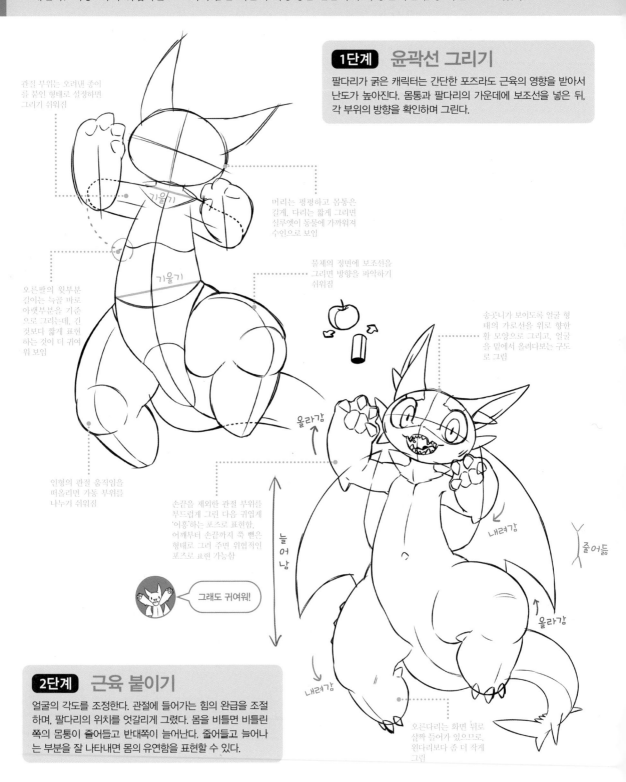

1단계 윤곽선 그리기

팔다리가 굵은 캐릭터는 간단한 포즈라도 근육의 영향을 받아서 난도가 높아진다. 몸통과 팔다리의 가운데에 보조선을 넣은 뒤, 각 부위의 방향을 확인하며 그린다.

관절 부위는 오려낸 종이를 붙인 형태로 설정하면 그리기 쉬워짐

기울기

기울기

오른팔의 윗부분 길이는 늑골 바로 아랫부분을 기준으로 그리는데, 긴 것보다 짧게 표현하는 것이 더 귀여워 보임

머리는 평평하고 몸통은 길게, 다리는 짧게 그리면 실루엣이 동물에 가까워져 수인으로 보임

물체의 정면에 보조선을 그리면 방향을 파악하기 쉬워짐

송곳니가 보이도록 얼굴 형태의 가로선을 위로 향한 활 모양으로 그리고, 얼굴을 밑에서 올려다보는 구도로 그림

인형의 관절 움직임을 떠올리면 가동 부위를 나누기 쉬워짐

올라감

손끝을 제외한 관절 부위를 부드럽게 그린 다음 귀엽게 '어흥'하는 포즈로 표현함. 어깨부터 손끝까지 쭉 뺀 형태로 그려 주면 위협적인 포즈로 표현 가능함

내려감

줄어듦

늘어남

내려감

올라감

그래도 귀여워!

2단계 근육 붙이기

얼굴의 각도를 조정한다. 관절에 들어가는 힘의 완급을 조절하며, 팔다리의 위치를 엇갈리게 그렸다. 몸을 비틀면 비틀린 쪽의 몸통이 줄어들고 반대쪽이 늘어난다. 줄어들고 늘어나는 부분을 잘 나타내면 몸의 유연함을 표현할 수 있다.

오른다리는 화면 뒤로 살짝 들어가 있으므로, 왼다리보다 좀 더 작게 그림

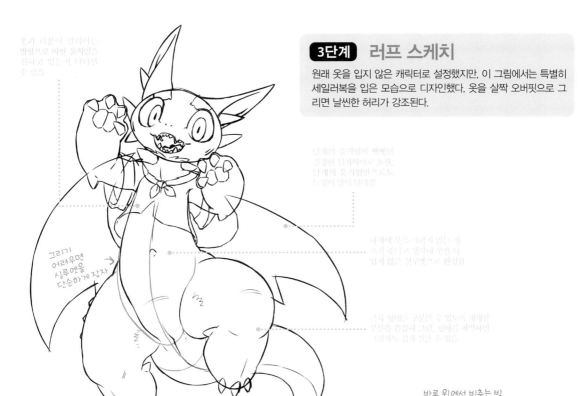

옷의 리본의 컬러리는
방향으로 어떤 움직임을
취하고 있는지 나타낼
수 있음

그리기
어려우면
실루엣을
단순하게 잡자

3단계 러프 스케치

원래 옷을 입지 않은 캐릭터로 설정했지만, 이 그림에서는 특별히
세일러복을 입은 모습으로 디자인했다. 옷을 살짝 오버핏으로 그
리면 날씬한 허리가 강조된다.

단계의 움직임의 뻣뻣한
견결한 디자이너로 표현
단계의 움직임만으로도
너무 많이 취하려감

이제에 옷을 그려치 않은 게
보기 좋기고 생각한 옷을 다
입지 않는 좌우행으로 완성함

근육 형태를 구분할 수 있도록 세세히
부분을 꼼꼼히 그려, 실태로 이어하면
단계가 쉽게 친근 수 있음

4단계 마무리

이 그림에서는 주둥이 아래쪽에도 그림자가 짙게 진다. 얼굴에 그림자를
칠하면 3D CG(computer graphics) 캐릭터처럼 단번에 현실적인 입체감이
살아나지만, 그림자를 과하게 칠하면 화풍에 무게감이 느껴지므로 턱을
따라 초승달 모양으로 넣어 만화적인 느낌으로 마무리했다.

바로 위에서 비추는 빛

빛

주빛어깨 위 그곳
놓이는 밝게 비우
어느 처리진 그림

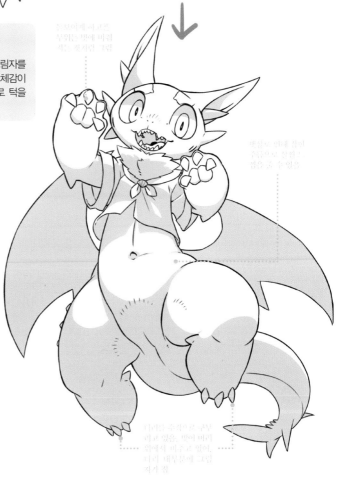

🐾 point

어흥 포즈(좌우 비대칭 포즈)

공중이든 지상이든 좌우 비대칭 포즈로 그리면 더 생동감
있는 생명체처럼 보인다. 대칭적인 디자인으로 포즈를 그
리면 생명이 없는 물체처럼 보이기 때문에 아무리 간단한
디자인이라도 살아있는 생명체를 표현하면서 완전히 좌우
대칭으로 그린 그림은 드물다. 웹 등에서 아이콘이나 인형
캐릭터를 그릴 때 활용해보자.

데포르메 팔다리

데포르메 캐릭터의 팔다리는
필요에 따라 늘거나 줄어든다.
이는 그림을 잘 그리는 사람이
골격은 정확하게 이해하더라도
데포르메는 잘 그리지 못하는
이유이기도 하다. 기존 골격의
개념에 과하게 얽매이지 않는
것도 필요하다.

뱃살이 아래 잡혀
윗쪽으로 살집기
않을 수 없음

다리를 순차으로 구부
리고 있음, 뒤여 머리
위쪽적로 비추고 있음,
다리 대부분에 그림
자가 질

141

ILLUSTRATOR PROFILE

☫ 야마히쓰지 야마

근육질과 수인, 소녀 그림을 즐겨 그리는 일러스트레이터로, 특히 종족, 체격, 나이 등에 차이가 나는 소재를 좋아한다. 인간부터 동물, 인간이 아닌 생물, 창조물에 이르기까지 남녀노소 불문하고 어떠한 생물도 매력적이고 세밀하게 그린다.

주요 담당 부분: 26~33쪽

| HP | https://arcadia-goat.tumblr.com |
| Twitter | @singapura_ar |

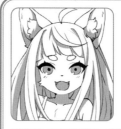

☫ 무라키

프리랜서 일러스트레이터로, 도서나 게임의 삽화, 캐릭터 디자인을 중심으로 작업한다. 사람과 동물 모두를 좋아한다.

주요 담당 부분: 14~21쪽, 112~115쪽

HP	https://iou783640.wixsite.com/muraki
Pixiv	http://www.pixiv.net/users/10395965
Twitter	@owantogohan

☫ 스즈모리

3D CG 제작자이자 만화가로 활동 중이다. 주로 얼굴과 골격은 인간에 가깝지만, 인간의 언어를 이해하지 못하는 수인과 인간 사이의 교류를 그린다. 일반적인 수인과는 다소 차이가 있겠지만 또 다른 수인의 모습에 독자들이 관심을 가지고 좋아해 주길 기대하고 있다.

주요 담당 부분: 34~41쪽

| Pixiv | https://www.pixiv.net/users/22084595 |
| Twitter | @suzumori_521 |

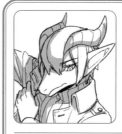

☫ 히쓰지로보

수인 캐릭터가 사는 세계, 이야기를 소재로 일러스트나 만화를 그리며, 회사에서 캐릭터 디자인을 담당하고 있다. 이 책으로 수인 문화가 더욱 발전하기를 기대하고 있다.

주요 담당 부분: 42~49쪽

| Pixiv | https://www.pixiv.net/users/793067 |
| Twitter | @hit_ton_ton |

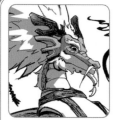

☫ 이토히로

드래곤과 용 수인을 잘 그린다. 꾸준히 변화하고 성장해 누군가에게 평생 잊지 못할 캐릭터를 만들고, 상업적 캐릭터 디자인 분야에 새로운 가치관을 만드는 게 최종 목표라고 한다.

주요 담당 부분: 60~67쪽

| Pixiv | https://www.pixiv.net/users/1316534 |
| Twitter | @itohiro0305 |

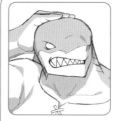

☫ 마다칸

의인화 그림을 그리는 게 취미로, 벌레나 심해 동물, 범고래 등에서 아이디어를 얻는다. 범고래를 의인화한 만화 「모르트발(Mörderwal)」을 발매 중이다.

주요 담당 부분: 22~23쪽, 50~57쪽

| HP | https://morderwal.jimdofree.com/ |
| Pixiv | http://www.pixiv.net/users/13426936 |

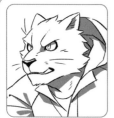

☫ yow

일과 취미로 일러스트와 만화를 작업하며, 동물과 인간이 아닌 생물을 좋아한다. 이 책에서 다양한 수인 종족을 그릴 수 있어 즐거웠다고 한다.

주요 담당 부분: 68~75쪽

HP	https://vish4ow.tumblr.com
Pixiv	https://www.pixiv.net/users/60058
Twitter	@vish4ow

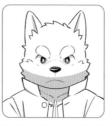

☫ 기시 모지로

일이나 취미로 수인 캐릭터 일러스트와 만화를 그린다. 강하게 데포르메한 만화 형태의 캐릭터 그림이지만, 이 그림들로 인해 뭔가를 깨닫거나 영감을 얻는다면 기쁠 것이며, 이 책의 기획에 참여할 수 있어 행복했다고 한다.

주요 담당 부분: 76~83쪽

HP	https://kinoshitajiroh.tumblr.com
Pixiv	https://www.pixiv.net/users/327835
Twitter	@ kinoshita_jiroh